V.
sc. 13.
4. V.

V. 2642.
+A.

23917

S 103

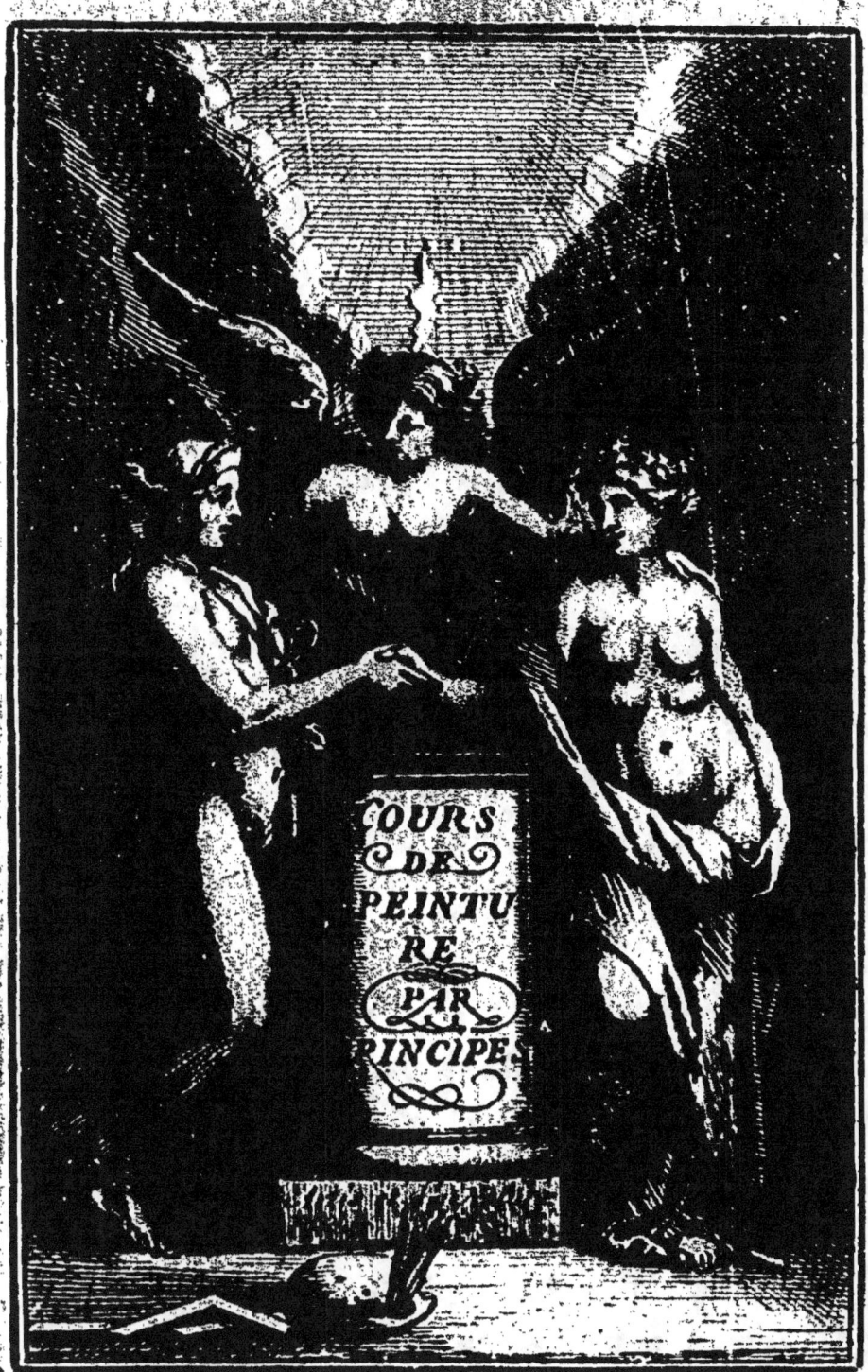

COURS
DE
PEINTURE
PAR
PRINCIPES,
Par Mr. DE PILES,
de l'Académie Royale de Peinture & sculpture.

A AMSTERDAM ET A LEIPSICK,
Chez ARKSTÉE & MERKUS, Libraires.
ET SE VEND A PARIS,
Chez CHARLES-ANTOINE JOMBERT,
Libraire du Roi pour l'Artillerie & le Génie,
à l'Image Notre-Dame.

M. DCC. LXVI.

LE LIBRAIRE AU LECTEUR.

CE Cours de Peinture, par principes, qui est un des meilleurs ouvrages de M. *De Piles*, étant devenu extrêmement rare, j'ai cru faire plaisir aux Artistes & aux Amateurs de ce bel Art en mettant au jour cette nouvelle édition que j'ai tâché de rendre aussi exacte & aussi correcte qu'il m'a été possible. Je n'entrerai point ici dans le detail de ce qui est contenu dans ce Traité élémentaire sur la Peinture, la Table des titres qui suit cet Avertissement est suffisante pour en donner une idée capable de piquer la curiosité du Lecteur, par l'importance des matieres qui y sont annoncées. J'ajouterai seulement que ceux qui desirent s'instruire à fond des principes sur l'art de peindre ne peuvent gueres se dispenser d'ajouter à ce Traité deux autres ouvrages du même Auteur. L'un

LE LIBRAIRE AU LECTEUR.

est le Poëme de *du Frenoy* sur la Peinture, avec la traduction de M. *De Piles*, & les remarques instructives qu'il y a ajouté pour entrer dans des details essentiels que la forme & le style d'un ouvrage de cette nature n'ont pas permis à *Du Frenoy* d'inférer dans son Poëme. L'autre a pour titre *les premiers élemens de la Peinture pratique*, par M. *De Piles*, dont le sieur *Jombert*, Libraire à Paris, se propose de donner incessamment une nouvelle édition, considérablement augmentée.

TABLE DES TITRES.

De ce Cours de Peinture par principes.

...dée de la Peinture pour servir de préface à cet ouvrage.
 Page 1
...u vrai dans la Peinture. 23
...opie d'une lettre de M. Du Guet sur le traité du vrai. 35
...E L'INVENTION. 39
...escription de l'Ecole d'Athenes tableau de Raphaël,
 pour exemple de l'Invention. 59
...E LA DISPOSITION. 73
...e la distribution des objets en général. 75
...u choix des attitudes. 78
...u contraste. 79
...es draperies. 81
...e l'ordre des plis. 82
...e la diverse nature des étoffes. 89
...e la variété des couleurs dans les étoffes. 93
...brégé du traité des draperies. 96
...'ordre des plis. Ibid & 82
...a diverse nature des étoffes. 98 & 89
...u tout-ensemble. 99
...e l'enthousiasme. 106
...éponses à quelques objections. 113
...U DESSEIN. 116
...e la correction. 118
...e l'antique. 120
...e la beauté de l'antique. 123
...itation & traduction d'un traité de Rubens sur
 l'imitation des statues antiques. 127
...e l'Anatomie. 138
...u goût de Dessein. 142
...e l'élégance. 143
...es caractères. 144
...u paysage. 157
...es sites. 161
...es accidens. 163
...u ciel & des nuages. 164
...es lointains & des montagnes. 168
...u Gazon. 170
...es roches. 171
...es terreins. 172

TABLE DES TITRES.

Des terrasses.	Page 173
Des fabriques.	173
Des eaux.	175
Du devant du tableau.	177
Des plantes.	178
Des figures.	179
Des arbres.	181
De l'étude du paisage.	186
Observations générales sur le paisage.	198
Sur la maniere de faire les portraits.	204
De l'air relativement aux portraits.	207
S'il est à propos de corriger les défauts du naturel dans les portraits.	210
Le coloris des portraits.	213
De l'attitude dans les portraits.	217
Les ajustemens des portraits.	221
La pratique du portrait.	225
La politique relativement aux portraits.	234
DU COLORIS.	238
Histoire d'un sculpteur aveugle qui faisoit des portraits en cire.	260
Du clair-obscur.	285
Des moyens qui conduisent à la pratique du clair-obscur.	288
Premier moyen.	289
Second moyen.	290
Troisieme moyen.	291
Preuves de la nécessité du clair-obscur dans la Peinture	292
I. Prise de la nécessité au choix.	293
II. Tirée de la nature du clair-obscur.	294
III. Prise de l'avantage que le clair-obscur procure aux autres parties de la Peinture.	295
IV. Tirée de la constitution générale de tous les êtres.	295
Demonstrations de l'effet du clair-obscur.	301
De l'ordre qu'il faut tenir dans l'étude de la Peinture.	306
Si la poësie est préférable à la Peinture.	332
Description de deux ouvrages de sculpture, faits par Mr. l'abbé Zumbo.	374
La balance des Peintres.	386

COURS
DE PEINTURE
PAR PRINCIPES.

L'IDÉE DE LA PEINTURE,
pour servir de preface à ce livre.

Personne ne remporte le prix de la course, qu'il ne voie le but où il doit arriver ; & l'on ne peut acquerir parfaitement la connoissance d'aucun art, ni d'aucune science, sans en avoir la véritable idée. Cette idée est notre but, & c'est elle qui dirige celui qui court, & qui le fait arriver sûrement à la fin de sa carriere, je veux dire, à la possession de la science qu'il recherche.

Mais quoique toutes les choses renferment en elles & fassent paroître la plus grande partie de leur véritable idée, il ne s'ensuit pas de-là qu'elle soit toujours connue à ne pouvoir s'y tromper, & que l'on n'en conçoive souvent de fausses, au lieu de celle qui est la véritable & la plus parfaite. La Peinture a ses idées comme les

autres arts : la difficulté est donc de demêler qu'elle est la véritable. Mais avant que d'entrer dans cette discussion, il me paroît nécessaire d'exposer ici, que dans la Peinture il y a deux sortes d'idées ; l'idée générale qui convient à tous les hommes, & l'idée particuliere qui convient au Peintre seulement.

Le moyen le plus sûr pour connoître infailliblement la véritable idée des choses, c'est de la tirer du fond de leur essence & de leur définition ; parce que la définition n'a été inventée que pour empêcher l'équivoque des idées, pour écarter les fausses, & pour instruire notre esprit de la véritable fin, & des principaux effets de chaque chose.

Il s'ensuit de-là, que plus une idée nous conduit directement & rapidement à la fin que l'essence d'où elle coule nous indique, nous devons être assûrez qu'elle est la véritable.

L'essence & la définition de la Peinture, est l'imitation des objets visibles par le moyen de la forme & des couleurs. Il faut donc conclure, que plus la Peinture imite fortement & fidelement la Nature, plus elle

nous conduit rapidement & directement vers sa fin, qui est de séduire nos yeux, & plus elle nous donne en cela des marques de sa véritable idée.

Cette idée générale frappe & attire tout le monde, les ignorans, les amateurs de Peinture, les connoisseurs, & les Peintres mêmes. Elle ne permet à personne de passer indifféremment par un lieu où sera quelque tableau qui porte ce caractère, sans être comme surpris, sans s'arrêter & sans joüir quelque tems du plaisir de sa surprise. La véritable Peinture est donc celle qui nous appelle (pour ainsi dire) en nous surprenant: & ce n'est que par la force de l'effet qu'elle produit, que nous ne pouvons nous empêcher d'en approcher, comme si elle avoit quelque chose à nous dire. Et quand nous sommes auprès d'elle, nous trouvons que non-seulement elle nous divertit par le beau choix, & par la nouveauté des choses qu'elle nous présente, par l'histoire, & par la fable dont elle afraîchit notre mémoire, par les inventions ingénieuses, & par les allégories dont nous nous faisons un plaisir de trouver le ns, où d'en critiquer l'obscurité; mais

encore par l'imitation vraje & fidéle qui nous a attirez d'abord, qui nous inſtruit dans le détail des parties de la Peinture, & qui, ſelon Ariſtote, nous divertit, quelque horribles que ſoient les objets de la nature qu'elle repréſente.

Il y a une ſeconde idée, qui eſt, comme nous avons dit, particuliere aux Peintres, & dont ils doivent avoir une habitude conſommée. Cette idée regarde en détail toute la théorie de la Peinture, & elle doit leur être familiere, de telle ſorte qu'il ſemble qu'ils n'ayent beſoin d'aucune réflexion pour l'exécution de leurs penſées.

C'eſt ainſi qu'après l'étude exacte du deſſein, après la recherche d'un ſçavant coloris, & de toutes les choſes qui dépendent de ces deux parties, ils doivent toujours avoir préſentes les idées particulieres qui répondent aux diverſes parties de leur art.

De tout ce que je viens de dire, je conclus que la véritable Peinture doit appeller ſon ſpectateur par la force & par la grande vérité de ſon imitation, & que le ſpectateur ſurpris doit aller à elle, comme pour entrer en converſation avec les figures qu'elle repréſente. En effet quand elle

porte le caractere du vrai, elle semble ne nous avoir attirez que pour nous divertir, & pour nous instruire.

Cependant les idées de la Peinture en général, sont aussi diverses que les manieres des différentes écoles different entr'elles. Ce n'est pas que les Peintres manquent des idées particulieres qu'ils doivent avoir ; mais l'usage qu'ils en font, n'étant pas toujours fort juste, l'habitude qu'ils prennent de cet usage, l'attache qu'ils ont pour une partie plutôt que pour une autre, & l'affection qu'ils conservent pour la maniere des maîtres qu'ils ont imités, les jette dans la prédilection de quelque partie favorite, au lieu qu'ils sont dans l'étroite obligation de les posséder toutes, pour contribuer à l'idée générale dont nous avons parlé. Car la plûpart des Peintres se sont toujours partagés selon leurs différentes inclinations ; les uns pour Raphaël, les autres pour Michel Ange, les autres pour les Caraches, les autres pour leurs disciples ; quelques-uns ont préféré le dessein à tout, d'autres l'abondance des pensées, d'autres les graces, d'autres l'expression des passions de l'ame : d'autres

enfin se sont abandonnez à l'emportement de leur génie, sans l'avoir assez cultivé par l'étude & par les réflexions.

Que ferons-nous donc de toutes ces idées vagues & incertaines ? Il est sans doute dangereux de les rejetter : mais le parti qu'il faut prendre, c'est de s'attacher préférablement au vrai, que nous avons supposé dans l'idée générale. Il faut que tous ses objets peints paroissent vrais, avant que de paroître d'une certaine façon, parce que le vrai dans la Peinture est la base de toutes les autres parties, qui relevent l'excellence de cet art, comme les sciences & les vertus relevent l'excellence de l'homme qui en est le fondement. Ainsi l'on doit toujours supposer l'un & l'autre dans leur perfection, quand on parle des belles parties dont ils sont susceptibles, & qui ne peuvent faire un bon effet, que lorsqu'elles y sont intimement attachées. Le spectateur n'est pas obligé d'aller chercher du vrai dans un ouvrage de Peinture : mais le vrai dans la Peinture doit par son effet appeller les spectateurs.

C'est inutilement que l'on conserveroit dans un palais magnifique les choses du

monde les plus rares, si l'on avoit omis d'y faire des portes, ou si l'entrée n'en étoit proportionnée à la beauté de l'édifice, pour faire naître aux personnes l'envie d'y entrer & d'y satisfaire leur curiosité. Tous les objets visibles n'entrent dans l'esprit que par les organes des yeux, comme les sons dans la musique n'entrent dans l'esprit que par les oreilles. Les oreilles & les yeux sont les portes par lesquelles entrent nos jugemens sur les concerts de musique & sur les ouvrages de Peinture. Le premier soin du Peintre aussi bien que du musicien, doit donc être de rendre l'entrée de ces portes libre & agréable par la force de leur harmonie, l'un dans le coloris accompagné de son clair-obscur, & l'autre dans ses accords.

Les choses étant ainsi, & le spectateur étant attiré par la force de l'ouvrage, ses yeux y découvrent les beautés particulieres qui sont capables d'instruire & de divertir. Le curieux y trouve ce qui est proportionné à son goût, & le Peintre y observe les diverses parties de son art, pour profiter du bon, & rejetter le mauvais qui peut s'y rencontrer. Tout n'est pas égal

dans un ouvrage de Peinture. Il y aura tel tableau, qui avec plusieurs défauts à le considérer dans le détail, ne laissera pas d'arrêter les yeux de ceux qui passent devant, parce que le Peintre y aura fait un excellent usage de ses couleurs & de son clair-obscur.

Rembrant, par exemple, se divertit un jour à faire le portrait de sa servante, pour l'exposer à une fenêtre & tromper les yeux des passans. Cela lui réussit; car on ne s'apperçut que quelques jours après de la tromperie. Ce n'étoit, comme on peut bien se l'imaginer, de Rembrant, ni la beauté du dessein, ni la noblesse des expressions qui avoient produit cet effet.

Etant en Hollande j'eus la curiosité de voir ce portrait que je trouvai d'un beau pinceau & d'une grande force ; je l'achetai, & il tient aujourd'hui une place considérable dans mon cabinet.

D'autres Peintres au contraire ont fait voir par leurs ouvrages quantité de perfections dans les diverses parties de leur art, lesquels n'ont pas été assez heureux pour s'attirer d'abord des regards favorables, je dis assez heureux, parce que s'ils l'ont fait

quelquefois, ç'a été par une disposition d'objets que le hazard avoit placés, & qui dans le lieu qu'ils occupoient, exigeoient un clair-obscur avantageux, qu'on ne pouvoit leur refuser, & auquel la science du Peintre avoit très-peu de part ; attendu que s'il l'avoit fait par science, il l'auroit pratiqué dans tous ses tableaux.

Ainsi rien n'est plus ordinaire que de voir des tableaux orner des appartemens par la richesse seulement de leurs bordures, pendant que l'insipidité & la froideur de la Peinture qu'elles renferment, laissent passer tranquillement les personnes sans les attirer par aucune intelligence de ce vrai qui nous appelle.

Pour rendre la chose plus sensible, je dois me servir de l'exemple des plus habiles Peintres qui n'ont pas néanmoins possedé dans un degré suffisant la partie qui d'abord frappe les yeux par une imitation très-fidéle, & par un vrai dont l'art nous séduise, s'il est possible, en se mettant au-dessus même de la Nature. Mais parmi les exemples que l'on peut citer, je n'en puis apporter de plus remarquable que celui de Raphaël à cause de sa grande réputation,

& parce qu'il eſt certain, que de tous les Peintres il n'y en a aucun qui ait eu tant de parties, ni qui les ait poſſedées dans un ſi haut degré de perfection.

C'eſt un fait qui paſſe pour conſtant, que de l'aveu de pluſieurs perſonnes, on a vû ſouvent des gens d'eſprit chercher Raphaël au milieu de Raphaël même, c'eſt-à-dire, au milieu des ſales du Vatican, où ſont les plus belles choſes de ce Peintre ; & demander en même-tems à ceux qui les conduiſoient, qu'ils leur fiſſent voir des ouvrages de Raphaël, ſans qu'ils donnaſſent aucune marque qu'ils en fuſſent frappés du premier coup d'œil, comme ils ſe l'étoient imaginez ſur le bruit de la réputation de Raphaël. L'idée qu'ils avoient conçue des Peintures de ce grand génie ne ſe trouvoit pas remplie ; parce qu'ils la meſuroient à celle que naturellement on doit avoir d'une Peinture parfaite. Ils ne pouvoient s'imaginer que l'imitation de la Nature ne ſe fît pas ſentir dans toute ſa vigueur & dans toute ſa perfection, à la vue des ouvrages d'un Peintre ſi merveilleux. Ce qui fait bien voir que ſans l'intelligence du clair-obſcur, & de tout ce qui dépend du

du coloris, les autres parties de la Peinture perdent beaucoup de leur mérite, au point même de perfection que Raphaël les a portées.

Je puis donner ici un exemple assez recent du peu d'effet que produisent d'abord les ouvrages de Raphaël. * Cet exemple me vient d'un de mes amis, dont l'esprit & le génie sont connus de tout le monde. Il porte son estime pour ce fameux Peintre jusqu'à l'admiration, & il a cela de commun avec tous les gens d'esprit. Il y a quelque tems que se trouvant à Rome, il témoigna une grande impatience de voir les ouvrages de Raphaël. Ceux que l'on admire le plus, ce sont les fresques qu'il a peintes dans les sales du Vatican. On y mena le curieux dont je parle, & passant indifféremment à travers les sales, il ne s'apercevoit pas qu'il avoit devant les yeux ce qu'il cherchoit avec tant d'empressement. Celui qui le conduisoit l'arrêta tout à coup, & lui dit : Où allez-vous si vîte, Monsieur ? voila ce que vous cherchez, & vous n'y prenez pas garde. Notre curieux n'eut pas plutôt apperçu

* Monsieur de Valincourt.

les beautés que son bon esprit lui découvroit alors, qu'il prit la résolution d'y retourner plusieurs autres fois pour satisfaire pleinement sa curiosité, & pour se former le goût, sur ce qui le piquoit davantage. Qu'eût-ce été si s'en retournant charmé à la vue de tant de belles choses, Raphaël l'avoit d'abord appellé lui-même par l'effet des couleurs propres à chaque objet, soutenues d'un excellent clair-obscur?

Le gentilhomme dont je viens de parler, s'étoit imaginé qu'il seroit extrêmement surpris à la vue des Peintures d'une si grande réputation. Il ne le fut point, & comme il n'étoit pas Peintre, il se contenta d'examiner & bien louer les airs de têtes, les expressions, la noblesse des attitudes, & les graces qui accompagnoient les choses qui étoient le plus de la portée de sa connoissance: du reste il eut peu de curiosité de s'arrêter aux autres parties qui regardent l'étude des Peintres seulement.

Ce que je viens de raporter, est un fait qui se renouvelle souvent, non seulement parmi les curieux ignorans, mais à l'égard même des Peintres de profession qui n'ont encore rien vu des ouvrages de Raphaël.

Ce n'est pas que l'on ne voie quelques tableaux de Raphaël bien coloriés ; mais l'on ne doit pas juger sur le très-petit nombre qu'il en a fait de cette sorte : c'est sur le général de ses ouvrages & de ceux de tous les autres Peintres, qu'on doit décider du degré de leur capacité.

Quelques uns objectent que cette grande & parfaite imitation n'est pas de l'essence de la Peinture, & que si cela étoit, on en verroit des effets dans la plûpart des tableaux. Qu'un tableau qui appelle, ne remplit pas toujours l'idée de celui qui va le trouver, & qu'il n'est pas nécessaire que les figures qui composent un tableau, paroissent vouloir entrer en conversation avec ceux qui le regardent ; puisqu'on est bien prévenu que ce n'est que de la Peinture.

Il est vrai que le nombre des tableaux qui appellent le spectateur, n'est pas fort grand ; mais ce n'est pas la faute de la Peinture, dont l'essence est de surprendre les yeux & de les tromper, s'il est possible ; il en faut seulement imputer la faute à la négligence du Peintre, ou plutôt à son esprit, qui n'est pas assez élevé ni assez instruit des principes nécessaires pour forcer

s'il faut ainsi dire, les passans de regarder les tableaux, & d'y faire attention.

Il faut beaucoup plus de génie pour faire un bon usage des lumieres & des ombres, de l'harmonie des couleurs & de leur justesse pour chaque objet particulier, que pour dessiner correctement une figure.

Le dessein, qui demande tant de tems pour le bien sçavoir, ne consiste presque que dans une habitude de mesures & de contours que l'on repete souvent : mais le clair-obscur & l'harmonie des couleurs sont un raisonnement continuel, qui exerce le génie, d'une maniere aussi différente que les tableaux sont composés différemment. Un génie modéré arrive nécessairement à la correction du dessein par sa persévérance dans le travail, & le clair-obscur demande outre les regles une mesure de génie, qui doit être assez grande, pour se répandre (s'il faut ainsi parler) dans toutes les autres parties de la Peinture.

Chacun sçait que bien que les ouvrages du Titien & de tous les Peintres de son école, n'ayent presque point d'autre mérite que celui du clair-obscur & du coloris, ils ne laissent pas d'être payez d'un grand

prix, d'être très-recherchez, & de soutenir dans les cabinets des curieux le mérite des tableaux de la premiere claſſe.

Quand je parle ici du deſſein, j'entens ſeulement cette partie materielle, qui par des meſures juſtes forme tous les objets réguliérement : car je n'ignore pas que dans le deſſein outre la régularité des meſures, il y a un eſprit capable d'aſſaiſonner toutes ſortes de formes par le goût & par l'élegance.

Cependant il eſt aiſé de voir que ce qui a le plus de part à l'effet qui appelle le ſpectateur, c'eſt le coloris compoſé de toutes ſes parties qui ſont le clair-obſcur, l'harmonie des couleurs, & ces mêmes couleurs que nous appellons locales, lorſqu'elles imitent fidelement chacune en particulier la couleur des objets naturels que le Peintre veut repréſenter. mais cela n'empêche pas que les autres parties ne ſoient néceſſaires pour l'effet de toute la machine, & qu'elles ne ſe prêtent un mutuel ſecours, les unes pour former, les autres pour orner les objets peints, pour leur donner du goût & de la grace, pour inſtruire les amateurs de Peinture d'une ma-

niere, & les Peintres d'une autre ; enfin pour plaire à tout le monde.

Ainsi l'obligation de la Peinture, étant d'appeller & de plaire : quand elle a attiré son spectateur, ce devoir ne la dispense pas de l'entretenir des différentes beautés qu'elle renferme.

Il me reste présentement à placer les parties de la Peinture dans un ordre naturel, qui confirme le lecteur dans l'idée que je viens de tâcher d'établir dans son esprit. Et comme cette idée n'est fondée que sur le vrai, c'est par le traité du vrai dans la Peinture que je dois entamer l'ordre que je donnerai aux autres traités qui suivront celui-ci. J'y suis d'autant plus obligé que ce traité du vrai, & celui de l'idée de la Peinture que je viens d'exposer, ont une si grande relation entr'eux, que c'est presque la même chose. Car toutes les parties de la Peinture ne valent qu'autant qu'elles portent le caractere de ce vrai.

Après l'idée qu'on vient d'établir de la Peinture, & après le traité du vrai, il ne restera plus qu'à rassembler les autres parties de cet art. Et supposé que les fon-

demens en fussent bien solides, ce seroit le seul moyen de faire un tout qui soit à couvert de la fausse critique, & de l'insulte de ceux qui ne sont pas instruits des véritables principes.

Je vais tâcher d'en établir qui puissent servir de pierres solides, pour bâtir un rempart & élever un palais à la Peinture, où les grands Peintres, les véritables curieux, les amateurs de la Peinture, & les gens de bon goût puissent se retirer en sûreté.

L'invention donnera la pensée de l'édifice, elle en choisira la situation pittoresque, bizarre à la vérité, & quelquefois sauvage ; mais agréable au dernier point. Elle ordonnera des materiaux, qui doivent entrer dans la structure de ce palais. Et la disposition distribuera les appartemens pour les rendre susceptibles de toutes les solides beautés, & de tous les agrémens qu'on voudra leur donner.

Après l'invention & la disposition, le dessein & le coloris suivis de toutes les parties qui en dépendent, se présentent pour l'exécution de ce bâtiment. Le coloris prendra le soin de visiter toutes cho-

ses, & de leur distribuer une partie de ses dons, chacune selon ses besoins & ses convenances. Il ordonnera conjointement avec le dessein du choix des meubles, qui doivent orner l'édifice. Le dessein aura seul par préférence l'intendance de l'Architecture, & le coloris le choix des tableaux. Mais tous deux travailleront de concert, à mettre la derniere main à l'ouvrage, & à n'y laisser rien à desirer.

Le site de ce palais pour être convenable à la Peinture, doit être varié de divers objets que la Nature produit de son bon gré, sans art & sans culture. Les rochers, les torrens, les montagnes, les ruisseaux, les forêts, les ciels, & les campagnes avec des accidens extraordinaires, sans sortir néanmoins du vraisemblable, sont les choses les plus convenables à la situation de cet édifice; & le traité du paysage que je donnerai ensuite, parlera du détail de ces différens objets.

Parmi les habitans de ce palais, la Peinture y recevra la Poésie avec la distinction qu'elle mérite. Elles y vivront ensemble comme deux bonnes sœurs, qui doivent s'aimer sans jalousie, & qui n'ont rien à se

disputer : Et c'est par le parallele de ces deux arts que je finirai l'ordre que j'ai cru devoir établir dans ce sistême de Peinture que je me suis proposé de donner au public.

Quelques personnes d'esprit ont trouvé à redire que je me servisse, comme je fais, du défaut de Raphaël, pour confirmer mon [s]entiment sur l'idée de la Peinture, lui qui [n]e doit être cité (disent ils) que comme modéle de toute perfection, vu la répu[t]ation générale qu'il s'est établie dans le [m]onde. Ils avouent bien que j'ai raison [d]ans le fond : mais que je devois me ser[v]ir d'un autre exemple, & avoir cette [c]omplaisance avec les gens d'esprit pour [R]aphaël.

Ils ajoûtent que les curieux sont déja [r]evenus contre moi, sur ce qu'ils se sont [i]maginez que je préférois Rubens à Rapha[ë]l, & que l'exemple dont je me servois [p]ur confirmer mon opinon les revolte[r]oit entiérement au lieu de les ramener, [&] donneroit dans leur esprit une furieuse [a]tteinte à la connoissance que l'on croit [q]ue j'ai dans la Peinture.

Je n'ai autre chose à répondre à cet avis,

sinon qu'à l'égard de Raphaël, je ne me suis servi de son exemple, c'est-à-dire, du fait qui arrive souvent à la vue de ses ouvrages, que parce qu'il possedoit avec plus d'excellence toutes les parties de son art qu'aucun autre Peintre; que je tirerois plus davantage & que j'établirois plus sûrement mon sentiment sur l'idée de la Peinture, si je l'opposois à toutes les perfections de Raphaël. Ce n'est donc pas mépriser Raphaël que de le choisir pour exemple, parce qu'il a plus de parties qu'un autre Peintre, & que par-là il fait sentir combien toutes ses belles parties perdent de n'être point accompagnées d'un coloris qui appellât le curieux pour les admirer.

Je n'écris, ni pour ceux qui sont tout-à-fait savans en Peinture, ni pour ceux qui sont tout à-fait ignorans: j'écris pour ceux qui sont nés avec de l'inclination pour ce bel art, & qui l'auront cultivé au-moins dans la conversation des habiles connoisseur & des savans Peintres. J'écris, en un mot, pour les jeunes éleves qui auront suivi la bonne voie, & pour tous ceux qui ayant quelque teinture du dessein & du

coloris, & qui ayant examiné sans prévention les beaux ouvrages, ont assez de docilité pour recevoir les vérités qu'on poura leur insinuer.

Les Peintres demi-savans qui se sont engagés dans un mauvais chemin, & la plûpart des savans dans les lettres, veulent ordinairement soutenir de fausses idées qu'ils ont formées d'abord ; & sans connoître, ni dessein, ni coloris, ni Raphaël, ni Rubens, parlent de ces deux Peintres sur une ancienne tradition qui bien que beaucoup diminuée par les bonnes réflexions, a encore laissé des racines dans l'esprit de plusieurs.

Pour moi, je puis dire qu'ayant vu dans mes voyages avec grande attention les plus belles Peintures de l'Europe, je les ai étudiées avec amour, & avec la culture dont j'ai exercé le peu de génie que la naissance m'a donné. J'aime tout ce qui est bon dans les ouvrages des grands maîtres sans distinction des noms, & sans aucune complaisance. J'aime la diversité des écoles célebres ; j'aime Raphaël, j'aime le Titien, & j'aime Rubens : je fais tout mon possible pour

pénétrer les rares qualités de ces grands Peintres : mais quelques perfections qu'ils ayent, j'aime encore mieux la vérité. C'est elle qu'on doit avoir uniquement en vue, fur-tout quand on écrit pour le public ; c'est un respect qu'on lui doit & dont j'ai cru ne pouvoir me dispenser.

DU VRAI
dans la Peinture.

L'Homme tout menteur qu'il est ne hait rien tant que le mensonge, & le moyen le plus puissant pour attirer sa confiance, c'est la sincérité. Ainsi il est inutile de faire ici l'éloge du vrai. Il n'y a personne qui ne l'aime, & qui n'en sente les beautés. Rien n'est bon, rien ne plaît sans le vrai ; c'est la raison, c'est l'équité, c'est le bon sens & la base de toutes les perfections, c'est le but des sciences ; & tous les arts qui ont pour objet l'imitation ne s'exercent que pour instruire & pour divertir les hommes par une fidelle représentation de la Nature. C'est ainsi que ceux qui recherchent les sciences, ou qui s'exercent dans les arts ne sauroient se dire heureux si après tous leurs soins ils n'ont trouvé ce vrai qu'ils regardent comme la récompense de leurs veilles.

Outre ce vrai général qui doit se trouver par tout, il y a un vrai dans chacun des beaux-arts, & dans chaque science en particulier. Mon dessein est de découvrir

ici ce que c'est que le vrai dans la Peinture & de qu'elle conséquence il est au Peintre de le bien exprimer.

Mais avant que d'entrer en matiere, il est bon de savoir en passant que dans l'imitation en fait de Peinture, il y a à observer que bien que l'objet naturel soit vrai, & que l'objet qui est dans le tableau ne soit que feint, celui-ci néanmoins est appellé vrai quand il imite parfaitement le caractere de son modele. C'est donc ce vrai en Peinture que je tâcherai de découvrir pour en faire voir le prix & la nécessité.

Je trouve trois sortes de vrai dans la Peinture.

Le vrai simple,

Le vrai ideal,

Et le vrai composé, ou le vrai parfait.

Le vrai simple que j'appelle le premier vrai est une imitation simple & fidelle des mouvemens expressifs de la Nature, & des objets tels que le Peintre les a choisis pour modele, & qu'ils se présentent d'abord à nos yeux, en sorte que les carnations paroissent de véritables chairs, & les draperies

ries de véritables étoffes selon leur diversité & que chaque objet en détail conserve le véritable caractere de sa nature; que par l'intelligence du clair-obscur & de l'union des couleurs, les objets qui sont peints paroissent de relief, & le tout ensemble harmonieux.

Ce vrai simple trouve dans toutes sortes de naturels les moyens de conduire le Peintre à sa fin, qui est une sensible & vive imitation de la Nature, en sorte que les figures semblent, pour ainsi dire, pouvoir se détacher du tableau, pour entrer en conversation avec ceux qui les regardent.

Dans l'idée de ce vrai simple, je fais abstraction des beautés qui peuvent orner ce premier vrai, & que le genie ou les regles de l'art pourroient y joindre pour en faire un tout parfait.

Le vrai idéal est un choix de diverses perfections qui ne se trouvent jamais dans un seul modele; mais qui se tirent de plusieurs & ordinairement de l'antique.

Ce vrai idéal comprend l'abondance des pensées, la richesse des inventions, la convenance des attitudes, l'élegance

des contours, le choix des belles expreſſions, le beau jet des draperies, enfin tout ce qui peut ſans altérer le premier vrai le rendre plus piquant & plus convenable. Mais toutes ces perfections ne pouvant ſubſiſter que dans l'idée par rapport à la Peinture, ont beſoin d'un ſujet légitime qui les conſerve & qui les faſſe paroître avec avantage ; & ce ſujet légitime eſt le vrai ſimple : de même que les vertus morales ne ſont que dans l'idée ſi elles n'ont un ſujet légitime, c'eſt-à-dire, un ſujet bien diſpoſé pour les recevoir & les faire ſubſiſter, ſans quoi elles ne ſeroient que de fauſſes apparences & des fantômes de vertu.

Le vrai ſimple ſubſiſte par lui-même, c'eſt l'aſſaiſonnement des perfections qui l'accompagnent ; c'eſt lui qui les fait goûter & qui les anime : & s'il ne conduit pas lui ſeul à l'imitation d'une Nature parfaite (ce qui dépend du choix que le Peintre fait de ſon modele) il conduit du moins à l'imitation de la Nature qui eſt en général la fin du Peintre. Il eſt conſtant que le vrai idéal tout ſeul mene par une voie très-agréable ; mais par laquelle le Pein-

tre ne pouvant arriver à la fin de son art, est contraint de demeurer en chemin, & l'unique secours qu'il doit attendre pour l'aider à remplir sa carriere doit venir du vrai simple. Il paroît donc que ces deux vrais, le vrai simple & le vrai idéal sont un composé parfait, dans lequel ils se prêtent un mutuel secours, avec cette particularité, que le premier vrai perce & se fait sentir au travers de toutes les perfections qui lui sont jointes.

Le troisieme vrai qui est composé du vrai simple & du vrai idéal fait par cette jonction le dernier achevement de l'art, & la parfaite imitation de la belle Nature. C'est ce beau vraisemblable qui paroît souvent plus vrai que la vérité-même, parce que dans cette jonction le premier vrai saisit le spectateur, sauve plusieurs négligences, & se fait sentir le premier sans qu'on y pense.

Ce troisieme vrai, est un but où personne n'a encore frappé; on peut dire seulement que ceux qui en ont le plus approché sont les plus habiles. Le vrai simple & le vrai idéal ont été partagés selon le genie & l'éducation des Peintres qui les

ont possedés. Georgion, Titien, Pordenon, le vieux Palme, les Bassans, & toute l'école vénitienne n'ont point eu d'autre mérite que d'avoir possedé le premier vrai. Et Leonard de Vinci, Raphaël, Jules-Romain, Polidore de Caravage, le Poussin, & quelques autres de l'école romaine, ont établi leur plus grande réputation par le vrai idéal; mais sur-tout Raphaël, qui outre les beautés du vrai idéal a possedé une partie considérable du vrai simple, & par ce moyen a plus approché du vrai parfait qu'aucun de sa nation. En effet il paroît que pour imiter la Nature dans sa variété, il se servoit pour l'ordinaire d'autant de naturels différens qu'il avoit de différentes figures à représenter; & s'il y ajoûtoit quelque chose du sien, c'étoit pour rendre les traits plus reguliers, & plus expressifs, en conservant toujours le vrai & le caractere singulier de son modele. Quoiqu'il n'ait pas entiérement connu le vrai simple dans les autres parties de la Peinture, il avoit cependant un tel goût pour le vrai en général que dans la plûpart des parties du corps qu'il dessinoit d'après Nature, il les exprimoit sur son

papier comme elles étoient effectivement, pour avoir des témoins de la vérité toute simple, & pour la joindre à l'idée qu'il s'étoit faite de la beauté de l'antique. Conduite admirable qu'aucun autre Peintre n'a tenue aussi heureusement que Raphaël depuis le rétablissement de la Peinture.

Comme le vrai parfait est un composé du vrai simple & du vrai idéal, on peut dire que les Peintres sont habiles selon le degré auquel ils possedent les parties du premier & du second vrai, & selon l'heureuse facilité qu'ils ont acquise d'en faire un bon composé.

Après avoir établi le vrai de la Peinture, il est bon d'examiner si les Peintres qui ont exagéré les contours de leurs figures pour paroître savans, n'ont point abandonné le vrai en sortant des bornes de la simplicité reguliere.

Comme les Peintres appellent du nom de charge & de chargé tout ce qui est outré, & que tout ce qui est outré est hors de la vraisemblance ; il est certain que tout ce qu'on appelle chargé est hors du vrai que nous venons d'établir. Cependant il y a des contours chargés qui plai-

sent, parce qu'ils sont éloignés de la bassesse du naturel ordinaire, & qu'ils portent avec eux un air de liberté & une certaine idée de grand goût, qui impose à la plûpart des Peintres, lesquels appellent du nom de grande maniere ces sortes d'exagérations.

Mais ceux qui ont une véritable idée de la correction, de la simplicité reguliere, & de l'élegance de la Nature, traiteront de superflu ces charges qui alterent toujours la vérité. On ne peut néanmoins s'empêcher de louer dans quelques grands ouvrages les choses chargées, quand une raisonnable distance d'où on les voit les adoucit à nos yeux, ou qu'elles sont employées avec une discrétion qui rend plus sensible le caractere de la vérité.

Il y a eu des Peintres qui bien loin de rechercher une juste modération dans leur dessein, ont affecté d'en rendre les contours & les muscles prononcés au-de-là d'une justesse que demande leur art, & cela dans la vue de passer pour habiles dans l'anatomie, & dans un goût de dessein qui attirât l'estime de la postérité: mais ce motif aussi-bien que leurs tableaux

ont un certain air de pédanterie bien plus capable de diminuer la beauté des ouvrages, que d'augmenter la réputation des Peintres qui les ont faits.

Il est vrai que le Peintre est obligé de savoir l'anatomie, & les exagérations piquantes qui en dérivent, parce que l'anatomie est le fondement du deſſein & que les exagérations peuvent conduire à la perfection ceux qui ſavent en prendre & en laiſſer autant qu'il en faut, pour accorder la juſteſſe & la ſimplicité du deſſein avec le bon goût. Ces exagérations ſont ſuportables & ſouvent agréables dans les deſſeins qui ne ſont que les penſées des tableaux ; & le Peintre ſavant s'en peut ſervir utilement lorſqu'il commence & qu'il ébauche ſon ouvrage : mais il doit les retrancher quand il veut que ſon tableau paroiſſe dans ſa perfection, comme un Architecte retranche & rejette le ceintre qui lui a ſervi à bâtir ſa voûte.

Enfin les ſtatues antiques qui ont paſſé dans tous les tems pour la regle de la beauté, n'ont rien de chargé, ni rien d'affecté, non plus que les ouvrages de ceux qui les ont toujours ſuivies, comme Ra-

phaël, le Poussin; le Dominiquin; & quelques autres.

Non seulement toute affectation deplaît, mais la Nature est encore obscurcie par le nuage de la mauvaise habitude que les Peintres appellent maniere.

Pour bien entendre ce principe, il est bon de savoir qu'il y a deux sortes de Peintres. Quelques-uns qui sont en petit nombre peignent selon les principes de leur art, & font des ouvrages où le vrai se rend assez sensible pour arrêter le spectateur & lui faire plaisir. D'autres peignent seulement de pratique par une habitude expéditive qu'ils ont contractée d'eux-mêmes sans raisonner, ou qu'ils ont appris de leurs maîtres sans réflechir. Ils font quelquefois bien par hazard ou par reminiscence, & toujours médiocrement quand ils travaillent de leur propre fond. Comme ils ne se servent que rarement du naturel, ou qu'ils le réduisent à leur habitude, ils n'expriment jamais ce vrai, ni ce vraisemblable qui est l'unique objet du véritable Peintre, & la fin de la Peinture.

Au reste de tous les beaux arts, celui où le vrai se doit trouver le plus sensiblement

ment est sans doute la Peinture. Les autres arts ne font que réveiller l'idée des choses absentes, au lieu que la Peinture les supplée entiérement, & les rend présentes par son essence qui ne consiste pas seulement à plaire aux yeux, mais à les tromper.

Apelles faisoit les portraits si vrais & si ressemblans dans l'air, & dans le détail du visage, qu'un certain faiseur d'horoscopes disoit en les voyant tout ce qui étoit du tempérament de la personne peinte, & les choses qui devoient lui arriver. Apelles avoit donc plus de soin d'observer le vrai dans ses portraits, que de les embellir en les altérant.

En effet le vrai a tant de charmes en cette occasion, qu'on le doit toûjours préférer au secours d'une beauté étrangere. Car sans vrai les portraits ne peuvent conserver qu'une idée vague & confuse de nos amis, & non pas un véritable caractere de leur personne.

Que conclure de tout ce raisonnement? Sinon qu'il y a dans la Peinture un premier vrai, un vrai essentiel qui conduit plus directement le Peintre à sa fin, un

vrai animé qui non seulement subsiste & vit par lui-même, mais encore qui donne la vie à toutes les perfections dont il est susceptible, & dont on veut le revêtir, & que ces perfections ne sont que de secondes vérités qui toutes seules n'ont aucun mouvement; mais qui à la vérité font honneur au premier vrai lorsqu'elles lui sont attachées. Et ce premier vrai de la Peinture est, comme nous avons dit, une imitation simple & fidèle des mouvemens expressifs de la Nature, & des objets tels qu'ils se présentent d'abord à nos yeux avec leur variété & leur caractere.

Il paroît donc que tout Peintre qui non seulement négligera ce premier vrai, mais qui n'aura pas un grand soin de le bien connoître & de l'acquerir avant toutes choses, ne bâtira que sur le sable, & ne passera jamais pour un véritable imitateur de la Nature ; & que toute la perfection de la Peinture consiste dans les trois sortes de vrai que nous venons d'établir.

COPIE D'UNE LETTRE

de Monsieur du Guet, à une Dame de qualité qui lui avoit envoyé le traité ci-devant, & qui lui en avoit demandé sa pensée.

Le neuvieme Mars 1704.

LE Traité du vrai dans la Peinture, Madame, m'a plus instruit & m'a donné un plus solide plaisir que les discours dont vous savez que j'ai été si content. Il m'a paru n'être pas seulement un abregé des regles, mais en découvrir le fondement & le but; & j'y ai appris avec beaucoup de satisfaction le secret de concilier deux choses qui me sembloient opposées, d'imiter la Nature & de ne se pas borner à l'imiter; d'ajoûter à ses beautés pour les atteindre; & de la corriger pour la bien faire sentir.

Le vrai simple fournit le mouvement & la vie. L'idéal lui choisit avec art tout ce qui peut l'embellir & le rendre touchant; & il ne le choisit pas hors du vrai simple, qui est pauvre dans certaines parties, mais riche dans son tout.

Si le second vrai ne suppose pas le premier, s'il l'étouffe & l'empêche de se fai-

re plus sentir que tout ce que le second lui ajoûte, l'art s'éloigne de la Nature, il se montre au lieu de la représenter, il trompe l'attente du spectateur, & non ses yeux, il l'avertit du piége & ne sait pas le lui préparer.

Si au contraire le premier vrai qui a toute la vérité du mouvement & de la vie, mais qui n'a pas toujours la noblesse, l'exactitude, & les graces qui se trouvent ailleurs, demeure sans le secours d'un second vrai toujours grand & parfait, il ne plaît qu'autant qu'il est agréable & fini : & le tableau perd tout ce qui a manqué à son modéle.

L'usage donc de ce second vrai consiste à suppléer dans chaque sujet ce qu'il n'avoit pas ; mais qu'il pouvoit avoir, & que la Nature avoit répandu dans quelques autres, & de réunir ainsi ce quelle divise presque toujours.

Ce second vrai, à parler dans la rigueur, est presque aussi réel que le premier; car il n'invente rien, mais il choisit par tout. Il étudie tout ce qui peut plaire, instruire, animer. Rien ne lui échappe, lors même qu'il paroît échappé au hazard.

Il arrête par le dessein ce qui ne se montre qu'une fois ; & il s'enrichit de mille beautés différentes, pour être toujours regulier, & ne jamais retomber dans les redites.

C'est pour cette raison, ce me semble, que l'union de ces deux vrais a un effet si surprenant : car alors c'est une imitation parfaite de ce qu'il y a dans la Nature de plus touchant, & de plus parfait.

Tout est alors vrai semblable parce que tout est vrai ; mais tout est surprenant, parce que tout est rare. Tout fait impression, parce que l'on a observé tout ce qui est capable d'en faire : mais rien ne paroît affecté, parce qu'on a choisi le naturel en choisissant le merveilleux & le parfait.

C'est s'écarter de ces regles & de la fin de la Peinture, que de vouloir faire remarquer une beauté au préjudice d'une autre, ou que de vouloir être estimé par une partie & non par le tout. Le dessein, la connoissance de l'anatomie, le desir même de plaire & d'être aprouvé, doivent céder à la vérité. Il faut que la Peinture enleve le spectateur dans les premiers momens, & qu'on ne revienne au Peintre que par l'admiration de son ouvrage.

Monsieur de Piles a très-heureusement marqué le caractere du Titien par le vrai simple dans sa plus grande force, & celui de Raphaël par l'anoblissement du simple uni à l'idéal : & je ne sais si l'on pouvoit établir une maniere plus spirituelle & plus universelle pour juger du mérite des plus grands Peintres, qu'en allant au-de-là de leurs efforts & de leurs succés, & marquant pour terme l'union des deux vrais qu'ils ont dû chercher, & qu'ils n'ont pu atteindre.

Je ne sais, Madame, pourquoi j'en dis tant, mais vous verrez par-là combien je suis plein de ce que je viens de lire, & quelle estime je fais des choses que je ne puis m'empêcher de vous rapporter lors même que je comprens que je les gâte & les affoiblis. Je suis, Madame, avec tout le respect possible,

Votre très-humble
& très-obéissant
Serviteur, ***.

DE L'INVENTION.

Pour garder quelque ordre en parlant des parties de la Peinture, on peut la considérer de deux façons, ou dans un jeune homme qui l'étudie, ou dans un Peintre consommé qui la pratique. Si on la regardé de la maniere dont elle s'apprend, on doit commencer par s'entretenir du deſſein, puis du coloris, & finir par la compoſition : parce qu'il eſt inutile d'imaginer ce qu'on voudroit imiter, ſi on ne le ſait pas imiter, & que la repréſentation des objets ne ſe peut faire que par le deſſein & par le coloris. Mais à regarder cet art dans ſa perfection & dans l'ordre dont il s'exécute, ſuppoſé de plus dans le Peintre une habitude conſommée des parties de ſon art, pour l'exercer avec facilité, la premiere partie qui ſe préſente à nous eſt l'invention. Car pour repréſenter des objets, il faut ſavoir quels objets on veut repréſenter. C'eſt de cette derniere ſorte que j'enviſage ici la Peinture, dans la vue d'en donner une idée plus proportionée au goût du grand nombre.

Pluſieurs auteurs en parlant de Peinture,

se sont servis du mot d'invention, pour exprimer des choses différentes. Quelques-uns s'en sont fait une telle idée, qu'ils ont cru qu'elle renfermoit toute la composition d'un tableau. D'autres se sont imaginés que d'elle dépendoit la fécondité du génie, la nouveauté des pensées, la maniere de les tourner, & de traiter un même sujet de différentes façons. Mais quoique ces choses soient excellentes, pour soutenir l'invention, pour l'orner, pour lui donner de la chaleur, & pour la rendre vive & piquante, elles n'en sont néanmoins, ni le fondement, ni l'essence. Un Peintre qui n'aura point toutes ces choses, peut satisfaire à cette partie, par la justesse de ses pensées, par la prudence de son choix, & par la solidité de son jugement.

L'invention n'étant qu'une partie de la composition, elle n'en peut pas donner une idée complette. Car la composition comprend & l'invention, & la disposition; autre chose est d'inventer les objets, autre chose de les bien placer. Je ne m'arrêterai point ici à réfuter les autres idées que l'on a eues sur l'invention, & j'espere vous la définir d'une maniere si vraie & si

senſible, que je ne préſume pas qu'il y ait là-deſſus aucune diverſité de ſentimens.

Il mé paroît donc que l'invention eſt un choix des objets qui doivent entrer dans la compoſition du ſujet que le Peintre veut traiter.

Je dis que c'eſt un choix, parce que les objets ne doivent point être introduits dans le tableau inconſidérément, & ſans contribuer à l'expreſſion & au caractere du ſujet. Je dis encore que ces objets doivent entrer dans la compoſition du tableau, & non pas la faire toute entiere, afin de ne point confondre l'invention avec la diſpoſition, & de laiſſer à celle-ci toute la liberté de ſa fonction, qui conſiſte à placer ces mêmes objets avantageuſement.

Les poëtes auſſi bien que les orateurs ont pluſieurs ſtyles pour s'exprimer ſelon le ſujet qu'ils ont entrepris de traiter; & de là dépend le choix des paroles, de l'harmonie, & du tour des penſées. Il en eſt de même dans la Peinture : quand le Peintre s'eſt determiné à quelque ſujet, il eſt obligé d'y proportionner le choix des figures, & de tout ce qui les accompagne; & les Peintres comme les poëtes ont leur

style élevé pour les choses élevées, familier pour celles qui sont ordinaires, pastoral pour les champêtres, & ainsi du reste. Quoique tous ces styles différens conviennent à toutes les parties de la Peinture, ils sont néanmoins plus particuliérement du ressort de l'invention. Mais cette matiere est d'une assez grande étendue, pour faire le sujet d'une traité particulier.

L'invention par rapport à la Peinture se peut considérer de trois manieres : elle est, ou historique simplement, ou allégorique, ou mystique.

Les Peintres se servent avec raison du mot d'histoire, pour signifier le genre de Peinture le plus considérable, & qui consiste à mettre plusieurs figures ensemble ; & l'on dit : ce Peintre fait l'histoire, cet autre fait des animaux, celui-ci du Paisage, celui-là des fleurs, & ainsi du reste. Mais il y a de la différence entre la division des genres de Peinture & la division de l'invention. Je me sers ici du mot d'histoire dans un sens plus étendu ; j'y comprens tout ce qui peut fixer l'idée du Peintre, ou instruire le spectateur, & je dis que l'invention simplement historique

est un choix d'objets, qui simplement par eux-mêmes représentent le sujet.

Cette sorte d'invention ne regarde pas seulement toutes les histoires vraies & fabuleuses, telles qu'elles sont écrites dans les auteurs, ou qu'elles sont établies par la tradition : mais elle comprend encore les portraits des personnes, la représentation des païs, des animaux, & de toutes les productions de l'art & de la Nature. Car pour faire un tableau, ce n'est point assez que le Peintre ait ses couleurs & ses pinceaux tout prêts, il faut, comme nous avons déja dit, qu'avant de peindre, il ait résolu ce qu'il veut peindre, ne fut-ce qu'une fleur, qu'un fruit, qu'une plante, ou qu'un insecte. Car outre que le Peintre peut borner son idée à leur seule représentation, elles sont capables souvent de nous instruire. Elles ont leurs vertus & leurs propriétés. Ceux qui en ont écrit, & qui ont accompagné leur ouvrage de figures démonstratives, l'ont nommé du nom d'histoire, & l'on dit l'histoire des plantes, l'histoire des animaux, comme on dit l'histoire d'Alexandre. Ce n'est pas que l'invention simplement historique n'ait

ses degrés, & qu'elle ne soit plus ou moins estimable, selon la quantité des choses qu'elle contient, & la qualité du choix & du génie.

L'invention allégorique est un choix d'objets qui servent à représenter dans un tableau, ou en tout, ou en partie, autre chose que ce qu'ils sont en effet. Tel est par exemple, le tableau d'Apelles qui représente la calomnie duquel Lucien fait la description. Telle est la Peinture morale d'Hercules entre Venus & Minervé, où ces Divinités payennes ne sont introduites que pour nous marquer l'attrait de la vertu. Telle est celle de l'école d'Athenes, où plusieurs figures, de tems, de païs, & de condition différentes concourent à représenter la Philosophie. Les trois autres tableaux qui sont au Vatican dans la même chambre, sont traités dans le même genre d'allégorie. Et si l'on veut faire attention à ce qui s'est passé dans l'ancien Testament, on trouvera que les faits qui y sont raportés, ne sont pas tellement d'histoire simple, qu'ils ne soient aussi * allégoriques, parce qu'ils sont des symbo-

* I. Cor. 10. 6.

les de ce qui devoit arriver dans la nouvelle loi. Voilà des exemples de sujets qui sont allégoriques en tout ce qu'ils contiennent.

Les ouvrages dont les objets ne sont allégoriques qu'en partie, attirent plus facilement & plus agréablement notre attention, parce que le spectateur qui est aidé par le mélange des figures purement historiques, démêle avec plaisir les allégories qui les accompagnent. Nous en avons un exemple autentique dans les bas-reliefs de la colonne Antonine, où le sculpteur ayant à exprimer une pluie que la légion Chrétienne avoit obtenue par ses prieres *, introduit parmi ces soldats un Jupiter pluvieux, la barbe & les cheveux inondés de l'eau qui en coule avec abondance. Jupiter n'est pas représenté là comme un Dieu qui fasse partie de l'histoire : mais comme un symbole qui signifie la pluie parmi les payens. Les anciens auteurs en parlant des ouvrages de Peinture de leur tems, nous rapportent quantité d'exemples d'al-

* *Ce fait arriva sous le Regne de Marc-Aurele, qui érigea cette Colonne, où il fit représenter en bas-reliefs les Guerres qu'il eut contre les Allemans & contre les Sarmates, & qui par réconnoissance fit mettre sur cette même colonne, la statue d'Antonin qui l'avoit adopté à l'Empire.*

légories ; & depuis le renouvellement de la Peinture, les Peintres en ont fait un usage assez frequent : & si quelques-uns en ont abusé, c'est que ne sachant pas que l'allégorie est une espece de langage qui doit être commun entre plusieurs personnes, & qui est fondé sur un usage reçu, & sur l'intelligence des livres de medailles, ils ont mieux aimé, plutôt que de les consulter, imaginer une allégorie particuliere, qui bien qu'ingenieuse n'a pû être entendue que d'eux-mêmes.

L'invention mystique, regarde notre Religion : elle a pour but de nous instruire de quelque mystere fondé dans l'Ecriture, lequel nous est représenté par plusieurs objets qui concourent à nous enseigner une vérité.

Nos mysteres & les points de foi que l'église nous propose, nous en fournissent quantité d'exemples. Le deuxieme concile de Nicée ayant laissé la liberté d'exposer aux yeux des fideles le mystere de la Trinité, les Peintres représentent le Pere sous la figure d'un vénérable vieillard ; le Fils dans son humanité, tel qu'il a paru à ses disciples après sa résurrection ; & le S. Esprit

sous l'apparence d'une colombe. Le jugement universel, le triomphe de l'église, ceux de la loi, de la foi, & de l'Eucharistie sont encore de cette Nature. Parmi la quantité d'exemples que les habiles Peintres nous ont laissés; j'en rapporterai un très-ingenieux, dont je conserve chérement l'esquisse colorié. Il représente le mystere de l'incarnation.

Si l'auteur du tableau avoit voulu peindre l'annonciation historiquement, il se seroit contenté de faire voir la vierge dans une simple chambre, sans autre compagnie que celle de l'Ange: mais ayant résolu de traiter ce sujet en mystere, il a placé la sainte vierge sur une espece de trône, où étant à genoux, elle reçoit humblement, mais avec dignité, l'ambassade de l'Ange, pendant que Dieu le pere qui avoit traité avec son fils du prix de la redemption des hommes, assiste, pour ainsi dire, à l'exécution du contrat. Il est assis majestueusement, appuyé sur le globe du monde, entouré de la cour celeste, & ayant à sa droite la justification & la paix qu'il étoit convenu de donner à toute la terre. Il envoie son saint Esprit, pour opérer ce

grand myſtere. Cet Eſprit ſaint eſt entouré d'un cercle d'Anges qui ſe tiennent par la main, & qui ſe rejouiſſent de ce que les places des mauvais Anges alloient être remplies par les hommes. Pluſieurs Anges qui terminent cette partie céleſte de tableau, tiennent dans leurs mains différens attributs que l'égliſe applique à la Ste. vierge, & qui font voir que cette créature étoit la plus digne de la grace dont elle étoit comblée. Tout ce grand ſpectacle compoſe la partie ſupérieure du tableau : en bas ſont les Patriarches qui ont ſouhaité la venue du Meſſie, les Prophetes qui l'ont prédite, les Sibylles qui en ont parlé & de petits génies qui concilient les paſſages des Sibylles avec ceux des Prophetes. C'eſt ainſi que ce tableau repréſente myſtiquement la vérité & la grandeur de ſon ſujet.

Voilà les trois manieres dont on peut concevoir l'invention : c'eſt-à-dire l'invention ſimplement hiſtorique, l'invention allégorique, & l'invention myſtique. Voyons ce que ces trois ſortes d'inventions ont de commun entr'elles, & puis nous parlerons des qualités que chacune exige en particulier. Le

Le Peintre qui a du génie trouve dans toutes les parties de son art une ample matiere de le faire paroître : mais celle qui lui fournit plus d'occasions de faire voir ce qu'il a d'esprit, d'imagination, & de prudence, est sans doute l'invention. C'est par elle que la Peinture marche de pas égal avec la Poésie, & c'est elle principalement qui attire l'estime des personnes les plus estimables, je veux dire des gens d'esprit, qui non contens de la seule imitation des objets, veulent que le choix en soit juste pour l'expression du sujet.

Mais ce même génie veut être cultivé par les connoissances qui ont relation à la Peinture ; parce que quelque brillante que soit notre imagination, elle ne peut produire que les choses dont notre esprit s'est rempli, & notre mémoire ne nous rapporte que les idées de ce que nous savons, & de ce que nous avons vu. C'est selon cette mesure que les talens des particuliers demeurent dans la bassesse des objets communs, ou s'élevent au sublime, par la recherche de ceux qui sont extraordinaires. C'est par-là que certains Peintres, qui ont cultivé leur esprit ont heureusement

suppléé au génie qui leur manquoit d'ailleurs, & qui s'éleve & s'agrandit avec eux. Sans les connoissances nécessaires, on fait beaucoup de fautes ; avec elles, tout se présente & se range en son ordre insensiblement.

Il est bon néanmoins que les jeunes gens après être sortis des études essentielles à leur art, & avant que de donner des preuves sérieuses & publiques de leur capacité, exercent leur génie sur toutes sortes de sujets : & comme un vin nouveau qui exhale violemment ses fumées pour rendre avec le tems sa liqueur plus agréable, ils s'abandonnent à l'impétuosité de leur imagination, & que laissant évaporer ses premieres saillies, ils épurent après quelque tems les images de leurs pensées.

Mais qu'ils ne se fient pas tant à la bonté de leur esprit, qu'ils consultent leurs amis éclairés, afin de découvrir l'espece, & la mesure de leur talent. Qu'ils se regardent comme une plante qui veut être cultivée dans un tertein plutôt que dans sa saison.

De cette maniere si le choix du sujet dépend du Peintre, il doit préférer celui

qui est proportionné à l'étendue & à la nature de son génie, & qui soit capable de lui fournir matiere de l'exercer dans la partie qu'il possede avec plus d'avantage. Il faut que pour donner de la chaleur à son imagination, il tourne ses idées de différentes façons ; il faut qu'il lise plusieurs fois son sujet avec application ; afin que l'image s'en forme vivement dans son esprit, & que selon la grandeur de la matiere, il se laisse emporter jusqu'à l'enthousiasme, qui est le propre d'un grand Peintre & d'un grand poëte.

Comme le Peintre ne peut représenter dans un même tableau que ce qui se voit d'un coup d'œil dans la nature, il ne peut par conséquent nous y exposer ce qui s'est passé dans des tems différens : Et si quelques Peintres ont pris la liberté de faire le contraire, ils en sont inexcusables, à moins qu'ils n'y ayent été contraints par ceux qui les ont employés ou qu'ils n'ayent eu dans la pensée de composer un sujet mystérieux ou allégorique, comme est le tableau de l'école d'Athenes.

Mais quand le Peintre a une fois bien choisi son sujet, il est très à propos qu'il y

faſſe entrer les circonſtances qui peuvent ſervir à fortifier le caractere de ce même ſujet, & le faire connoître ; pourvu qu'elles n'y ſoient pas en aſſez grand nombre pour laſſer notre attention : mais plutôt que le choix en ſoit aſſez judicieux pour exercer agréablement notre eſprit : Et ces circonſtances regardent, le lieu, le tems, & les perſonnes.

Ainſi il eſt encore fort à propos que le Peintre en inſtruiſant ſon ſpectateur, le divertiſſe par la variété. Elle ſe trouve dans les ſexes, dans les âges, dans les païs, dans les conditions, dans les attitudes, dans les expreſſions, dans la bizarerie des animaux, dans les étoffes, dans les arbres, dans les édifices, & dans tout ce qui peut exercer l'eſprit, & orner convenablement la ſcene d'un tableau. Je ne voudrois néanmoins approuver cette abondance d'objets, & cette variété ſi agréable d'elle-même, qu'autant qu'elle ſeroit convenable au ſujet, & qu'elle y auroit du moins une relation inſtructive.

Car comme il y a des ſujets qui ne reſpirent que la joie ou la tranquilité, il y en a d'autres qui ſont lugubres ou qui doivent

être représentés dans une agitation tumultueuse. Il y en a qui demandent de la gravité, de la dignité, du respect, du silence, & quelquefois de la solitude, lesquels ne peuvent souffrir que peu de figures ; comme il s'en trouve qui en sont susceptibles d'un grand nombre, & d'une variété d'objets telle que la prudence du Peintre y voudra introduire : car il faut que tout se rapporte au héros du sujet, & conserve une unité bien liée & bien entendue.

Ce sont-là les choses qui conviennent en général à ces trois sortes d'inventions ; il nous reste à voir ce qui est propre à chacune.

Entre les qualités que peut avoir l'invention simplement historique, j'en remarque trois, la fidélité, la netteté, & le bon choix. J'ai observé ailleurs que la fidélité de l'histoire n'étoit pas de l'essence de la Peinture ; mais une convenance indispensable à cet art. Et quoique le Peintre ne soit historien que par accident, c'est toujours une grande faute que de sortir mal de ce que l'on entreprend. J'entens par la fidélité de l'histoire, l'étroite imitation des choses vraies ou fabuleuses telles qu'elles

nous sont connues par les auteurs, ou par la tradition. Il est sans doute que cette imitation donne d'autant plus de force à l'invention, & releve d'autant plus le prix du tableau, qu'elle conserve de fidélité.

Mais si le Peintre a l'industrie de mêler dans son sujet quelque marque d'érudition qui réveille l'attention du spectateur sans détruire la vérité de l'histoire, s'il peut introduire quelque trait de poésie dans les faits historiques qui pourront le souffrir; en un mot, s'il traite ses sujets selon la licence modérée qui est permise aux Peintres & aux Poëtes, il rendra ses inventions élevées, & s'attirera une grande distinction. La fidélité est donc la premiere qualité de l'histoire.

La seconde est la netteté, en sorte que le spectateur suffisamment instruit dans l'histoire, dévelope facilement celle que le Peintre aura voulu représenter. D'où il s'ensuit qu'il faut ôter l'équivoque par quelque marque qui soit propre au sujet, & qui détermine l'esprit en sa faveur. Je parle des sujets qui ne sont pas fort ordinaires; car pour ceux qui sont connus du public, & qui ont été plusieurs fois repé-

tés, ils n'ont pas besoin de cette précaution.

Que si le sujet n'est point assez connu, ou qu'on ne puisse raisonnablement y introduire quelque objet qui le déclare, le Peintre ne doit point hésiter d'y mettre une inscription. Entre plusieurs exemples que les anciens & les modernes nous en fournissent, j'en choisirai seulement deux qui sont très-connus, l'un est de Raphaël, & l'autre d'Annibal Carache. Celui-ci ayant peint dans la galerie Farnese le moment où Anchise cherche à donner des marques de son amour à la Déesse Venus, & voulant empêcher qu'on ne prît Anchise pour Adonis, s'est ingénieusement servi du mot de Virgile, * *Genus unde Latinum*, qu'il a écrit au dessous du lit dans l'épaisseur de l'estrade. Et Raphaël dans son Parnasse où il a placé Sapho parmi les Poëtes, a écrit le nom de cette savante fille, de peur qu'on ne la confondît avec les Muses.

La troisieme qualité de l'histoire consiste dans le choix du sujet, supposé que le Peintre en soit le maître : parce qu'un sujet

* Ce mot veut dire : C'est d'où vient l'origine des Latins.

remarquable fournit plus d'occasions d'enrichir la scene & d'attirer l'attention. Mais si le Peintre se trouve engagé dans un petit sujet, il faut qu'il tâche de le rendre grand par la maniere extraordinaire dont il le traitera.

L'invention allégorique exige pareillement trois qualités. La premiere est d'être intelligible. C'est un aussi grand défaut de tenir longtems l'attention en suspend par des symboles nouvellement inventés, comme c'est une perfection que de l'entretenir quelques momens par des figures allégoriques connues, reçues, & employées ingénieusement. L'obscurité rebute l'esprit, & la netteté le fait jouir agréablement de sa découverte.

La seconde qualité de l'allégorie, est d'être autorisée. Ripa en a écrit un volume exprès qui est entre les mains des Peintres : mais ce qui est de meilleur dans cet auteur, est ce qu'il a extrait des medailles antiques : ainsi l'autorité la mieux reçue pour les allégories, est celle de l'antiquité, parce qu'elle est incontestable.

La troisieme qualité de l'allégorie, est d'être nécessaire ; car tant que l'histoire se

peut éclaircir par des objets simples qui lui apartiennent, il est inutile de chercher des secours étrangers qui l'ornent bien moins qu'ils ne l'embarassent.

A l'égard de l'invention mystique, comme elle est entiérement consacrée à notre religion, il faut qu'elle soit pure, & sans mélange d'objets tirés de la fable. Elle doit être fondée sur l'Ecriture, ou sur l'histoire ecclésiastique. Nous en avons une source très-vive dans les paraboles dont Jesus-Christ s'est servi, & dans l'Apocalypse dont nous devons respecter * l'obscurité sans être obligés de l'imiter. Le Saint Esprit qui souffle où il veut se fait entendre quand il lui plaît : mais le Peintre qui ne peut, ni pénétrer, ni changer l'esprit de son spectateur, doit toujours faire ses efforts pour se rendre intelligible.

Comme rien n'est plus saint, plus grand, ni plus durable que les mysteres de notre Religion, ils ne peuvent être traités d'un style trop majestueux. Tout ce qui plaît ne plaît pas toujours, & les plus grands plaisirs finissent ordinairement par le de-

* *Sicut tenebra ejus ita & lumen ejus.*

goût ; mais celui que donne l'idée de la grandeur & de la magnificence ne finit jamais.

Au reste de quelque maniere que l'invention soit remplie, il faut qu'elle paroisse l'effet d'un génie facile, plutôt que d'une penible réflexion ; & s'il y a des talens pour la facilité, il y en a aussi pour couvrir la peine ; les uns & les autres ont leur mérite & leurs partisans.

Heureux celui qui a reçu de la nature un génie capable de courir la vaste carriere de la partie dont je viens de parler, & de bien choisir ses objets pour rendre son sujet intelligible, pour l'enrichir, & pour instruire son spectateur. Mais plus heureux encore le Peintre, qui après avoir connu tout ce qui contribue à une belle invention, se connoît beaucoup plus soi-même, & qui sait la juste valeur de ses propres forces : car la gloire d'un Peintre ne consiste pas tant à entreprendre de grandes choses, qu'à bien sortir de celles qu'il aura entreprises.

DESCRIPTION DE L'ECOLE D'ATHENES,

Pour servir d'exemple au traité de l'invention

Tableau de Raphaël.

CE tableau qui porte le nom de l'école d'Athenes a été diversement conçu par ceux qui en ont fait la description; & il est assez extraordinaire que Vasari entr'autres, qui vivoit du tems de Raphaël, se soit si fort mépris dans l'explication qu'il en a publiée, qu'il ait négligé de puiser à la source même les instructions dont il avoit besoin pour parler d'un ouvrage qui faisoit tant de bruit dans toute l'Italie.

Cet auteur qui en a écrit le premier, dit que c'est l'accord de la Philosophie & de l'Astrologie avec la Théologie. Cependant on ne voit aucune marque de Théologie dans la composition de ce tableau. Les graveurs qui l'ont donné au public, y ont mis mal à propos une inscription tirée des actes de saint Paul, pour nous induire à croire que cet Apôtre après avoir rencontré un autel où étoit écrit, AU DIEU

INCONNU, *Ignoto Deo*, se présente ici devant les juges de l'Aréopage pour leur donner la connoissance du Dieu qu'ils ignoroient, & pour les instruire de la résurrection des morts dont les Epicuriens & les Stoïciens disputoient entr'eux.

Augustin vénitien s'est encore plus lourdement trompé, lorsque dans l'estampe de cinq ou six figures qu'il a gravée, lesquelles sont à main droite du tableau, il a supposé que le Philosophe qui écrit étoit saint Marc, & que le jeune homme qui a un genouil en terre étoit l'ange Gabriël qui tient une table où ce graveur a mis la salutation angélique, *Ave*, *Maria*, & le reste.

Il est inutile d'emploier ici beaucoup de tems à réfuter ces erreurs également grossieres, je me contenterai seulement de raporter les quatre figures du plat fond qui répondent aux quatre sujets qui sont peints dans la chambre où est ce tableau, & qui les désignent incontestablement.

La premiere représente la Théologie avec ces mots, *Scientia Divinarum Rerum*.

La seconde, la Philosophie avec ces mots. *Causarum cognitio*.

La troisieme, la Jurisprudence avec ces

mots, *Jus suum unicuique tribuens.*

La quatrieme, la Poésie avec ces mots, *Numine afflatur.*

La figure qui représente la Philosophie est au dessus du tableau dont nous parlons, appellé communément l'école d'Athenes; ainsi l'on ne peut mettre en doute que cette Peinture ne représente la Philosophie, comme on le verra plus clairement par le détail que j'en vais faire.

La scene du tableau est un édifice d'une magnifique architecture composée d'arcades & de pilastres, & disposée d'une maniere à rendre sa perspective fuyante, son enfoncement avantageux, & à donner une grande idée du sujet. Ce lieu est rempli de Philosophes, de Mathématiciens, & d'autres personnes attachées aux sciences; & comme ce n'est que par la succession des tems que la Philosophie est parvenue dans le degré de perfection où nous la voyons, Raphaël qui vouloit représenter cette science par l'assemblée des Philosophes, n'a pu le faire en joignant ceux d'un siécle seulement. Ce n'est point une simple histoire que le Peintre a voulu représenter, c'est une allégorie où la diversité des tems

& des païs n'empêche point l'unité du sujet. Le Peintre en a usé ainsi dans les trois autres tableaux de la même chambre où il a peint la Théologie, la Jurisprudence, & la Poésie. L'on voit dans le premier les différens peres de l'église ; dans le second les jurisconsultes ; & dans le troisieme, les poëtes de tous les tems.

L'idée que donne la disposition de toutes les figures de ce tableau, & la nature de leurs diverses occupations, font croire facilement que leurs entretiens ne peuvent être qu'entre des gens remplis de plusieurs connoissances, comme sont les Philosophes. On y reconnoît même Pythagore, Socrate, Platon, Aristote avec leur disciples, & l'on y voit parmi les Philosophes des gens occupés des sciences mathématiques.

Sur le milieu du plan d'en-haut sont les deux plus fameux Philosophes de l'antiquité, Platon & Aristote. Le premier tient sous le bras gauche un livre, sur lequel est écrit ce mot Italien, *Timeo*, titre que porte le plus beau dialogue de Platon ; & comme cet écrit traite mystiquement des choses naturelles par raport aux divines,

ce Philosophe a le bras droit levé, & montre le ciel comme la cause suprême de toutes choses.

A la gauche de Platon, est son disciple Aristote, qui tient un livre appuié contre sa cuisse, sur lequel on lit ce mot, *Eticha*, c'est-à-dire la science des mœurs ; parce que ce Philosophe s'y est principalement attaché ; & le bras qu'il a étendu est une action de pacificateur & de modérateur des passions, ce qui convient parfaitement à la morale.

De côté & d'autre de ces deux grands Philosophes, sont leurs disciples de tous âges, dont les figures sont grouppées ingénieusement & disposées de maniere à faire paroître avantageusement les deux principales, & qui sont les héros du tableau. Et bien que les attitudes de ces disciples soient différentes, elles montrent toutes une grande attention aux paroles de leurs maîtres.

Derriere les auditeurs de Platon, est Socrate tourné du côté d'Alcibiade qui est vis-à-vis de ce Philosophe. L'un & l'autre sont vus de profil. Socrate se reconnoît à sa tête chauve & à son nez camus.

Alcibiade est un beau jeune homme en habit de guerrier, les cheveux blonds flottant sur ses épaules, & son armure bordée d'un ornement d'or, une main sur le côté & l'autre sur son épée; philosophe & guerrier tout ensemble, il se montre attentif au discours de Socrate, lequel accompagne ses paroles d'une action très-expressive. Il avance les deux mains, & prenant de la droite le bout du premier doigt de la gauche, fait concevoir parfaitement qu'il explique & qu'il veut faire entendre clairement sa pensée, pendant que tous ses disciples ont attention à ce qu'il dit.

A côté d'Alcibiade est Antistene le corroyeur en qui Socrate trouva tant de disposition à la Philosophie, qu'il lui en enseigna les principes, & que cet artisan quitta son métier pour se rendre lui-même un célebre professeur en morale dont il a écrit 33. dialogues. C'est lui qui est le chef des Philosophes ciniques. Le Peintre pour varier les figures & leur donner du mouvement, feint que derriere Alcibiade, un homme se tourne & étend la main pour appeller à la maniere italienne, & pour hâter un serviteur qui apporte un livre &

un grand rouleau de papiers qu'on appelloit anciennement un volume ; & derriere ce serviteur on voit le visage d'un autre qui la main au bonnet semble répondre avec respect à celui qui l'appelle.

Parmi les disciples d'Aristote, Raphaël a pareillement rendu sensible l'attention qu'ils ont aux paroles de leur maître. Il y en a un entr'autres qui ayant compris les démonstrations d'Archimede, monte de l'école des Mathématiques, selon la coûtume des Grecs, à celle de la Philosophie, & s'informant à une personne qu'il rencontre, où l'on enseigne cette science, elle lui montre Aristote & Platon.

Auprès de cette figure, est un jeune homme studieux, lequel appuyé contre la base d'un pilastre, les jambes l'une sur l'autre, la tête inclinée sur son papier, écrit ce qu'il vient d'apprendre, pendant qu'un vieillard sur la même base, le menton appuyé sur sa main, regarde en repos ce que le jeune homme vient d'écrire.

* Entre les figures qui terminent ce côté du tableau, est Démocrite qui envelopé

* *Cic. de finib. bon. & mal. l.* v. XXIX. *Idem. l.* v. *Tusc.* XXXIX. *Aul. Gell.* 10. *c.* XVII. *ex Laberii mimis.*

dans son manteau, se conduit dans cette assemblée, à l'aide de son bâton à la maniere des aveugles : car sur la fin de sa vie il s'aveugla volontairement pour être moins distrait dans ses réflexions philosophiques. Le Peintre a pu le représenter dans ce grand âge, pour nous apprendre que l'homme doit travailler jusqu'au tombeau à s'instruire & à se desabuser.

Dans le grouppe du côté droit sur la premiére ligne, il est aisé de démêler Pythagore assis, qui écrit les principes de sa Philosophie tirée des proportions harmoniques de la Musique. A côté de ce Philosophe est un jeune homme tenant une table où sont marqués les accords & les consonnances du chant en caracteres grecs, qui se lisent ainsi : *Diapeute*, *Diapason*, *Diatessaron*, termes assez connus des habiles musiciens. On dit même que ce Philosophe est auteur de la démonstration de ces consonnances dont Platon son disciple forma les accords & les proportions harmoniques de l'ame.

Pythagore est assis & vu de profil tenant un livre sur sa cuisse. Il paroît appliqué à faire voir le rapport des nombres de la

Musique, avec la science des choses naturelles. Auprès de Pythagore sont ses disciples Empedocle, Epicarme, Archite; l'un desquels assis à côté de son maître, & qui a la tête chauve écrit sur son genouil, & qui tenant d'une main son encrier & de l'autre sa plume suspendue, ouvrant les yeux & serrant les levres, montre par cette action combien il est occupé à ne rien laisser perdre des écrits de Pythagore.

Derriere ce Philosophe, un autre disciple la main sur la poitrine, s'avance pour regarder dans le livre ; c'est celui qui a un bonnet sur sa tête, le menton rasé, les mouftaches de la barbe pendantes, & une agraffe à son manteau ; & tout cet ajustement n'a point d'autre fin vraisemblablement que la diversité que Raphaël a toujours recherchée dans ses ouvrages. Sur le derriere de ce grouppe on remarque le visage & la main d'un autre Philosophe, lequel un peu incliné, ouvre les deux premiers doitgs de la main en action de compter à la maniere italienne, & semble par là expliquer le Diapason, qui est une double consonnance décrite par Pythagore.

Dans le coin du tableau, il y a un hom-

me ras, tenant un livre fur le pied-d'eftal d'une colonne, dans lequel il paroît écrire avec application. On croit que cette figure eft le portrait de quelque officier de la maifon du Pape, parce qu'il a une couronne de chêne qui eft le corps de la devife du Pape Jule II. à qui Raphaël dédia cet ouvrage, comme à fon bienfaiteur, & comme à celui qui avoit ramené le Siècle d'or en Italie pour les beaux-arts.

Tout auprès & à l'extrémité du tableau, on voit un vieillard qui tient un enfant: celui-ci d'une maniere conforme à fon âge, porte la main au livre de celui qui écrit. Il femble que le vieillard n'a mené cet enfant qu'à deffein de découvrir s'il a de l'inclination pour les fciences, témoignant par là qu'on ne fauroit trop tôt fonder & cultiver le talent que l'on a reçu de la Nature.

A côté de ce grouppe de figures on voit un jeune homme d'un air noble, enveloppé d'un manteau blanc à frange d'or, la main fur la poitrine: on croit que c'eft François-Marie de la Rovere neveu du Pape, & que ce jeune homme eft repréfenté fur cette fcene à caufe de l'amour qu'il avoit pour les beaux-arts.

Uu peu plus avant que Pythagore, un autre de ses disciples, un pied sur une pierre, levant le genouil, & soutenant un livre d'une main, paroît copier de l'autre quelques endroits remarquables qu'il veut concilier avec les sentimens de son maître. Cet homme pourroit bien être Terpandre ou Nicomaque, ou quelqu'autre disciple de Pythagore, qui croyoit que le mouvement des étoiles étoit fondé sur des raisons musicales.

Plus avant l'on voit un Philosophe seul, lequel appuyé le coude sur une base de marbre, la plume à la main, regarde fixement à terre, & semble être attaché à résoudre quelque grande difficulté. Il est vêtu d'une saie grossiere avec des bas négligemment renversés, & fait juger par cet ajustement simple que les Philosophes donnent très-peu d'attention à l'ornement de leur corps, & qu'ils mettent tout leur plaisir dans les réflexions & dans la culture de leur esprit.

On voit sur la seconde marche Diogene à part à demi-nud, son manteau rejetté en arriere, & auprès de lui sa tasse qui est son symbole. Il paroît dans une attitude de négligence, & convenable à un cinique,

qui tout abforbé dans la Morale méprife le fafte & les grandeurs de la terre.

Du côté gauche fe voient plufieurs Mathématiciens, dont la fcience qui confifte dans ce qui eft fenfible, ne laiffe pas d'avoir relation à la Philofophie qui regarde les chofes intellectuelles.

La premiere de ces figures eft Archimede fous le portrait de l'architecte Bramante, qui le corps courbé & le bras étendu en bas, mefure avec le compas la figure exagone faite de deux triangles équilatéraux, & femble en faire la démonftration à fes difciples. Il a autour de lui quatre difciples bienfaits, qui dans des actions différentes font paroître, ou l'ardeur d'aprendre, ou le plaifir qu'ils ont de concevoir. Le Peintre les a repréfentés jeunes, parce qu'il falloit avoir apris les Mathématiques avant que de paffer à l'étude de la Philofophie. Le premier de ces difciples a un genouil en terre, le corps plié, la main fur fa cuiffe & les doigts écartés, eft attentif à la figure démonftrative. Le fecond qui eft derriere lui debout, la main fur l'épaule de fon compagnon, avance la tête, & regarde avidement le mouve-

ment du compas. Les deux autres font à côté d'Archimede, & se sont avancés à portée de voir commodément. Le premier un genouil en terre se retourne, & montre la figure à celui qui est derriere lui, & qui se penchant en avant, les bras pliés & suspendus, fait voir son admiration, & le plaisir qu'il a de s'instruire. Vasari veut que celui-ci soit le portrait de Frederic II. Duc de Mantoue, qui pour lors se trouvoit à Rome.

Derriere Archimede sont deux Philosophes, dont l'un tient le Globe céleste, & l'autre le Globe terrestre. Le premier par la maniere dont il est vêtu, paroît avoir quelque rapport aux Chaldéens, auteurs de l'Astronomie, & l'autre que l'on ne voit que par derriere, mais qui a la couronne royale sur la tête, fait présumer qu'il est Zoroastre Roi de la Bactriane, lequel fut grand Astronome & grand Philosophe. Ces deux sages s'entretiennent avec deux jeunes hommes qui sont au coin du tableau, dont l'un est le portrait de Raphaël auteur de cette Peinture.

Voilà la maniere savante, sublime & judicieuse dont Raphaël a choisi ses sujets

pour produire une des plus belles inventions qui ayent jamais paru en ce genre. Mais non content d'expoſer ſon ſujet par les différentes perſonnes qui le compoſent, il a voulu encore que les ſtatues & les bas-reliefs, qui ſont des ornemens de ſon Architecture, contribuaſſent en même-tems à la richeſſe & à l'expreſſion de ſa penſée,

Car les deux ſtatues qui paroiſſent de l'un & de l'autre côté du tableau, ſont celles d'Apollon & de Minerve; Divinités qui préſident aux arts & aux ſciences. Et dans le bas-relief qui eſt au deſſous de la figure d'Apollon, eſt repréſentée la ſource des paſſions l'Iraſcible & le Concupiſcible; l'Iraſcible par un furieux qui outrage impitoyablement ceux qui ſe trouvent à ſa rencontre; & le concupiſcible par un Triton qui embraſſe un Nymphe dans l'élement qui a donné la naiſſance à Venus. Et comme le vice ne ſe dompte que par la vertu qui lui eſt contraire, le Peintre a repréſenté au-deſſous de la figure de Minerve dans un autre bas-relief, la vertu élevée ſur des nuées, ayant une main ſur la poitrine où réſide la valeur, & de l'autre montrant aux mortels par le
ſcep-

sceptre qu'elle tient, le pouvoir de son empire. Auprès de la vertu, est la figure du Lion dans le Zodiaque ; cet animal étant le symbole de la force, laquelle en Morale ne se peut acquérir que par les bonnes habitudes.

C'est ainsi que Raphaël par la beauté de son génie, par la finesse de ses pensées, & par la solidité de son esprit ; a mis devant nos yeux le sujet allégorique de la philosophie.

DE LA DISPOSITION.

DAns la division que j'ai faite de la Peinture, j'ai dit que la composition qui en est la première partie, contenoit deux choses, l'invention & la disposition. En traitant de l'invention, j'ai fait voir qu'elle consistoit à trouver les objets convenables au sujet que le Peintre veut représenter. Mais quelque avantageux que soit le sujet, quelque ingénieuse que soit l'invention, quelque fidelle que soit l'imitation des objets que le Peintre a choisis, s'ils ne sont bien distribués, la composition

ne satisfera jamais pleinement le spectateur
desintéressé, & n'aura jamais une approba-
tion générale. L'œconomie & le bon or-
dre est ce qui fait tout valoir, ce qui dans
les beaux-arts attire notre attention, & ce
qui tient notre esprit attaché jusqu'à ce qu'il
soit rempli des choses qui peuvent dans
un ouvrage & l'instruire, & lui plaire en
même-tems. Et c'est cette œconomie que
j'appelle proprement disposition.

Dans cette idée, la disposition contient
six parties.

1. La distribution des objets en général.
2. Les grouppes.
3. Le choix des attitudes.
4. Le contraste.
5. Le jet des draperies.
6. Et l'effet du tout-ensemble; où par
occasion il est parlé de l'harmonie & de
l'enthousiasme.

J'examinerai toutes ces parties dans leur
rang le plus succinctement & le plus nette-
ment qu'il me sera possible.

De la distribution des objets en général.

Comme les différens sujets que le Péintre peut traiter sont innombrables, il n'est pas possible de les rapporter tous ici ; bien moins encore d'en faire voir en détail la disposition. Mais le bon sens, & la qualité de la matiere doivent déterminer le Peintre à donner aux objets qu'il aura choisis les places qui leur conviennent pour remplir les devoirs d'une bonne composition.

Dans la composition d'un tableau, le Peintre doit faire en sorte, autant qu'il lui sera possible, que le spectateur soit frappé d'abord du caractere du sujet, & que du moins après quelques momens de réflexion, il en ait la principale intelligence. Le Peintre peut faciliter cette intelligence en plaçant le héros du tableau & les principales figures dans les endroits les plus apparens, sans affectation néanmoins ; mais selon que le sujet, & la vraisemblance le requereront. Car l'œconomie dépend de la qualité du sujet, qui est tantôt patétique & tantôt enjoué, tantôt héroïque & tantôt populaire, tantôt tendre & tantôt terrible, & enfin qui démande plus ou

moins de mouvement, selon qu'il est plus ou moins vif ou tranquille. Mais si le sujet inspire au Peintre une bonne œconomie dans la distribution des objets, la bonne distribution de son côté sert merveilleusement à exprimer le sujet. Elle donne de la force & de la grace aux choses qui sont inventées ; elle tire les figures de la confusion, & fait que ce que l'on représente est plus net, plus sensible & plus capable d'appeller, & d'arrêter son spectateur.

Cette distribution des objets en général regarde les grouppes & les grouppes résultent de la liaison des objets. Or cette liaison se doit considérer de deux manieres: ou, par rapport au dessein seulement, ou par rapport au clair-obscur. L'une & l'autre maniere concourent à empêcher la dissipation des yeux, & à les fixer agréablement.

La liaison des objets par rapport seulement au dessein, & sans avoir égard au clair-obscur, regarde principalement les figures humaines, dont les actions, les conversations & les affinités exigent souvent qu'elles soient proches les unes des autres. Mais quoique cela ne se trouve pas toujours

si juste entre plusieurs personnes qui se rencontrent ensemble, il suffit que la chose soit possible, & qu'il y ait assez de figures dans la composition d'un tableau, pour donner occasion au Peintre de prendre ses avantages, & de faire plaisir aux yeux en pratiquant cette liaison, lorsqu'il la jugera agréable & vraisemblable.

Il est impossible de descendre dans un détail qui fasse voir la maniere dont il faut traiter ces sortes de grouppes en particulier, on s'en doit reposer sur le génie & sur les réflexions du Peintre. Cependant pour en prendre une idée juste, & s'en former un bon goût, on pourra consulter les beaux endroits des grands maîtres en cette partie, & entr'autres de Raphaël, de Jules-Romain, & de Polidore. Ils ont souvent joint plusieurs figures d'une maniere, où l'on voit tout l'esprit, & tout l'agrément que l'on peut desirer en ce genre de grouppes. Mais avant que d'examiner les endroits que ces excellens hommes ont laissé pour exemples, il est bon d'être averti que les liaisons dont nous avons parlé, tirent leurs meilleurs principes du choix des attitudes & du contraste.

Du choix des Attitudes.

La partie de la Peinture qui est comprise sous le mot d'atttitude, qui renferme tous les mouvemens du corps humain, & qui demande une connoissance exacte de la pondération, doit être examinée à fond dans un traité particulier qui a relation à celui du dessein. Et comme elle est aussi du ressort de la disposition par rapport à la sorte de grouppe dont nous parlons, je dirai seulement en cette occasion que quelque attitude que l'on donne aux figures pour quelque sorte de sujet que ce puisse être, il faut qu'elle fasse voir de belles parties autant que la nature du sujet peut le souffrir. Il faut de plus, qu'elle ait un tour, qui sans sortir de la vraisemblance, ni du caractere de la personne, jette de l'agrément dans l'action.

En effet, il n'y a rien dans l'imitation où l'on ne puisse faire entrer de la grace, ou par le choix, ou par la maniere d'imiter. Il y a de la grace dans l'expression des vices, comme dans celle des vertus. Les actions extérieures d'un soldat, ont leurs graces particulieres qui

conviendroient mal à une femme, comme les actions d'une femme ont des graces qui conviendroient mal à un foldat. En un mot la connoiffance du caractere qui eft attaché à chaque objet, & qui regarde principalement les fexes, les âges, & les conditions, eft le fondement du choix, & la fource où l'on puife les graces convenables à chaque figure. Il eft donc aifé de voir que le choix des belles attitudes fait la plus grande partie des beautés du grouppe. Voyons maintenant de qu'elle maniere le contrafte y contribue.

Du contrafte.

Comme dans les grouppes on ne doit jamais répéter les attitudes d'une même vue, & que la nature répand une partie de fes graces dans la diverfité, on ne fauroit les mieux chercher que dans la variété & dans l'oppofition des mouvemens.

Le mot de contrafte n'eft ufité dans notre langue que parmi les Peintres qui l'ont pris des italiens. Il fignifie une oppofition qui fe rencontre entre les objets par rapport aux lignes qui les forment

en tout, ou en partie. Il renferme non feulement les différens mouvemens des figures, différentes fituations des membres, & de tous les autres objets qui fe trouvent enfemble, en forte que cela paroiffe fans affectation, & feulement pour donner plus d'énergie à l'expreffion du fujet. Or le Peintre qui difpofe fes objets à fon avantage, emploie le contrafte non feulement dans les figures, mais encore dans les chofes inanimées, pour leur tenir lieu d'ame, & de mouvement. On peut donc définir le contrafte. *Une oppofition des lignes qui forment les objets, par laquelle ils fe font valoir l'un l'autre.*

Cette oppofition bien entendue donne de la vie aux objets, attire l'attention, & augmente la grace qui eft fi néceffaire dans les grouppes, dans ceux au moins qui regardent le deffein & la liaifon des attitudes.

Nous avons dit que la premiere forte de grouppes qui confifte dans le deffein, regardoit principalement les figures humaines. Mais les grouppes qui ont rapport au clair-obfcur reçoivent toutes fortes d'objets de quelque nature qu'ils puiffent être. Ils demandent une connoiffance des
lumie-

lumieres & des ombres non feulement pour chaque objet particulier ; mais ils exigent encore une intelligence des effets que ces ombres & ces lumieres font capables de caufer dans leur affemblage, & c'eft ce qu'on appelle proprement l'artifice du clair-obfcur dont j'ai traité avec toute l'exactitude qui m'a été poffible en parlant du coloris.

Comme la principale beauté des draperies confifte dans une convenable diftribution des plis, & qu'elles font d'un fréquent ufage pour la compofition des grouppes, on ne peut s'empêcher de regarder cette matiere comme dépendante en partie de la difpofition.

Des Draperies.

La diverfité des climats, le changement des faifons & leur inconftance ont mis les hommes dans la néceffité d'avoir des vêtemens : cette néceffité s'eft accommodée aux regles de la bienféance, & la bienféance a donné lieu aux divers ornemens que les peuples ont inventés pour enrichir leurs habits felon le goût des différentes nations, & felon la mode des divers tems.

Mais comme on a étendu l'usage des étoffes à beaucoup d'autres choses qu'aux vêtemens, les Peintres les ont toutes comprises sous le mot de *Draperie*; & pour faire entendre qu'un Peintre posseoit l'art de bien distribuer les plis, ils ont dit qu'il savoit bien jetter une draperie. Ce terme de jetter une draperie paroît d'autant plus juste, que la disposition des plis doit plutôt paroître l'effet d'un pur hazard que d'un soigneux arangement.

Il y a donc une intelligence dans l'ajustement des draperies, & nous allons voir en quoi elle consiste, & de quelle conséquence elle est dans la Peinture.

L'art de draper se remarque principalement en trois choses : 1º. dans l'ordre des plis ; 2º. dans la diverse nature des étoffes ; 3º. dans la variété des couleurs de ces mêmes étoffes.

De l'ordre des plis.

Comme il ne faut pas que l'œil soit jamais en doute de son objet, le premier effet des draperies, est de faire connoître ce qu'elles couvrent, & principalement le nud des figures ; en sorte que le caractere

extérieur des personnes, & la justesse des proportions s'y rencontrent, du moins en gros, & autant que la vraisemblance jointe à l'art le pourra permettre.

Ainsi à l'exemple des plus grands maîtres, le Peintre doit avant que de disposer ses draperies, dessiner le nud de ses figures, pour former des plis sans équivoque, & pour conduire si adroitement les yeux, que le spectateur s'imagine voir ce que le Peintre lui couvre par le jet de ses draperies.

Qu'il prenne garde aussi que la draperie ne soit pas trop adhérente aux parties du corps : mais qu'elle flotte, pour ainsi dire, alentour, qu'elle les caresse, que les figures y soient à leur aise, & qu'elles y paroissent libres dans leurs mouvemens.

Que les draperies qui couvrent des membres exposés à une grande lumiere, ne soient pas ombrées de telle force, qu'elles semblent entrer dedans ; & que ces mêmes membres ne soient pas traversés par des plis trop ressentis, lesquels par leur ombre trop obscure paroîtroient les rompre : mais qu'en conservant un petit nombre de plis, le Peintre leur distribue déli-

catement le degré de lumiere qui convient à la masse dont ils font partie.

Les plis doivent être grands & en petit nombre, autant qu'il sera possible : cette maxime étant une des choses qui contribue davantage à ce qu'on appelle grande maniere ; parce que les grands plis partagent moins la vue, & que leur riche simplicité est plus susceptible de grandes lumieres. J'en excepte néanmoins les vêtemens dont le caractere est d'avoir beaucoup de plis, comme il arrive souvent dans les habits de femmes, ainsi que l'antique nous en fournit beaucoup d'exemples. Alors le Peintre peut adroitement grouper les plis, & les aranger à côté des membres qui en recevront beaucoup plus d'apparence & plus d'agrément.

Le contraste qui est si nécessaire dans le mouvement des figures, ne l'est pas moins dans l'ordre des plis : car le contraste en interrompant les lignes qui tendroient trop d'un même côté introduit dans les draperies, comme, dans les figures une sorte de contradiction, qui semble les animer. La raison en est que le contraste est une espece de guerre, qui met les parties oppo-

fées en mouvement. Ainsi dans les endroits où le Peintre le jugera à propos, les plis doivent se contraster non seulement entr'eux : mais ils doivent sur-tout contraster les membres des figures : lorsque ces plis sont grands & qu'ils font partie d'une ample draperie. Car pour les draperies de dessous qui embrassent plus étroitement le nud, elles le contrastent bien moins qu'elles ne lui obéissent.

Quelque vie que le contraste donne aux draperies, quelque nécessaire qu'il soit pour leur agrément, il demande au Peintre beaucoup de prudence & de précaution. Car dans les figures qui sont debout, il y a beaucoup de rencontres où difficilement le contraste peut se pratiquer sans sortir de la vraisemblance, & dans ces occasions le Peintre, qui sait profiter de tout, se sauve par d'autres principes.

Les plis doivent être grands selon la qualité & la quantité des draperies : mais quand la qualité des étoffes légeres contraint à laisser plusieurs plis, il faut les groupper de maniere que le clair-obscur n'en puisse souffrir.

Les plis des draperies bien entendus

donnent beaucoup de vie à l'action de quelque nature qu'elle puisse être ; parce que le mouvement des plis suppose du mouvement au membre qui agit, qui les entraîne comme malgré eux, & qui les rend plus ou moins agités selon la violence ou la douceur de son action.

Une discrete répétition de plis en forme circulaire, est d'un grand secours pour l'effet des racourcis.

Il est bon quelquefois de tirer des plis en certains endroits & d'en introduire en d'autres, de forme convenable à l'intention du Peintre, ou pour remplir des vuides qui se trouvent en quelques attitudes, ou pour accompagner les figures, ou pour leur servir d'un fond doux, ou pour empêcher que leur tournans ne finissent, & ne tombent dans une trop grande crudité.

La richesse des draperies & des ornemens qui sont dessus, fait une partie de leur beauté, quand le Peintre en sait faire un bon usage : mais ces ornemens ne conviennent gueres aux divinités, ils sont toujours au dessous de la dignité & de l'état des figures célestes : les draperies qui leur sont propres doivent être riches plutôt par

la grandeur & la noblesse des plis, que par la qualité des étoffes.

Les plis faits de pratique & sans voir le naturel, ne sont ordinairement bons que pour un dessein. Mais le Peintre qui veut tendre à la perfection doit toujours consulter les étoffes naturelles : parce que le vrai forme les plis, & fait paroître les lumieres selon la nature des étoffes. Je ne veux pourtant pas blâmer ceux qui ont une si grande pratique du naturel, que les plis & les caracteres des étoffes différentes leur restent suffisamment dans la memoire pour en exprimer une grande partie.

Pour bien imiter le vrai, il est nécessaire de jetter les draperies, ou sur un manequin de la grandeur du naturel, ou sur le naturel même. Mais il faut extrêmement prendre garde que la draperie ne conserve rien de l'immobilité qu'elle a sur le manequin.

Il y a des Peintres qui se servent de petits manequins qu'ils drapent d'étoffes légeres, ou de papier mouillé : mais il est aisé de juger que ce moyen qui peut aider les Peintres consommés, & qui est excellent pour mettre toute une histoire ensem-

ble, ne peut servir pour bien terminer les draperies en particulier. La raison en est, que dans les petits manequins les étoffes ne pouvant avoir le même poids que dans la grandeur du naturel, ne peuvent par conséquent rendre les plis dans leur véritable forme.

La grande légereté & le grand mouvement des draperies, ne convient qu'aux figures qui sont dans une grande agitation, ou qui sont exposées au vent : mais quand on les suppose dans un lieu renfermé, & sans action violente, le parti que le Peintre peut prendre, est de faire ses draperies amples, & de leur donner par le contraste & par la chûte de leurs plis, une disposition qui ait de la grace & de la majesté.

C'est un grand défaut que de donner trop d'étoffe aux vêtemens ; ils doivent convenir aux figures, & c'est une erreur de croire, comme ont fait quelques-uns, que plus les draperies sont amples, plus elles portent avec elles de grandeur & de majesté. La profusion des étoffes ôte aux figures la liberté du mouvement, & les embarrasse encore plus qu'elle ne les rend

majestueuses. Voilà ce me semble, les principales observations qui regardent la premiere proposition, qui est l'ordre des plis. Passons maintenant à la seconde, je veux dire à la diverse nature des étoffes.

De la diverse nature des étoffes.

Parmi tant de choses différentes qui plaisent dans la composition d'un tableau, la variété des draperies n'est pas ce qui contribue le moins à cet agrément. L'ordre & le contraste des plis en fait une partie : mais ce n'est pas assez que les étoffes soient jettées diversement, il faut encore qu'elles soient entr'elles d'une nature différente, autant que le sujet le pourra souffrir. La laine, le lin, le coton, & la soie employés de mille manieres par les ouvriers, donnent au Peintre une ample matiere d'exercer son choix. C'est un puissant moyen pour introduire dans ses ouvrages une diversité d'autant plus nécessaire qu'elle fait éviter une ennuyeuse répétition de plis d'une même nature, surtout dans les tableaux de plusieurs figures. Il y a des étoffes qui font des plis cassés, d'autres étoffes en font de moëlleux : il y

a encore des étoffes dont la superficie est mate, d'autres dont elle est luisante : les unes sont fines & transparentes, les autres plus fermes & plus solides. Toute cette variété ou séparée dans diverses figures, ou pratiquée dans une seule selon les sujets, fait toujours une sensation très-agréable.

L'usage ordinaire d'une même qualité d'étoffe dans les figures d'un même tableau, est un défaut où sont tombés la plûpart des Peintres de l'école romaine, & où tombent tous ceux qui peignent de pratique, ou qui réduisent l'imitation du naturel à l'habitude qu'ils ont contractée.

Le Peintre ingénieux fera donc son possible pour trouver occasion d'introduire dans ses draperies en général, cette heureuse diversité dont je viens de parler ; mais qu'il se souvienne sur-tout qu'elle est indispensable en particulier dans la différence des âges, des sexes, & des conditions.

Les anciens sculpteurs ont été fort entendus dans le jet de leurs draperies : mais comme la matiere qu'ils ont employée est d'une même couleur, & qu'ainsi les grands plis qui reçoivent de grandes lumieres au-

roient souvent fait des équivoques avec les parties nues, ou du moins auroient partagé la vue du spectateur, ils ont pris le parti d'attirer les yeux sur le nud de leurs figures, n'ayant en ce cas-la rien de meilleur à faire pour l'avantage de leur art. Ils se sont servis pour cela de linges mouillés ou d'étoffes légeres dont ils ont plus ordinairement drappé leurs statues. Mais il faut avouer que le remede qu'ils ont apporté à cet inconvenient par le bon ordre de leurs plis est très-ingénieux, & donne, tel qu'il est, beaucoup de lumieres à ceux qui en savent pénétrer l'intelligence. Je pourrois citer plusieurs exemples de l'antiquité sur ce sujet, & je me contenterai de rapporter celui du bas-relief, lequel est connu sous le nom des danseuses. Les draperies qui couvrent le nud de ces figures en le marquant agréablement, se terminent du côté de la partie postérieure du corps en quantité de plis semblables, & dont la répétition paroîtroit un défaut à qui ne refléchiroit pas sur la finesse & sur l'excellence de l'ouvrage. Car si l'on fait attention que le but du sculpteur a été de représenter avec élegance le nud de ses

figures, on trouvera que bien loin que ces répétitions foient un défaut en Sculpture ; c'eft au contraire un moyen de trouver une efpece d'ombre en hachure que le fculpteur a menagée avec adreffe pour faire paroître le nud avec avantage, & pour fervir à l'œil comme de repos. C'eft ainfi que les anciens fculpteurs ont inventé, avec beaucoup d'efprit & de génie, plufieurs moyens de réparer les inconveniens qui venoient du côté de leur matiere, foit pour la grandeur des plis, foit pour la variété des étoffes ; ayant fatisfait d'ailleurs généralement parlant, à tout ce qu'on y peut fouhaiter pour la perfection.

Mais les Peintres qui ont la liberté de fe fervir de toutes fortes d'étoffes, & qui favent faire un bon ufage des couleurs & des lumieres, pour imiter le vrai, feroient très-mal de fuivre les fculpteurs dans le grand nombre, & dans la répétition de leurs plis, comme les fculpteurs feroient blamables s'ils imitoient les Peintres dans l'étendue de leurs draperies. Il ne me refte plus qu'à dire un mot de l'effet des couleurs qui fe trouvent dans la variété

des étoffes, afin d'examiner ma troisieme proposition.

De la variété des Couleurs dans les Etoffes.

Comme l'ordre, le contraste, & la diverse nature des plis & des étoffes font toute l'élegance des draperies, la diversité des couleurs de ces mêmes étoffes contribue extrêmement à l'harmonie du tout-ensemble dans les sujets historiques. Le Peintre qui est presque toujours le maître de les supposer comme il lui plait, doit faire une étude particuliere de la valeur des couleurs entieres, de l'effet qu'elles produisent les unes auprès des autres, & de leur rupture harmonieuse. Mais ce n'est point ici le lieu d'examiner ces trois choses, elles appartiennent au coloris, & lorsque je parlerai de cette partie, je ferai mon possible pour les éclaircir.

Je me contenterai de dire maintenant que le Peintre doit considérer que les couleurs des draperies lui donnent un moyen de pratiquer avec adresse l'intelligence du clair-obscur. Le Titien a mis en usage cet artifice dans la plupart de ses tableaux, en se servant de la liberté qu'il avoit de don-

ner à ſes draperies la couleur qui lui ſembloit la plus convenable, ou pour ſervir de fond, ou pour caractériſer les objets par la comparaiſon.

Après tout, l'intelligence des draperies ne peut pas être tellement fixée, que le génie du Peintre ne puiſſe hazarder des plis extraordinaires qui pourroient avoir leur mérite. Il n'y a point d'effets dans la nature où le hazard faſſe voir plus de variété que dans le jet des draperies. Et quoique l'art trouve ordinairement à réformer quelque choſe dans la diſpoſition de celles qui ſe préſentent d'elles-mêmes: ce même hazard forme quelquefois des plis d'une beauté & d'une convenance que les regles n'auroient jamais pu produire. En un mot l'art ne peut pas tout prévoir, il s'étend fort peu au de-là des choſes générales, & laiſſe aux gens de bon goût le ſoin de faire le reſte. C'eſt au Peintre à bien choiſir les bons effets que le naturel lui préſente, & à s'en ſervir d'une maniere qui mette dans l'ouvrage le caractere d'une heureuſe facilité.

Entre les Peintres qui ont le mieux entendu les draperies, Raphaël pour l'ordre

des plis peut être considéré, selon mon sentiment, comme le plus sûr modele, sans prétendre néanmoins rien ôter du mérite de ceux qui ne s'étant point tout-à-fait éloignés des principes de Raphaël, ont pris avec succès plus de liberté dans le caractere de leurs plis, & ont fait voir en cela même de la grandeur & de la vérité. L'école de Venise & celle de Flandre ont excellé pour la différence des étoffes : Et Paul Veronese pour l'harmonie dans la variété des couleurs, est une source d'exemples inépuisable.

Je passe sous silence beaucoup d'autres grands maîtres qui ont bien entendu l'artifice des draperies. Quand on voudra se donner la peine de les examiner, on connoîtra que dans l'ajustement des plis il y a un ordre & un choix avantageux ; que la diverse nature des étoffes est une espece de richesse dans l'ouvrage, laquelle soutient une vraisemblance nécessaire ; & que la variété des couleurs dans les draperies, peut contribuer extrêmement à l'effet du clair-obscur, & à l'harmonie du tout-ensemble. En un mot on comprendra par les ouvrages de ces excellens maîtres,

bien mieux que par mon difcours, en quoi confifte l'intelligence des draperies & de quelle conféquence elle eft dans la Peinture

DES DRAPERIES
en abregé.

LE mot de draperie en Peinture, s'entend de toute forte d'étoffe, foit que les hommes s'en habillent, foit qu'on veuille l'employer à quelqu'autre ufage. Mais l'idée la plus ordinaire que l'on s'en fait, regarde l'étoffe qui fert aux vêtemens des hommes. La Peinture en a fait un art qui confifte en trois chofes.

1. Dans l'ordre des plis.
2. Dans la diverfe nature des étoffes.
3. Dans la variété de leurs couleurs.

I. L'ordre des Plis.

Deffiner le nud avant que de draper.

Que la draperie ne foit point adhérente aux parties : mais qu'elle flotte, pour ainfi dire, à l'entour & qu'elle les careffe.

Ne point rompre les membres par des plis ombrés trop fortement. Les

Les plis grands & en petit nombre autant que la nature de l'étoffe le peut souffrir.

Que les plis se contrastent l'un l'autre, & qu'ils contrastent les membres.

Les plis donnent en plusieurs rencontres de la vie à l'action des figures

Remplir les trop grands vuides par des plis à propos, & bien adaptés.

Les plis de pratique ne conviennent qu'aux Peintres consommés dans l'art ; mais la perfection demande toujours que l'on consulte la nature.

Les draperies des petits mannequins ne sont pas inutiles ; mais elles sont fausses.

Les draperies agitées ne conviennent que dans les lieux qu'on suppose à découvert, ou dans les grands mouvemens.

La trop grande quantité d'étoffe dans un vêtement, embarasse la figure.

Le hazard sert quelquefois beaucoup dans le jet des draperies, & donne des beautés que l'art ne prévoit pas.

Les anciens sculpteurs ont donné beaucoup de lumieres aux Peintres dans le jet des draperies ; mais l'usage que les uns & les autres en font est néanmoins très-différent.

II. *La diverse nature des Etoffes,*

Donne une diversité de plis.

Rejouit la vue.

Doit être pratiquée dans le général du tableau, quand il y a plusieurs figures, & dans le particulier quand il n'y en a qu'une; mais cette diversité doit être indispensablement observée dans la différence des âges, des sexes, & des conditions.

Les Peintres romains & ceux qui peignent de pratique, tombent ordinairement dans la répétition des mêmes étoffes.

III. *La variété des couleurs dans les étoffes.*

Sert à l'harmonie du tableau.

A caractériser les objets.

Et à pratiquer le clair-obscur.

Raphaël est le meilleur modéle pour l'ordre des plis.

L'école de Venise & celle de Flandre pour la diverse nature des étoffes.

Et Paul Veronese pour la variété harmonieuse de leurs couleurs.

Du tout-ensemble.

La derniere chose qui dépend de la disposition est le tout-ensemble.

Le tout-ensemble est un résultat des parties qui composent le tableau, en-sorte néanmoins que ce tout, qui est une liaison de plusieurs objets, ne soit point comme un nombre composé de plusieurs unités indépendantes & égales entr'elles, mais qu'il ressemble à un tout politique; où les grands ont besoin des petits, comme les petits ont besoin des grands. Tous les objets qui entrent dans le tableau, toutes les lignes & toutes les couleurs, toutes les lumieres & toutes les ombres ne sont grandes ou petites, fortes ou foibles que par comparaison. Mais quelle que soit la qualité de toutes ces choses, & quelque soit l'état où elles se trouvent, elles ont une relation dans leur assemblage, dont aucune en particulier ne peut se prévaloir. Car l'effet qui en résulte consiste dans une subordination générale où les bruns font valoir les clairs, comme les clairs font valoir les bruns, & où le mérite de chaque chose n'est fondé que sur une mutuelle

dépendance. Ainsi pour définir le tout-ensemble, on peut dire que c'est *une subordination générale des objets les uns aux autres, qui les fait concourir tous ensemble à n'en faire qu'un.*

Or cette subordination qui fait concourir les objets à n'en faire qu'un, est fondée sur deux choses, sur la satisfaction des yeux, & sur l'effet que produit la vision. C'est ce que je vais expliquer.

Les yeux ont cela de commun avec les autres organes des sens, qu'ils ne veulent point être interrompus dans leurs fonctions, & il faut convenir que plusieurs personnes qui parleroient dans un même lieu, en même tems & de même ton, feroient de la peine aux auditeurs qui ne sauroient auquel entendre. Semblable chose arrive dans un tableau, où plusieurs objets séparés, peints de même force, & éclairés de pareille lumiere, partageroient & inquiéteroient la vue, laquelle, étant attirée de différens côtés seroit en peine sur lequel se porter, ou qui voulant les embrasser tous d'un même coup d'œil, ne pourroit les voir qu'imparfaitement.

Pour éviter donc la dissipation des yeux,

il faut les fixer agréablement par des liaisons de lumieres & d'ombre, par des unions de couleurs, & par des oppositions d'une étendue suffisante, pour soutenir les grouppes, & leur servir de repos. Mais si le tableau contient plusieurs grouppes, il faut qu'il y en ait un qui domine sur les autres en force & en couleur : & que d'ailleurs les objets séparés s'unissent à leur fond pour ne faire qu'une masse, laquelle serve de repos aux principaux objets. La satisfaction des yeux est donc l'un des fondemens de l'unité dans les tableaux.

L'autre fondement de cette même unité, c'est l'effet que produit la vision & la maniere dont elle se fait. L'œil a la liberté de voir parfaitement tous les objets qui l'environnent, en se fixant successivement sur chacun d'eux ; mais quand il est une fois fixé, de tous les objets il n'y a que celui qui se trouve au centre de la vision, lequel soit vu clairement & distinctement : les autres n'étant vus que par des rayons obliques, s'obscurcissent & se confondent à mesure qu'ils s'éloignent du rayon direct. C'est un fait que nous vérifions à tous les instans que nous portons nos yeux sur quelque objet.

Je suppose, par exemple, que mon œil A se porte sur l'objet B par la ligne directe A B. Il est certain que si je ne remue pas mon œil, & qu'en même tems je veuille observer les autres objets qui ne sont vus que par les lignes obliques à droite & à gauche, je trouverai que bien qu'ils soient tous sur une même ligne circulaire à la même distance de mon œil, ils s'effacent & diminuent de force & de couleur à mesure qu'ils s'écartent de la ligne directe, qui est le centre de la vision.

D'où il s'ensuit que la vision est une preuve de l'unité d'objet dans la nature.

Or si la nature, qui est sage, & qui en pourvoyant à nos besoins les accompagne de plaisirs, réduit ainsi sous un même coup d'œil plusieurs objets pour n'en faire qu'un, elle donne en cela un avis au Peintre, afin qu'il en profite selon que son art & la qualité de son sujet le pourront permettre. Il me paroît que cette observation n'est pas indigne de la réflexion du Peintre, s'il veut travailler pour la satisfaction des yeux à l'exemple de la nature dont il est imitateur.

Je rapporterai encore ici l'expérience du

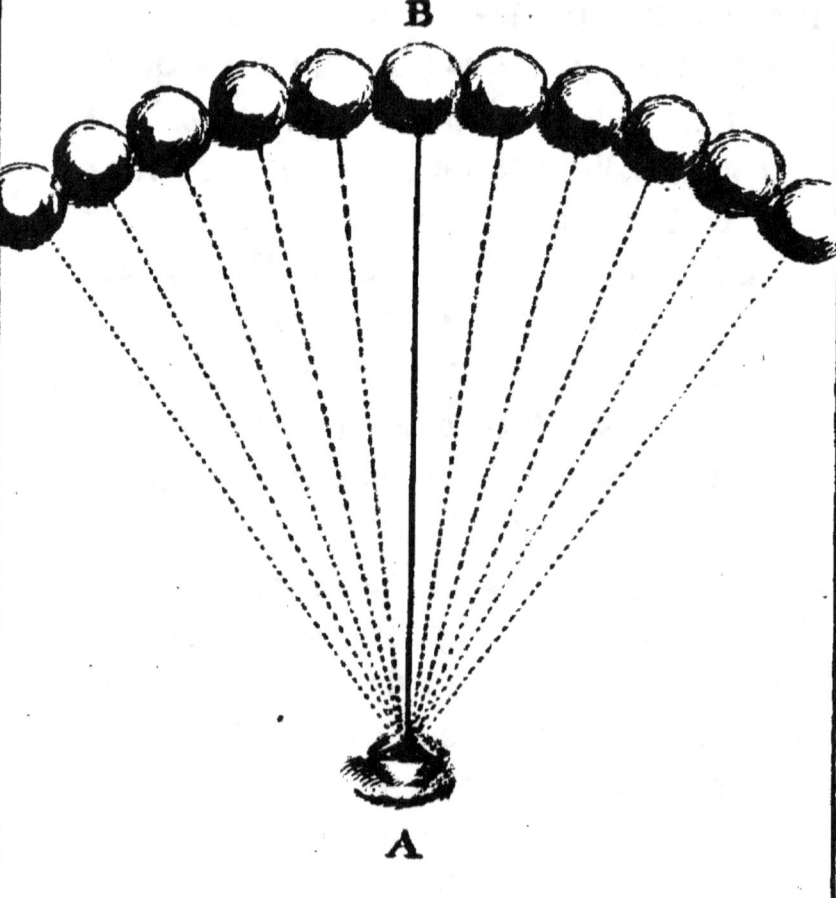

miroir convexe, lequel encherit fur la nature pour l'unité d'objet dans la vifion. Tous les objets qui s'y voient font un coup d'œil & un tout-enfemble plus agréable que ne feroient les mêmes objets dans un miroir ordinaire, & j'ofe dire dans la nature même. (Je fuppofe le miroir convexe d'une mefure raifonnable, & non pas de ceux qui pour être partie d'une petite circonference corrompent trop la forme des objets.) Je dirai en paffant que ces fortes de miroirs qui font devenus affez rares pourroient être utilement confultés pour les objets particuliers, comme pour le général du tout-enfemble.

Après tout, c'eft au Peintre à fe confulter foi-même fur le travail qu'il entreprend. Car fi fon ouvrage eft grand, il peut le compofer de plufieurs grouppes qui après le premier coup d'œil feroient capables de fixer les yeux du fpectateur, par le moïen des répos bien menagés, & de devenir à leur tour un centre de vifion. Ainfi le Peintre judicieux doit faire en forte qu'après le premier coup d'œil, de quelque étendue que foit fon ouvrage, les yeux en puiffent jouir fucceffivement.

Il reste encore à parler d'un effet merveilleux du tout-ensemble, c'est de mettre tous les objets en harmonie. Car l'harmonie quelque part qu'elle se rencontre, vient de l'arangement & du bon ordre. Il y a de l'harmonie dans la morale comme dans la physique ; dans la conduite de la vie des hommes, comme dans le corps des hommes mêmes. Il y en a enfin dans tout ce qui est composé de parties, qui bien que différentes entr'elles s'accordent néanmoins à faire un seul tout, ou particulier, ou général. Or comme on doit supposer que cet ordre se trouve dans toutes les parties de la Peinture séparément, on doit conclure qu'elles ont leur harmonie particuliere. Mais ce n'est point assez que ces parties ayent leur arangement & leur justesse en particulier, il faut encore que dans un tableau elles s'accordent toutes ensemble, & qu'elles ne fassent qu'un tout harmonieux ; de même qu'il ne suffit pas pour un concert de musique que chaque partie se fasse entendre avec justesse, & demeure dans l'arangement particulier de ses notes, il faut encore qu'elles conviennent d'une harmonie qui les rassemble, &
qui

qui de plusieurs tons particuliers n'en fasse qu'un général. C'est ce que fait la Peinture par la subordination des objets, des grouppes, des couleurs, & des lumieres dans le général du tableau.

Il y a dans la Peinture différens genres d'harmonie. Il y en a de douce & de moderée, comme l'ont ordinairement pratiqué le Correge & le Guide. Il y en a de forte & d'élevée, comme celle du Giorgion, du Titien & du Caravage : & il y en peut avoir en différens degrés, selon la supposition des lieux, des tems, de la lumiere & des heures du jour. La lumiere haute dans un lieu enfermé produit des ombres fortes, & celle qui est en pleine campagne demande des couleurs vagues & des ombres douces. Enfin l'excellent Peintre fait l'usage qu'il doit faire non seulement des saisons, mais des tems, & des accidens qui se rencontrent dans le ciel & sur la terre, pour en faire, comme nous avons dit, un tout harmonieux.

Voilà l'idée que je me suis formée de ce qu'on appelle en Peinture tout-ensemble. J'ai tâché de la faire concevoir comme une machine dont les roues se prêtent

un mutuel secours, comme un corps dont les membres dépendent l'un de l'autre, & enfin comme une œconomie harmonieuse qui arrête le spectateur, qui l'entretient, & qui le convie à jouir des beautés particulieres qui se trouvent dans le tableau.

Si l'on veut faire un peu de réflexion sur tout ce que je viens de dire touchant la disposition, on trouvera que cette partie, qui en contient beaucoup d'autres, est d'une extrême conséquence ; puisqu'elle fait valoir tout ce que l'invention lui a fourni, & tout ce qui est de plus propre à faire impression sur les yeux & sur l'esprit du spectateur.

Les habiles Peintres peuvent connoître par leur propre expérience, que pour bien réussir dans cette partie si spirituelle, il faut s'élever au dessus du commun, & se transporter, pour ainsi dire, hors de soi même : ce qui m'a donné occasion de dire ici quelque chose de l'enthousiasme, & du sublime.

De l'enthousiasme.

L'enthousiasme est un transport de l'esprit qui fait penser les choses d'une ma-

niere fublime, furprenante, & vraifemblable.

Or comme celui qui confidere un ouvrage fuit le degré d'élevation qu'il y trouve, le tranfport d'efprit qui eft dans l'enthoufiafme eft commun au Peintre & au fpectateur; avec cette différence néanmoins, que bien que le Peintre ait travaillé à plufieurs reprife pour échauffer fon imagination, & pour monter fon ouvrage au degré que demande l'enthoufiafme, le fpectateur au contraire fans entrer dans aucun détail fe laiffe enlever tout à coup, & comme malgré lui, au degré d'enthoufiafme où le Peintre l'a attiré.

Quoique le vrai plaife toujours, parce qu'il eft la bafe & le fondement de toutes les perfections, il ne laiffe pas d'être fouvent infipide quand il eft tout feul; mais quand il eft joint à l'enthoufiafme, il tranfporte l'efprit dans une admiration mêlée d'étonnement; il le ravit avec violence fans lui donner le tems de retourner fur lui-même.

J'ai fait entrer le fublime dans la définition de l'enthoufiafme, parce que le fublime eft un effet & une production de l'en-

thousiasme. L'enthousiasme contient le sublime comme le tronc d'un arbre contient ses branches qu'il repand de différens côtés ; ou plutôt l'enthousiasme est un soleil dont la chaleur & les influences font naître les hautes pensées, & les conduisent dans un état de maturité que nous appellons sublime. Mais comme l'enthousiasme & le sublime tendent tous deux à élever notre esprit, on peut dire qu'ils sont d'une même nature. La différence néanmoins qui me paroît entre l'un & l'autre, c'est que l'enthousiasme est une fureur de veine qui porte notre ame encore plus haut que le sublime, dont il est la source, & qui a son principal effet dans la pensée & dans le tout-ensemble de l'ouvrage ; au-lieu que le sublime se fait sentir également dans le général, & dans le détail de toutes les parties. L'enthousiasme a encore cela que l'effet en est plus prompt, & que celui du sublime demande au moins quelques momens de réflexion pour être vu dans toute sa force.

L'enthousiasme nous enleve sans que nous le sentions, & nous transporte, pour ainsi dire, comme d'un pays dans un autre sans nous en appercevoir que par le plaisir

qu'il nous cause. Il me paroît, en un mot, que l'enthousiasme nous saisit, & que nous saisissons le sublime. C'est donc à cette élevation surprenante, mais juste, mais raisonnable que le Peintre doit porter son ouvrage aussi bien que le poëte ; s'ils veulent arriver l'un & l'autre à cet extraordinaire vraisemblable qui remue le cœur, & qui fait le plus grand mérite de la Peinture & de la poésie.

Quelques esprits de feu ont pris l'emportement de leur imagination pour le vrai enthousiasme, quoique dans le fond l'abondance & la vivacité de leurs productions ne fussent que des songes de malade. Il est vrai qu'il y a des songes bizarres qui avec un peu de modération seroient capables de mettre beaucoup d'esprit dans la composition d'un tableau, & de réveiller agréablement l'attention ; & les fictions des poëtes, comme dit Plutarque, ne sont autre chose que des songes d'un homme qui veille. Mais on peut dire aussi qu'il y a des productions qui sont des songes de fiévre chaude, lesquelles n'ont aucune liaison, & dont il faut éviter la dangereuse extravagance.

Il est certain que ceux qui ont un génie de feu entrent facilement dans l'enthousiasme, parce que leur imagination est presque toujours agitée; mais ceux qui brûlent d'un feu doux, qui n'ont qu'une médiocre vivacité jointe à un bon jugement, peuvent s'insinuer dans l'enthousiasme par degrés, & le rendre même plus reglé par la solidité de leur esprit. S'ils n'entrent pas si facilement, ni si promptement dans cette fureur pittoresque, pour ainsi parler, ils ne laissent pas de s'en laisser saisir peu-à-peu; parce que leurs réflexions leur font tout voir & tout sentir, & que non seulement il y a plusieurs degrés d'enthousiasme, mais encore plusieurs moyens d'y arriver. Si ces derniers ont à traiter un sujet écrit, il faut qu'ils le lisent plusieurs fois avec application; & s'il n'est pas écrit, il est à propos que le Peintre choisisse entre les qualités de son sujet, celles qui sont les plus capables de lui fournir des circonstances qui mettent son esprit en mouvement. Car par ce moyen ayant échauffé son imagination par l'élévation de ses pensées, il arrivera enfin jusqu'à l'enthousiasme, & jettera de

l'admiration dans l'esprit de ses spectateurs.

Pour disposer l'esprit à l'enthousiasme, généralement parlant, rien n'est meilleur que la vue des ouvrages des grands maîtres, & la lecture des bons auteurs historiens ou poëtes, à cause de l'élévation de leurs pensées, de la noblesse de leurs expressions, & du pouvoir que les exemples ont sur l'esprit des hommes.

* Longin qui a traité du sublime, veut que ceux qui ont à écrire quelque chose qui exige du grand & du merveilleux, regardent les grands auteurs comme un flambeau qui les éclaire, & qu'ils se demandent à eux-mêmes, comment est-ce qu'Homere auroit dit cela ? Qu'auroient fait Platon, Demosthene & Thucidide ? Le Peintre peut en semblable occasion se demander à lui-même, comment est-ce que Raphaël, le Titien, & le Correge auroient pensé, auroient dessiné, auroient colorié, & peint ce que j'entreprens de représenter ? Ou bien, comme dit le même Longin, l'on peut s'imaginer un tribunal des plus grands maîtres, devant

* Ch. 12.

lequel le Peintre auroit à rendre compte de son ouvrage. Quelle ardeur ne sentiroit-il pas à la seule imagination de voir tant d'excellens hommes, qui sont les objets de son admiration, & qui doivent être ses Juges?

Ces moïens sont utiles à tous les Peintres, car ils enflammeront ceux qui sont nés avec un puissant génie ; & ceux que la nature n'a pas si bien traités en ressentiront au moins quelque chaleur qui se répandra sur leurs ouvrages.

J'ai tâché de faire voir dans mon traité de l'invention de quelle maniere il falloit choisir les objets convenables au sujet que le Peintre avoit à représenter Je viens de parler dans la disposition de l'ordre que ces mêmes objets devoient tenir pour composer un tout avec avantage ; & c'est ainsi que par la liaison de ces deux parties, l'invention & la disposition, j'ai fait tous mes efforts pour donner une idée la plus juste qu'il m'a été possible ; de cette grande partie de la Peinture qu'on appelle composition.

REPONSES A QUELQUES
objections.

Entre les objections qu'on pourroit me faire, j'en trouve deux auxquelles il est bon de répondre. L'une est contre l'unité d'objet, & l'autre contre l'enthousiasme.

On peut dire contre le premier, que la démonstration que l'on a faite de la vision pour établir l'unité d'objet, la détruit entiérement, par la raison qu'il n'est pas nécessaire de déterminer l'œil, puisqu'en quelque endroit du tableau qu'il se porte, il se déterminera naturellement lui-même, & fera l'unité d'objet, sans qu'il soit autrement besoin d'avoir recours aux principes de l'art.

A cette objection l'on répond deux choses. La premiere, qu'il n'est pas à propos de laisser à l'œil la liberté de vaquer avec incertitude, parce que s'arrêtant au hazard sur l'un des côtés du tableau, il agiroit contre l'intention du Peintre, qui auroit placé, selon la vraisemblance la plus approuvée, ses objets les plus essentiels dans le milieu, & ceux qui ne seroient

qu'accessoires dans les côtés : car il arrive souvent que de cet ordre dépend toute l'intelligence de sa pensée. D'où il s'ensuit qu'il faut fixer l'œil, & que le Peintre doit le déterminer à l'endroit de son tableau qu'il jugera à propos pour l'effet de son ouvrage.

La seconde chose que l'on répond, c'est que dans les sens tous les objets qui regardent les plaisirs, ne demandent pas seulement les agrémens qu'ils ont reçus de la nature ; ils exigent encore les secours que l'art est capable de leur donner pour rendre leurs effets plus sensibles.

Par la seconde objection, l'on pourroit me dire que l'enthousiasme emporte souvent trop loin certains génies, & passe par dessus beaucoup de fautes sans les appercevoir. A quoi il seroit aisé de répondre que cet emportement n'est plus le véritable enthousiasme ; puisqu'il passe les bornes de la justesse, & de la vraisemblance que nous lui avons données.

J'avoue qu'il paroît qu'un des effets de l'enthousiasme est de cacher souvent quelque défaut à la faveur du transport commun qu'il nous cause ; ce qui n'est pas un

grand malheur. Car en effet l'enthousiasme avec quelques défauts, sera toujours préféré à une médiocrité correcte ; parce qu'il ravit l'ame, sans lui donner le tems de rien examiner, & de réfléchir sur le détail de chaque chose. Mais, à proprement parler, cet effet n'est pas tant de l'enthousiasme que de notre esprit, qui s'en laissant pénétrer, passe quelquefois au delà des bornes de la vraisemblance.

Si on vouloit encore m'objecter que tout ce que je dis de l'enthousiasme peut être attribué au sublime ; je répondrois que cela dépend de l'idée que chacun attache à ces deux mots, à quoi je serois toujours disposé à m'accommoder, nonobstant la différence que j'en ai expliquée dans le corps de ce discours.

DU DESSEIN.

LE mot de deſſein par rapport à la Peinture, ſe prend de trois manieres: ou il repréſente la penſée de tout l'ouvrage avec les lumieres & les ombres, & quelquefois avec les couleurs mêmes, & pour lors il n'eſt pas regardé comme une des parties de la Peinture mais comme l'idée du tableau que le Peintre médite: ou il repréſente quelque partie de figure humaine, ou quelque animal, ou quelque draperie, le tout d'après le naturel, pour être peint dans quelque endroit du tableau, & pour ſervir au Peintre comme d'un témoin de la vérité, & cela s'appelle une étude ; ou bien il eſt pris pour la circonſcription des objets, pour les meſures & les proportions des formes extérieures ; & c'eſt dans ce ſens qu'il eſt une des parties de la Peinture.

Si le deſſein eſt, comme il eſt vrai, la circonſcription des formes extérieures, s'il les réduit dans les meſures & dans les proportions qui leur conviennent, il eſt vrai de dire auſſi que c'eſt une eſpece de création, qui commence à tirer comme du néant, les

productions visibles de la nature, qui sont l'objet du Peintre.

Quand nous avons parlé de l'invention, nous avons dit que cette partie dans l'ordre de l'exécution étoit la premiere. Il n'en est pas de même dans l'ordre des études, où le dessein doit s'apprendre avant toute chose. (*)

Il est la clef des beaux-arts; c'est lui qui donne entrée aux autres parties de la Peinture, l'instrument de nos démonstrations, & la lumiere de notre entendement. C'est donc par lui que les jeunes étudians doivent non seulement commencer, mais c'est de lui qu'ils doivent contracter une forte habitude, pour acquérir avec plus de facilité la connoissance des autres parties dont il est le fondement.

Le dessein étant donc le fondement de la Peinture, on ne sauroit prendre trop de soin pour le rendre solide, & pour soutenir un édifice composé d'autant de parties qu'est celui de la Peinture. Ainsi

(*) Comme ce que donne ici Mr. *De Piles* sur le dessein, ne paroît pas assez instructif pour un ouvrage élémentaire tel que celui-ci on peut, pour y suppléer, consulter le livre intitulé *méthode pour apprendre le dessein*, par le sieur *Joubert*; in quarto, enrichi de cent planches, imprimé à Paris en 1756.

je tâcherai d'en parler avec tout l'ordre que demande une connoissance si nécessaire.

Je regarde dans le dessein plusieurs parties d'une extrême nécessité à quiconque veut devenir habile, dont voici les principales. La Correction, le bon goût, l'élegance, le Caractere, la diversité, l'expression & la perspective.

De la Correction.

Correction est un terme dont les Peintres se servent ordinairement pour exprimer l'état d'un dessein qui est exempt de fautes dans les mesures. Cette Correction dépend de la justesse des proportions, & de la connoissance de l'anatomie.

Il y a une proportion générale fondée sur les mesures les plus convenables pour faire une belle figure. On peut consulter & examiner ceux qui ont écrit des proportions, & qui ont donné des mesures générales pour les figures humaines, supposé qu'ils ayent eux-mêmes consulté à fond & la nature & la sculpture des anciens.

Mais comme dans chaque espece que la nature produit, elle n'est pas déterminée

à une seule sorte d'objet, & que sa diversité fait une de ses plus grandes beautés, il y a aussi des proportions particulieres, qui regardent principalement les sexes, les âges, & les conditions, & qui dans ces mêmes états trouvent encore une infinie variété. Pour ce qui est des proportions particulieres, la nature en fournit autant qu'il y a d'hommes sur la terre, mais pour rendre ces proportions justes & agréables, il n'y a que l'antique dont la source est dans la nature, qui puisse servir d'exemple, & former une solide idée de la belle diversité.

Plusieurs habiles Peintres ont mesuré les figures antiques dans toutes leurs parties, & ont communiqué à leurs éleves les études qu'ils en ont faites. Mais si ces démonstrations n'ont pas été rendues, ni assez publiques, ni assez exactes, nous avons en France en notre possession un nombre plus que suffisant de belles statues antiques, ou originales, ou moulées sur les originaux, d'où chacun peut tirer les lumieres & les détails nécessaires pour son instruction.

Ce qui est de certain, c'est qu'il est im-

possible de se prévaloir des mesures des figures antiques, sans les avoir étudiées exactement, sans les avoir dessinées avec attention, & sans les avoir données en garde à sa mémoire après quelque tems d'une pratique opiniâtre. Vasari fait dire à Michel-ange que *le compas doit être dans les yeux, & non pas dans les mains*. Ce bon mot a été bien reçu de tous les Peintres : mais Michel-ange n'a pu le dire, & les autres n'ont pu lui donner cours, qu'en supposant une habitude des plus belles proportions.

Comme c'est de l'antique que l'on doit non-seulement tirer ce qu'il y a de meilleur pour les proportions, mais qu'il contient encore plusieurs choses qui conduisent au sublime & à la perfection, il est nécessaire de s'en faire, autant qu'il est possible, une idée nette, qui soit soutenue de la raison. Nous considérons donc l'antique dans son origine, dans sa beauté, & dans son utilité.

De l'antique.

Quoique le mot l'antique, pris dans la force de son origine, signifie tout ce qui est

est ancien, on ne le prendra ici que pour les ouvrages de sculpture qui ont été faits dans le siècle des grands hommes, qui étoit celui du grand Alexandre, où les sciences & les beaux-arts étoient dans leur perfection. Ainsi je crois devoir épargner à mon lecteur l'ennui que je lui donnerois, si je voulois rapporter ici les noms des premiers sculpteurs, qui par une longue suite d'années ont pris la sculpture dans son berceau, pour la conduire jusqu'à l'âge où elle devoit arriver à cette perfection qui mérite, pour ainsi dire, le nom d'antique que nous lui attribuons aujourd'hui.

Les louanges que l'on donna pour lors aux excellens ouvrages, augmenta le nombre des bons sculpteurs ; & la quantité de statues que l'on érigeoit aux gens qui se faisoient distinguer par leur mérite, aussi bien que les idoles dont on ornoit les temples, donnoient de plus en plus matiere aux grands génies de s'exercer, & de perfectionner leurs ouvrages à l'envie les uns des autres.

Ce fut en ce tems-là que Policlete l'un des plus grands sculpteurs de la Grece, s'avisa de faire une statue qui eut toutes

les proportions qui conviennent à un homme parfaitement bien formé. Il se servit pour cela de plusieurs modeles naturels, & après avoir réduit son ouvrage dans la derniere perfection, il fut examiné par les habiles gens avec tant d'exactitude, & admiré avec tant d'éloges, que cette statue fut d'un commun consentement appellée la regle, & fut suivie en général par tous ceux qui cherchoient à se rendre habiles. Il est assez vraisemblable que cette expérience ayant réussi pour un sexe, on en fit autant pour un autre, & qu'on la poussa même à la diversité des âges, & des conditions.

Il me paroît que c'est à ce Policlete que l'on peut raisonnablement fixer l'origine des merveilleux ouvrages que nous appellons antiques ; puisqu'on les avoit déja portés au degré de perfection où nous les voyons. Les sculpteurs de ces tems-là continuerent de donner des marques de leur habileté jusqu'au regne de l'Empereur Galien, environ l'an 360. que les Gots ravagerent la Grece sans connoissance, & sans aucun respect pour les belles choses. Mais puisque nous regardons les proportions de

l'antique comme les modeles de la perfection, il est de l'ordre naturel de parler ici de sa beauté.

De la beauté de l'antique.

Quelques-uns ont dit que la beauté du corps humain consistoit dans un juste accord des membres entr'eux par rapport à un tout parfait ; d'autres la mettent dans un bon temperament, dans une vigoureuse santé, où le mouvement & la pureté du sang répandent sur la peau des couleurs également vives & fraiches. Mais la commune opinion n'admet aucune définition du beau. Le beau, dit-on, n'est rien de réel, chacun en juge selon son goût, en un mot, que le beau n'est autre chose que ce qui plaît.

Quoi qu'il en soit, peu de sentimens ont été partagés sur la beauté de l'antique. Les gens d'esprit qui aiment les beaux-arts ont estimé dans tous les tems ces merveilleux ouvrages, c'est-à-dire, non seulement aujourd'hui qu'ils sont rares, mais dans les tems que tout étoit plein de statues, & qu'elles étoient dans la Grece & dans Rome, comme un autre peuple. Nous vo-

yons dans les anciens auteurs quantité de passages, où pour louer les beautés vivantes, on les comparoit aux statues. *Les sculpteurs*, dit Maxime de Tyr, *par un admirable artifice choisissent de plusieurs corps les parties qui leur semblent les plus belles, & ne font de cette diversité qu'une seule statue. Mais ce mélange est fait avec tant de prudence & si à propos, qu'ils semblent n'avoir eu pour modele qu'une seule & parfaite beauté. Et ne vous imaginez pas*, poursuit le même auteur, *de pouvoir jamais trouver une beauté naturelle, qui le dispute aux statues; l'art a toujours quelque chose de plus parfait que la nature.* Ovide dans le 12. de ses Métamorphoses, où il fait la description de Cyllare, le plus beau des centaures, dit, *qu'il avoit une si grande vivacité dans le visage, que le col, les épaules, les mains, & l'estomac en étoient si beaux, qu'on pouvoit assûrer qu'en tout ce qu'il avoit de l'homme, c'étoit la même beauté que l'on remarque dans les statues les plus parfaites.* Et Philostrate parlant d'Euphorbe, dit *que sa beauté avoit gagné le cœurs des Grecs, & qu'il étoit si approchant de la beauté d'une statue qu'on l'auroit pris pour Apollon.* Et plus bas par-

lant de la beauté de Néoptoleme, & de la reſſemblance qu'il avoit avec ſon pere Achille, il dit, *Qu'en beauté ſon pere avoit autant d'avantage ſur lui, que les ſtatues en ont ſur les beaux hommes.*

Ce n'étoit pas ſeulement chez les Grecs que l'on érigeoit des ſtatues aux gens de mérite, & qu'on s'en faiſoit des idoles ; le peuple romain ſe ſervoit des mêmes moyens pour recompenſer les grandes actions, & pour honorer leurs Dieux. Les romains dans la conquête de la Grece en enleverent non-ſeulement les plus belles ſtatues ; mais en emmenerent les meilleurs ouvriers qui en inſtruiſirent d'autres, & qui ont laiſſé à la poſtérité des marques éternelles de leur ſavoir, comme nous le voyons par tant d'admirables ſtatues, par tant de buſtes, par tant de vaſes, & tant de bas-reliefs, & par ces belles colonnes Trajane & Antonine. Ce ſont toutes ces antiquités que l'on doit regarder comme les véritables ſources où il faut que les Peintres & les ſculptures aillent puiſer eux-mêmes, pour répandre une beauté ſolide ſur ce que leur génie pourra d'ailleurs leur inſpirer.

Les auteurs modernes ont suivi ces mêmes sentimens sur la beauté de l'antique. Je rapporterai seulement celui de Scaliger. *Le moyen*, dit-il, *que nous puissions rien voir qui approche de la perfection des belles statues, puisqu'il est permis à l'art de choisir, de retrancher, d'ajoûter, de diriger, & qu'au contraire la nature s'est toujours altérée depuis la création du premier homme, en qui Dieu joignit la beauté de la forme à celle de l'innocence.*

Traduction litterale du Latin de Rubens.	Ex Rubenio.
De l'imitation des statues antiques.	*De imitatione statuarum.*
IL y a des Peintres à qui l'imitation des statues antiques est très-utile, & à d'autres dangereuse jusqu'à la destruction de leur art. Je conclus néanmoins que pour la derniere perfection de la Peinture, il est nécessaire d'avoir l'intelligence des antiques, voire	*Aliis utilissima, aliis damnosa usque ad exterminium artis. Concludo tamen ad summum ejus perfectionem esse necessariam earum intelligentiam, imo imbibitionem: sed judiciose applicandum earum usum & omnino citra saxum. Nam plures imperiti & etiam periti non distinguunt materiam a formâ, saxum à figurâ, nec necessitatem marmoris ab artificio.*

même d'en être pénétré ; mais qu'il est nécessaire aussi que l'usage en soit judicieux, & qu'il ne sente la pierre en façon quelconque. Car l'on voit des Peintres ignorans, & même des savans qui ne savent pas distinguer la matiere d'avec la forme, la figure d'avec la pierre, ni la nécessité où est le sculpteur de se servir du marbre d'avec l'artifice dont il s'emploie.

Una autem maxima est statuarum optimas utilissimas, ut viles inutiles esse, vel etiam damnosas nam tyrones ex iis nescio quid crudi, terminati & difficilis molestaque anatomiæ dum trahunt videntur proficere, sed in opprobrium naturæ, dum pro carne marmor coloribus tantum repræsentant. Multa sunt enim notanda imo & vitanda etiam in optimis accidentia citra culpam artificis præcipue differentia umbrarum, cum caro, pellis, cartilago sua diaphanitate multa leniant precipitia in statuis nigredinis & umbræ quæ sua densitate saxum duplicat inexorabiliter obvium. Adde quasdam maccaturas ad omnes motus variabiles & facilitate pellis aut dimissas aut contractas a statuariis vulgo evitatas, optimis tamen aliquando admissas, Picturæ certo	Il est constant que les statues les plus belles sont très-utiles, comme les mauvaises sont inutiles & même dangereuses : Il y a de jeunes Peintres qui s'imaginent être bien avancés, quand ils ont tiré de ces figures je ne sais quoi de dur, de terminé, de difficile & de ce qui est plus épineux dans l'anatomie : mais tous ces soins vont à la honte de la nature, puisqu'au lieu d'imiter la chair, ils ne représentent que du marbre teint de diverses couleurs. Car il y a plusieurs accidens à remarquer, ou plutôt

tôt à éviter dans les statues même les plus belles, lesquels ne viennent point de la faute de l'ouvrier. Ils confistent principalement dans la dif-

sed cum moderatione neceſſarias. Lumine etiam ab omni humanitate alieniſſimæ differunt lapideo ſplendore & aſpera luce ſuperficies magis eleyante ac par eſt, aut ſaltem oculos faſcinante.

férence des ombres; vu que la chair, la peau les cartillages, par leur qualité diaphane adouciſſent, pour ainſi dire, la dureté des contours, & font éviter beaucoup d'écueils qui ſe trouvent dans les ſtatues, à cauſe de leur ombre noire qui par ſon obſcurité fait paroître la pierre, quoique très-opaque, encore plus dure & plus opaque qu'elle n'eſt en effet. Ajoutez à cela qu'il y a dans le naturel certains endroits qui changent ſelon les divers mouvemens, & qui à cauſe de la ſoupleſſe de la peau ſont quelquefois, tantôt unis & tendus, & tantôt pliés & ramaſſés, que les ſculpteurs pour l'ordinaire ont pris ſoin d'éviter; mais que les plus habiles n'ont pas négligés, & qui ſont abſolument néceſſaires dans la Peinture, pourvu qu'on en uſe avec modération. Non ſeulement les ombres des ſtatues,

F 5

mais encore leurs lumieres sont tout-à-fait différentes de celles du naturel; d'autant que l'éclat de la pierre & l'âpreté des jours dont elle est frappée éleve la superficie plus qu'il ne faut, ou du moins font paroître aux yeux des choses qui ne doivent point être.

Et quisquis sapienti discretione separaverit, statuas cominus amplectetur, nam quid in hoc erroneo sæculo degeneres possumus, quam vilis genius nos humi detinet ab heroico illo imminutos ingenio judicio : seu Patrum nebulâ fusci sumus suâ voluntate Deum ad pejora lapsi non remittimur aut veterascente mundo indeboliti irrecuperabili damno, seu etiam objectum naturali antiquitus origini perfectionique propius offerebat ultro compactum quod nunc seculorum senescentium defectu ab accidentibus corruptum nihil sui retinuit delabente in plura perfectione succe-

Celui qui par une mure discrétion saura faire le discernement de toutes ces choses, ne peut considérer avec trop d'attention les statues antiques, ni les étudier trop soigneusement : puisque dans les siècles erronnés où nous vivons, nous sommes fort éloignés de rien produire de semblable, soit que la bassesse de notre génie nous tienne rampans & ne nous permette pas d'aller jusqu'où

les anciens sont arrivés par leur jugement & par leur esprit véritablement héroïque ; ou bien que nous soyons enveloppés des mêmes ténebres où nos peres ont vécu ; ou que

dentibus vitiis : Ut etiam staturæ hominum multorum sententiis probatur paulatim decrescentis quippe profani sacrique de heroum, gigantum, cyclopumque ævo multa quidem fabulosa aliqua tamen vera narrant sine dubio.

Dieu permette qu'ayant négligé de nous retirer d'une erreur dans laquelle nous étions tombés, nous allions de mal en pire : soit encore que par un dommage irréparable il arrive que nos esprits s'affoiblissent & se sentent de la vieillesse du monde : soit enfin que les corps humains ayant été dans les siecles passés plus près de leur origine & de leur perfection, se soient trouvés des modeles parfaits & ayent fourni naturellement toutes les beautés que nous ne reconnoissons plus aujourd'hui dans la nature. La perfection qui étoit une, s'est possible partagée & affoiblie par les vices qui lui ont succédé insensiblement ; de sorte que cette corruption seroit venue à tel point, qu'il

semble que les corps ne soient plus les mêmes, ainsi qu'on pourroit le conjecturer par les écrits que nous ont laissé plusieurs auteurs tant sacrés que profanes, lesquels nous ont parlé de la stature ancienne des hommes en la personne des héros, des géans, & des cyclopes; & si en cela ils nous ont conté beaucoup de fables, ils nous ont dit sans doute quelques vérités.

Causa præcipua quâ nostri ævi homines differunt ab antiquis est ignavia & inexercitatum vivendi genus; quippe esse, bibere nulla exercitandi corporis cura. Igitur prominet depressum ventris, onus semper assidua repletum ingluvie, crura enervia & brachia otii sui conscia. Contra antiquitus omnes quotidie in palæstris & gymnasiis exercebantur violenter, ut vere dicam, nimis ad sudorem, ad lassitudinem extremam usque. Vide Mercurialem de arte gymnastica, quam varia laborum genera, quàm

La principale raison pourquoi les corps humains de notre tems sont différens de ceux de l'antiquité, c'est la paresse, l'oisiveté, & le peu d'exércice que l'on fait : car la plupart des hommes n'exercent leur corps qu'à boire & à faire bonne chere. Ne vous étonnez donc pas si amassant graisse sur graisse, on a un ventre gros & chargé,

des jambes molles & énervées, & des bras qui se reprochent à eux-mêmes leur oisiveté. Au-lieu que dans l'antiquité les hommes s'exerçoient tous les jours dans les Académies & lieux publics destinés aux exercices du corps, & poussoient même souvent ces exercices jusqu'à des sueurs & des lassitu-

difficilia, quam robusta habuerint. Ideo partes illæ ignavæ absumebantur tantopere, venter restringebatur abdomine in carnem migrante. Et quidquid in corpore humano excitando passive se habent: nam brachia, crura, cervix, scapuli & omnia quæ agunt auxiliante natura & succum calore attractum subministrante in immensum augentur & crescunt; ut videmus terga Getulorum, brachia gladiatorum, crura saltantium & totum fere corpus remigum.

des extrêmes. Voyez dans le livre qu'a écrit Mercurialis touchant l'art gymnastique, en combien de façons différentes ils travailloient leurs corps, & quelle force il falloit avoir pour cela. Dans la vérité rien n'étoit meilleur pour faire fondre les parties trop molles & trop grasses d'oisiveté que ces sortes d'exercices : la panse se retiroit, & tous les endroits qui étoient agités se changeoient en chair & fortifioient les muscles : car les bras, les jambes, le

cou, les épaules, & tout ce qui travaille étant aidé de la nature qui attire par la chaleur un suc dont elle les nourrit, prennent de la force, croissent & s'augmentent extrêmement, ainsi que nous le voyons au dos des Getes, aux jambes des danseurs, & presque à tout le corps des rameurs.

Rubens, dans un manuscrit latin qui est entre mes mains, en parle de cette sorte. J'ai rapporté ses propres paroles pour autoriser la fidélité de la traduction. *De imitatione statuarum. Aliis utilissima &c.*

Enfin la louange des gens d'esprit, les témoignages des auteurs, & l'estime universelle des siècles les plus éclairés : toutes ces choses, dis-je, qui sont les plus forts préjugés en faveur de l'antique, ne servent pourtant qu'à confirmer cette unique raison de sa beauté, savoir, que l'antique n'est beau que parce qu'il est fondé sur l'imitation de la belle nature dans la convenance de chaque objet qu'on a voulu représenter. Un Dieu, un héros, & un homme ordinaire ont des caracteres différens que l'on remarque dans les plus belles statues antiques. Comme, par

exemple, dans l'Apollon, la Divinité; dans l'Hercule la force extraordinaire, & dans l'Antinoüs la beauté humaine.

Le goût de l'antique, me dira-t-on, qui paroît fondé fur le commun confentement des gens d'efprit, a pourtant varié du tems des Gots.

Mais on peut répondre que la maniere gothique eft venue dans un tems où la guerre ayant fait perir les beaux-arts, les ouvriers n'eurent point d'autre objet pour les renouveller que l'imitation de la nature telle qu'elle fe préfentoit par hazard; & que pour les ornemens, leur imagination s'exerçoit plutôt dans les chofes difficiles qu'ils croyoient leur devoir acquérir de la réputation, que dans le bon goût qu'ils ne connoiffoient pas.

Ce n'eft donc point pour avoir réjetté l'antique que les Gots s'en font écartés, c'eft pour ne l'avoir pas connu. Tous les arts ont commencé par imiter la nature, & ils ne fe font perfectionnés que par le bon choix. Ce bon choix qui fe trouve dans l'antique, a été fait par des hommes d'un bon efprit, qui cherchoient la gloire par la fcience, & qui ont examiné pour

arriver à leur fin, les modeles les plus parfaits, dans un païs où les hommes naiſſent naturellement beaux, & dans un tems fertile en grands génies, où les beaux-arts étoient aſſiduement étudiés, approfondis dans leur ſource, & pouſſés dans une perfection qui eſt encore au jourd'hui l'objet de notre étonnement.

Que pourroit-on faire davantage pour donner à la poſtérité une grande idée de l'antique, une idée priſe non d'une pratique inſipide, ou d'une maniere exagérée que les diſciples prennent des maîtres, d'un eſprit borné & d'une capacité médiocre : mais d'une idée qui n'a point d'autre ſource que la nature dans laquelle le vrai paroît dans toute ſa pureté, dans toute ſon élégance, dans toutes ſes graces, & dans toute ſa force, ſans jamais ſortir de ſa ſimplicité. Voilà l'interêt qu'ont tous ceux qui deſſinent, de regarder le nud de l'antique comme la nature épurée, & comme la regle la plus aſſûrée de la perfection.

Mais comme il eſt inutile de vouloir profiter de la vue des belles choſes ſans les bien concevoir, il eſt impoſſible de

pénétrer la beauté de l'antique, non plus que le vrai de la nature, fans le fecours de l'anatomie. On peut bien en voyant & deffinant l'antique acquérir une certaine grandeur de deffein, & fe faire en gros une pratique qui tend au bon goût & à la délicateffe : mais ces avantages, s'ils font fans connoiffance & fans principes, n'iront qu'à éblouir le fpectateur par un dehors fpécieux, & par des reminifcences mal placées. Et tel qui s'extafie à la vue de ces beaux ouvrages de l'antiquité, eft encore fort éloigné de favoir la véritable fource des beautés qu'il admire, à moins qu'il ne fache cette partie fondamentale du deffein, je veux dire, l'anatomie.

J'ai donc à faire voir que l'anatomie eft le véritable fondement du deffein, & que cette fcience fert à découvrir les beautés de l'antique. Je ferai voir en même tems que la connoiffance qui en eft néceffaire au Peintre & au fculpteur, eft très-facile à acquérir, & que la négligence que l'on a eue pour l'apprendre, ne vient que de ce qu'on l'a regardée comme un chemin qui conduifoit dans une fécnereffe de deffein, & dans une maniere trop reffentie.

Mais ceux qui voudront y faire un peu de réflexion, connoîtront au-contraire qu'elle est la base solide de la vérité & de la correction des contours, bien loin d'en corrompre la pureté & d'altérer les muscles dans leurs liaisons.

J'ai écrit autrefois sous un nom emprunté * un abregé d'anatomie accommodé aux arts de Peinture & de sculpture, dans lequel les démonstrations sont fort sensibles, & j'en dirai encore ici quelque chose pour en faciliter d'autant plus l'intelligence, que ceux qui en ont besoin croient qu'elle est fort difficile.

De l'anatomie.

L'anatomie est une connoissance des parties du corps humain ; mais celle dont les Peintres ont besoin, ne regarde à la rigueur que les os, & les principaux muscles qui les couvrent ; & la démonstration de ces deux choses se peut faire avec facilité. La Nature nous à donné des os pour la solidité de notre corps, & pour la fermeté

* *Abregé d'anatomie, par Tortebat, dont le sieur Jombert, Libraire, vient de donner une nouvelle edition, in folio à Paris, en 1765.*

de chaque membre. Elle y a attaché des muscles comme des agens extérieurs qui tirent les os du côté que la volonté le commande. Les os déterminent les mesures des longueurs, & les muscles celles des largeurs, ou du moins c'est de l'office des muscles que dépendent la forme & la justesse des contours.

Il est d'une nécessité indispensable de bien connoître la forme & la jonction des os, d'autant qu'ils alterent souvent les mesures dans le mouvement, comme il est nécessaire de bien savoir la situation & l'office des muscles ; puisqu'en cela consiste la vérité la plus sensible du dessein.

Les os sont immobiles d'eux-mêmes & ne sont ébranlés que par les muscles. Les muscles ont leurs origines & leurs insertions ; ils tiennent par leur origine à un os qu'ils n'ont jamais intention d'émouvoir, & ils tiennent par leur insertion à un autre os qu'ils tirent, quand ils veulent, du côté de leur origine.

Il n'y a point de muscle qui n'ait son opposé : quand l'un agit, il faut que l'autre obéisse, semblables en cela aux seaux du puits dont l'un descend quand l'autre monte.

Celui qui agit s'enfle & se resserre du côté de son origine, & celui qui obéit s'étend & se relâche.

Les plus gros os & qui sont les plus difficiles à s'ébranler, sont couverts des plus gros muscles, lesquels sont souvent aidés dans leurs fonctions par d'autres qui déterminés à faire le même office, augmentent la force du mouvement, & rendent la partie plus sensible.

Plusieurs Peintres en prononçant fortement les muscles ont voulu s'établir une réputation de savans dans l'anatomie, ou du moins ont voulu faire voir qu'ils la possédoient, Mais ils ont montré par là même qu'ils la savoient mal, puisqu'il paroît qu'ils ont ignoré qu'il y eut une peau qui enveloppe les muscles, & qui les fait voir plus tendres & plus coulans, ce qui fait une partie du corps humain, & par conséquent de l'anatomie. Les corps des femmes & des petits enfans qui ont tous leurs muscles, aussi bien que les athletes, nous prouvent assez cette vérité.

Les auteurs des figures antiques n'ont point abusé de la connoissance profonde qu'ils avoient de cette partie, en faisant

paroître les muscles au de-là d'une prudente nécessité ; & la justesse qu'ils ont conservée en cela marque bien l'attention qu'ils croyoient qu'on y devoit donner. En effet, le moyen de juger de la vérité, ou de la fausseté d'un contour, si l'on ne connoît certainement à quel point le muscle qui le forme doit être enflé ou relâché selon la destination de son office, & le degré de son action. Nous voyons souvent, comme nous avons déja dit, que faute de cette connoissance, tel qui admire une statue antique n'en sait pas d'autre raison que parce qu'elle est antique.

Et si vous lui demandez raison d'un contour de quelque figure même qu'il aura faite, il vous répondra qu'il l'a vue ainsi sur la nature : & c'est ce qui arrive parmi les jeunes gens, & parmi ceux dont la science ne consiste que dans la seule pratique.

Il arrive souvent que l'on voit dans le nud des figures antiques & dans la nature même, certaines éminences dont on ne peut savoir la raison, si on ne sait l'inférer de la situation & de l'office du muscle qui les cause. Mais ceux qui possedent l'anatomie voient tout en ne voyant qu'une

partie, & savent conduire des yeux ce que la peau & la graisse paroissent leur derober, & ce qui est caché à ceux qui ignorent cette science.

Je ne m'expliquerai point ici davantage; il suffit que j'en aie assez dit pour persuader qu'il est impossible d'être véritablement habile dans le dessein, sans une connoissance claire & nette de l'anatomie, telle qu'elle convient aux arts de Peinture & de Sculpture. Je reviens seulement à dire que rien n'est plus aisé que de l'acquérir dans le degré que nous supposons : contre l'imagination de ceux qui aiment mieux s'en faire un monstre, que de donner quelque attention à cette partie si nécessaire. Pour les démonstrations je renvois mon lecteur à l'abregé d'anatomie que j'en ai fait, & qui a été imprimé, comme j'ai dit, sous le nom de Tortebat.

Du goût du dessein.

Le goût est une idée qui suit l'inclination naturelle du Peintre, ou qu'il s'est formée par l'éducation. Chaque école a son goût de dessein, & depuis le rétablissement des beaux-arts celle de Rome a

été toujours estimée la meilleure, parce qu'elle s'est formée sur l'antique : l'antique est donc ce qu'il y a de meilleur pour le goût du dessein, ainsi que j'ai tâché ci-dessus d'en donner des preuves.

De l'élégance.

L'élégance en général est une maniere de dire ou de faire les choses avec choix, avec politesse, & avec agrément ; avec choix, en se mettant au-dessus de ce que la nature & les Peintres font ordinairement ; avec politesse, en donnant un tour à la chose, lequel frappe les gens d'un esprit délicat ; & avec agrément en répandant en général un assaisonnement qui soit au goût & à la portée de tout le monde.

L'élégance n'est pas toujours fondée sur la correction, comme elle le paroît dans l'antique & dans Raphaël. Elle se fait souvent sentir dans des ouvrages peu châtiés & négligés d'ailleurs, comme dans le Corrège, où malgré les fautes contre la justesse du dessein, l'elégance se fait admirer dans le goût du dessein même, dans le tour que ce Peintre donne aux actions ; en un mot, le Corrège sort rarement de l'élégance.

Mais l'élégance qui est soutenue de la correction du dessein, en nous présentant une image de la perfection, remplit toute notre attente, attache notre attention, & éleve notre esprit après l'avoir frappé d'un agréable étonnement. On peut encore définir l'élégance du dessein de cette sorte.

C'est une maniere d'être qui embelit les objets, ou dans la forme ou dans la couleur, ou dans tous les deux, sans en détruire le vrai.

Celle qui regarde le dessein se trouve dans l'antique préférablement à tous les grands Peintres qui l'ont imité, parmi lesquels le consentement universel met Raphaël au dessus des autres.

Des Caracteres.

Ce n'est pas la correction seule qui donne l'ame aux objets peints, c'est la maniere dont ils sont dessinés. Chaque espece d'objet demande une marque différente de distinction, la pierre, les eaux, les arbres, le poil, la plume; & enfin tous les animaux demandent des touches différentes pour exprimer l'esprit de leur caractere: le nud même des figures humaines a ses mar-

marques de distinction. Les uns pour imiter la chair donnent aux contours une inflexion qui porte cet esprit: les autres pour imiter l'antique conservent dans leurs contours la régularité des statues, de peur de rien perdre de leur beauté.

On voit même dans les desseins des grands maîtres, que pour exprimer les passions de l'ame, ils s'étoient familiarisés certains traits qui montrent plus vivement encore que leur Peinture l'expression de leur idée.

Le mot d'expression se confond ordinairement en parlant de Peinture avec celui de passion. Ils different néanmoins en ce que, expression est un terme général qui signifie la représentation d'un objet selon le caractere de sa nature, & selon le tour que le Peintre a dessein de lui donner pour la convenance de son ouvrage. Et la passion en Peinture, est un mouvement du corps accompagné de certains traits sur le visage, qui marquent une agitation de l'ame. Ainsi toute passion est une expression: mais toute expression n'est pas une passion. D'où l'on doit conclure qu'il n'y a point d'objet dans un tableau qui n'ait son expression. G

Ce seroit ici le lieu de parler des passions de l'ame : mais j'ai trouvé qu'il étoit impossible d'en donner des démonstrations particulieres qui pussent être d'une grande utilité à l'art. Il m'a semblé au contraire, que si elles étoient fixées par de certains traits qui obligeassent les Peintres à les suivre nécessairement comme des regles essentielles, ce seroit ôter à la Peinture cette excellente variété d'expression, qui n'a point d'autre principe que la diversité des imaginations dont le nombre est infini, & les productions aussi nouvelles que les pensées des hommes sont différentes. Une même passion peut être exprimée de plusieurs façons toutes belles, & qui feront plus ou moins de plaisir à voir selon le plus ou le moins d'esprit des Peintres qui les ont exprimées, & des spectateurs qui les sentent.

Il y a dans les passions deux sortes de mouvemens ; les uns sont vifs & violens, les autres sont doux & modérés. Quintilien appelle les premiers patétiques, & les autres moraux. Les patétiques commandent, les moraux persuadent ; les uns portent le trouble & remuent puissamment

les cœurs, les autres infinuent le calme dans l'esprit; & tous ont besoin de beaucoup d'art pour être bien exprimés.

Le patétique est fondé sur les passions les plus violentes, sur la haine, sur la colere, sur l'envie, sur la pitié. Le moral inspire la douceur, la tendresse, l'humanité. Le premier regne dans les combats & dans les actions imprévues & momentanées; le dernier dans les conversations. L'un & l'autre demandent les bienséances & les convenances des figures que l'on introduit sur la scene.

Le Brun a fait un traité des passions dont il a tiré la plûpart des définitions de ce qu'en a écrit Descartes. Mais tout ce qu'en a dit ce philosophe ne regarde que les mouvemens du cœur, & les Peintres n'ont besoin que de ce qui paroît sur le visage. Or quand les mouvemens du cœur produiroient les passions selon les définitions qu'on en donne, il est difficile de savoir comment ces mouvemens forment les traits du visage qui les représentent à nos yeux.

De plus, les définitions de Descartes ne sont pas toujours mesurées à la capacité des Peintres qui ne sont pas tous philoso-

phes, quoique d'ailleurs ils aient bon esprit & bon sens. Il suffit qu'ils sachent que les passions sont des mouvemens de notre ame qui se laisse emporter à certains sentimens à la vue de quelque objet, sans attendre l'ordre, & le jugement de la raison. Le Peintre doit envisager cet objet avec attention, & le représenter présent quoiqu'absent, & se demander à soi-même ce qu'il feroit naturellement s'il étoit surpris de la même passion. Il faut même faire davantage : Il faut prendre la place de la personne passionneé, s'échauffer l'imagination, ou la modérer selon le degré de vivacité, ou de douceur qu'exige la passion, après y être bien entré & l'avoir bien sentie : le miroir est pour cela d'un grand secours, aussi bien qu'une personne qui étant instruite de la chose voudra bien servir de modele.

Mais ce n'est point assez que le Peintre sente les passions de l'ame, il faut qu'il les fasse sentir aux autres ; & qu'entre plusieurs caracteres dont une passion peut s'exprimer, il choisisse ceux qu'il croira les plus propres à toucher sur-tout les gens d'esprit, ce qui ne se peut faire à mon

avis, que par un sens exquis, & par un jugement solide. Quand on a une fois attrapé le goût du spectateur, rien ne l'intéresse davantage en faveur du Peintre.

Pour les démonstrations que le Brun en a données, elles sont très-savantes & très-belles, mais elles sont générales; quoiqu'elles puissent être utiles à la plûpart des Peintres, on peut néanmoins sur le même sujet, faire de belles expressions tout-à-fait différentes de celles de le Brun, quoique ce Peintre y ait très-bien réussi.

Les expressions générales sont donc excellentes, parce que c'est d'elles que sortent les expressions particulieres, comme les branches de l'arbre sortent de leur tronc. Mais je voudrois que chaque Peintre s'en fît une étude, en remarquant, le crayon à la main, les traits qui les désignent; & qu'il se servît pour cela de l'antique & de la nature, afin de se faire ainsi une idée générale des principales passions selon son génie; car nous pensons tous différemment, & nous imaginons tous selon la nature de notre tempérament.

Quoique les passions de l'ame se fassent reconnoître plus sensiblement dans les traits

du visage qu'ailleurs, elles demandent souvent d'être accompagnées des autres parties du corps. Car dans les sujets qui demandent l'expression de quelque partie essentielle, si vous ne touchez le spectateur que foiblement, vous lui inspirez une tiédeur qui le rebute : au-lieu que si vous le touchez bien, vous lui donnez un plaisir infini.

La tête est donc la partie du corps qui contribue toute seule plus que toutes les autres ensemble à l'expression des passions. Les autres parties séparément ne peuvent exprimer que de certaines passions ; mais la tête les exprime toutes. Il y en a néanmoins qui lui sont plus particulières : comme l'humilité, qu'elle exprime lorsqu'elle est baissée ; l'arrogance, quand elle est élevée ; la langueur quand elle panche & qu'elle se laisse aller sur l'épaule ; l'opiniâtreté, avec une certaine humeur revêche & barbare, quand elle est droite, fixe & arrêtée entre les deux épaules ; & d'autres dont on conçoit mieux les marques qu'on ne les peut dire, comme la pudeur, l'admiration, l'indignation & le doute.

C'est par la tête que nous faisons mieux voir nos supplications, nos menaces, notre douceur, notre fierté, notre amour, notre haine, notre joie, notre tristesse, notre humilité. Enfin c'est assez de voir le visage pour entendre à demi-mot ; la rougeur & la pâleur nous parlent, aussi-bien que le mélange des deux.

Les parties du visage contribuent toutes à mettre au dehors les sentimens du cœur ; mais sur-tout les yeux, qui sont, comme dit Ciceron, deux fenêtres par où l'ame se fait voir : Les passions qu'ils expriment le plus particuliérement sont, le plaisir, la langueur, le dédain, la sévérité, la douceur, l'admiration & la colere : la joie & la tristesse pourroient encore être de ce nombre si elles ne partoient plus particuliérement des sourcils & de la bouche ; & quoique ces deux dernieres parties s'accordent davantage pour exprimer ces deux passions, néanmoins si vous savez les joindre avec le langage des yeux, vous aurez une harmonie merveilleuse pour toutes les passions de l'ame.

Le nez n'a point de passion qui lui soit particuliere, il ne fait que prêter son se-

cours aux autres parties du corps par un élevement de narines, qui est autant marqué dans la joie que dans la tristesse. Il semble néanmoins que le mépris lui fasse lever le bout & élargir les narines en tirant en haut la lévre de dessus à l'endroit qui approche des coins de la bouche. Les anciens ont fait du nez le siége de la moquerie. *Eum subdolæ irrisioni dicaverunt*, dit Pline. Ils y ont aussi logé la colere: on voit dans Perse, *Disce: sed ira cadat naso, rugosaque sanna* Pour moi, je croirois volontiers que le nez est le siége de la colere dans les animaux plutôt que dans les hommes, & qu'il ne sied bien qu'au dieu Pan, qui tient beaucoup de la bête, de renfrogner son nez dans la colere, ainsi que les autres animaux, & que Philostrate nous le représente, lorsque les Nimphes qui l'avoient lié, lui faisoient mille insultes.

Le mouvement des lévres doit être médiocre dans le discours, parce qu'on parle plutôt de la langue que des lévres : & si vous le faites la bouche fort ouverte, il faut que ce soit pour exprimer une violente passion.

Pour ce qui est des mains, elles obéissent

sent à la tête, elles lui servent en quelque maniere d'armes & de secours ; sans elles l'action est foible & comme à demi-morte: leurs mouvemens, qui sont presque infinis, font des expressions sans nombre. N'est-ce pas par elles que nous désirons, que nous esperons, que nous promettons, que nous appellons, que nous renvoyons ? Elles sont encore les instrumens de nos menaces, de nos supplications, de l'horreur que nous témoignons pour les choses, ou de la louange que nous leur donnons. Par elles nous approuvons, nous refusons, nous craignons, nous interrogeons, nous montrons notre joie & notre tristesse, nos doutes, nos regrets, nos douleurs & nos admirations. Enfin l'on peut dire, puisqu'elles sont la langue des muets, qu'elles ne contribuent pas peu à parler un langage commun à toutes les nations de la terre, qui est celui de la Peinture.

De dire comme il faut que ces parties soient disposées pour exprimer les différentes passions, c'est ce qui est impossible, & dont on ne peut donner de regles bien précises tant à cause que le travail en seroit infini, que parce que chacun en doit

user selon son génie, & selon l'étude qu'il en a dû faire. Souvenez-vous seulement de prendre garde que les actions de vos figures soient toutes naturelles : *Il me semble, (*dit Quintilien, parlant des passions*) que cette partie si belle & si grande n'est pas inaccessible, & qu'il y a un chemin qui y conduit assez facilement ; c'est de considérer la nature & de l'imiter : car les spectateurs sont satisfaits, lorsque dans les choses artificielles ils reconnoissent la nature telle qu'ils ont accoûtumé de la voir ? En effet il est indubitable que les mouvemens de l'ame, qui sont étudiés par art, ne sont jamais si naturels que ceux qui se voient dans la chaleur d'une véritable passion.*

Ces mouvemens s'exprimeront bien mieux & seront bien plus naturels, si l'on entre dans les mêmes sentimens, & que l'on s'imagine être dans le même état que ceux que l'on veut représenter. *Car la nature (*dit Horace*) dispose notre intérieur à toutes sortes de fortunes ; tantôt elle nous rend contens, tantôt elle nous pousse dans la colere, & tantôt elle nous accable tellement de tristesse, qu'elle nous abat entierement, & nous met dans des inquiétudes mortelles : puis*

elle pousse au-dehors les mouvemens du cœur par la langue, qui est son interprete. Qu'au lieu de la langue le Peintre dise, *par les actions qui sont ses interpretes.* Le moyen (dit Quintilien) de donner une couleur à une chose si vous n'avez pas cette couleur. Il faut que nous soyons touchés les premiers d'une passion avant que d'essayer d'en toucher les autres. Et comment faire (ajoute-t-il) pour se sentir ému, vu que les passions ne sont pas en notre puissance : en voici le moyen, si je ne me trompe. Il faut se former des visions & des images des choses absentes, comme si effectivement elles étoient devant nos yeux, & celui qui concevra le plus fortement ces images, pourra exprimer les passions avec plus d'avantage & de facilité. Mais il faut prendre garde, comme nous avons déja dit, que dans ces images les mouvemens soient naturels ; car il y en a qui s'imaginent avoir donné bien de la vie à leurs figures, quand ils leur ont fait faire des actions violentes & exagérées, que l'on peut appeller des contorsions du corps, plutôt que des passions de l'âme ; & qui se donnent ainsi souvent bien de la peine pour trouver quelque forte passion, où il n'en faut qu'une fort légere.

G 6.

Joignez à tout ce que j'ai dit des paſſions, qu'il faut extrêmement avoir égard à la qualité des perſonnes paſſionnées : La joie d'un roi ne doit pas être comme celle d'un valet, & la fierté d'un ſoldat ne doit pas reſſembler à celle d'un capitaine : c'eſt dans ces différences que conſiſte le vrai diſcernement des paſſions.

Tout le monde ſait que l'imitation des objets viſibles de la nature, conſiſte dans le deſſein & dans le coloris. Je viens d'expoſer ce que je conçois du premier en parlant de la correction du deſſein, fondée ſur les beautés de la nature & de l'antique, & ſur l'utilité de l'anatomie. J'ai dit quelque choſe du goût, de la diverſité, de l'élégance, du caractere, & des expreſſions des paſſions, ſelon le rapport que toutes choſes ont avec le deſſein. Il ne me reſte maintenant qu'à traiter du coloris, pour joindre ce que j'en dirai à ce que j'en ai écrit autrefois. Au reſte ſi en parlant du deſſein j'ai omis quelque choſe qui ait relation à cette partie, c'eſt parce que d'autres perſonnes que moi en ont écrit avec ſuccès, & qu'il ſeroit ennuyeux de rebattre une matiere, ſans pouvoir la mieux éclaircir.

DU PAYSAGE.

LE paysage est un genre de Peinture qui représente les campagnes & tous les objets qui s'y rencontrent. Entre tous les plaisirs que les différens talens de la Peinture procurent à ceux qui les exercent, celui de faire du paysage me paroît le plus sensible, & le plus commode; car dans la grande variété dont il est susceptible, le Peintre a plus d'occasions que dans tous les autres genres de cet art, de se contenter dans le choix des objets; la solitude des rochers, la fraîcheur des forêts, la limpidité des eaux, leur murmure apparent, l'étendue des plaines & des lointains, le mélange des arbres, la fermeté du gazon, & les sites tels que le paysagiste les veut représenter dans ses tableaux, font que tantôt il y chasse, que tantôt il y prend le frais, qu'il s'y promene, qu'il s'y repose, ou qu'il y rêve agréablement. Enfin il est le maître de disposer de tout ce qui se voit sur la terre, sur les eaux, & dans les airs : parce que de toutes les productions de l'art & de la nature, il n'y en a aucune qui ne puisse entrer dans la com-

position de ses tableaux. Ainsi la Peinture, qui est une espece de création, l'est encore plus particuliérement à l'égard du païsage.

Parmi tant de styles différens que les païsagistes ont pratiqués dans l'exécution de leurs tableaux, j'en distinguerai seulement deux dont les autres ne sont qu'un mélange, le style héroïque, & le style pastoral ou champêtre.

Le style héroïque est une composition d'objets qui dans leur genre tirent de l'art & de la nature tout ce que l'un & l'autre peuvent produire de grand & d'extraordinaire. Les sites en sont tout agréables & tout surprenans : les fabriques n'y sont que temples, que pyramides, que sepultures antiques, qu'autels consacrés aux divinités, que maisons de plaisance d'une réguliere architecture ; & si la nature n'y est pas exprimée comme le hazard nous la fait voir tous les jours, elle y est du moins représentée comme on s'imagine qu'elle devroit être. Ce style est une agréable illusion, & une espece d'enchantement quand il part d'un beau génie & d'un bon esprit, comme étoit celui du Poussin : lui

qui s'y est si bien exprimé. Mais ceux qui voudront suivre ce genre de Peinture, & n'auront pas le talent de soûtenir le sublime qu'il demande, courent souvent le risque de tomber dans le puérile.

Le style champêtre est une représentation des païs qui paroissent bien moins cultivés qu'abandonnés à la bizarerie de la seule nature. Elle s'y fait voir toute simple, sans fard, & sans artifice; mais avec tous les ornemens dont elle fait bien mieux se parer, lorsqu'on la laisse dans sa liberté, que quand l'art lui fait violence.

Dans ce style les sites souffrent toutes sortes de variétés: ils y sont quelquefois assez étendus pour y attirer les troupeaux des bergers, & quelquefois assez sauvages pour servir de retraite aux solitaires, & de sûreté aux animaux sauvages.

Il arrive rarement que le Peintre ait l'esprit d'une assez grande étendue pour embrasser toutes les parties de la Peinture. Il y en a ordinairement quelqu'une qui attire notre prédilection, & qui occupe tellement notre esprit, qu'elle nous fait oublier les soins que nous devrions donner aux autres parties; & nous voyons pres-

que toujours que ceux dont l'inclination les porte vers le style héroïque, croient avoir tout fait quand ils ont introduit dans la composition de leur tableau, des objets nobles & capables d'élever l'imagination, sans se mettre autrement en peine de l'intelligence & de l'effet d'un bon coloris. Ceux au contraire qui sont dans le style pastoral, s'attachent fortement à la couleur pour représenter plus vivement la vérité. L'un & l'autre style ont leurs sectateurs & leurs partisans. Ceux qui suivent le style héroïque, suppléent par leur imagination à ce qui y manque de vérité, & n'y souhaitent rien davantage.

Ainsi pour contrebalancer l'élevation des païsages héroïques, je croirois qu'il seroit à propos de jetter dans les païsages champêtres, non seulement un grand caractere de vérité, mais encore quelque effet de la nature piquant, extraordinaire & vraisemblable comme a toujours fait le Titien.

Il y a une infinité de païsages où l'héroïque & le champêtre sont heureusement joints ensemble, & l'on en pourra reconnoître le plus & le moins par la description que je viens de faire de ces deux manieres de s'exprimer dans le païsage.

Les choses qui sont particulieres au païsage, & sur lesquelles on peut réfléchir, sont, à mon avis, les sites, les accidens, le ciel & les nuages, les lointains & les montagnes, le gazon, les roches, les terreins, les terrasses, les fabriques, les eaux, le devant du tableau, les plantes, les figures, & les arbres. J'ai fait sur toutes ces choses quelques réflexions que le lecteur trouvera bon que je lui expose

Des Sites.

Le mot de site signifie la vue, la situation, & l'assiette d'une contrée. Il vient de l'Italien *Sito*, & nos Peintres l'ont fait passer en france, ou parce qu'ils s'y étoient accoûtumés en Italie, ou parce qu'ils l'ont trouvé, comme il me semble fort expressif.

Les sites doivent être bien liés & bien débrouillés par leur forme, en sorte que le spectateur puisse juger facilement qu'il n'y a rien qui empêche la liaison d'un terrein à un autre, quoiqu'il n'en voie qu'une partie.

Il y a des sites de plusieurs sortes, & le Peintre les représente indifféremment selon les païs qu'il suppose, ouverts ou serrés, montueux, aquatiques, cultivés & habités,

incultes & solitaires, ou enfin variés par un mélange prudent d'une partie de ces choses. Mais si le Peintre est obligé d'imiter, par exemple, la nature d'un païs plat & uniforme, il doit le rendre agréable par la disposition d'un bon clair-obscur; & chercher de l'avantage dans la distribution des couleurs qui peuvent plaire, & qui peuvent se rencontrer d'un terrein plat à un autre.

Il est certain cependant que les sites extraordinaires plaisent & qu'ils réjouissent l'imagination par la nouveauté & par la beauté de leurs formes, quand même la couleur locale & l'exécution en seroient médiocres; parce qu'au pis aller, on regarde ces sortes de tableaux comme des ouvrages qui ne sont point achevés; & qui peuvent recevoir leur perfection de la main d'un Peintre intelligent dans le coloris. Mais les sites & les objets communs demandent pour plaire des couleurs & une exécution parfaite. Claude le Lorrain n'a réparé que par là l'insipidité & le choix médiocre de la plûpart de ses sites. Mais de quelque manière que soit un site, l'un des plus puissans moyens de le faire valoir,

& même de le multiplier & de le varier, sans changer sa forme, c'est la supposition sage & ingénieuse des accidens.

Des Accidens.

L'accident en Peinture est une interruption qui se fait de la lumiere du soleil par l'interposition des nuages ; en sorte qu'il y ait des endroits éclairés sur la terre, & d'autres ombrés, qui selon le mouvement des nuages se succedent les uns aux autres, & font des effets merveilleux, & des changemens de clair-obscur, qui semblent produire autant de nouveaux sites. L'exemple s'en voit journellement sur la nature ; & comme cette nouveauté de sites n'est fondée que sur la forme des nuages & sur leur mouvement, lequel est fort inconstant & fort inégal, il s'ensuit de-là que les accidens sont arbitraires, & que le Peintre qui a du génie en peut disposer à son avantage lorsqu'il juge à propos de s'en servir ; car absolument parlant il n'y est point obligé, & il y a eu d'habiles paisagistes qui ne les ont jamais mis en usage, ou par timidité ou par habitude, comme Claude le Lorrain & quelques autres.

Du Ciel & des Nuages.

Le ciel, en termes de Peinture, eſt cette partie éthérée que nous voyons au-deſſus de nous, mais c'eſt encore plus particuliérement la région de l'air que nous reſpirons, & celle où ſe forment les nuées & les orages.

Sa couleur eſt un bleu qui devient plus clair à meſure qu'il approche de la terre à cauſe de l'interpoſition des vapeurs qui ſont entre nous & l'horizon, leſquelles étant pénétrées de la lumiere, la communiquent aux objets, plus ou moins ſelon qu'ils en ſont plus près, ou plus éloignés.

Il y a ſeulement à obſerver que cette lumiere étant jaune ou rougeâtre ſur le ſoir lorſque le ſoleil ſe couche, ces mêmes objets participent non ſeulement de la lumiere, mais auſſi de la couleur. Ainſi la lumiere jaune venant à ſe mêler avec le bleu dont le ciel eſt naturellement coloré, elle l'altere & lui donne un œil plus ou moins verdâtre ſelon que le jaune de la lumiere eſt plus ou moins chargé.

Cette obſervation eſt générale & infaillible; mais il y en a une infinité de parti-

culieres qui doivent se faire le pinceau à la main sur le naturel, lorsque l'occasion s'en présente. Car il y a des effets très-beaux & très-singuliers qu'il est difficile de faire concevoir par des raisons physiques. Qui dira, par exemple, pourquoi il se voit des nuages dont la partie éclairée est d'un beau rouge, pendant que la source de la lumiere dont ils sont frappés est d'un jaune très-vif & très-distingué ? Qui rendra raison des différens rouges qui se voient sur des nuées différentes, dans le moment que ces différents rouges ne reçoivent la lumiere que d'un même endroit ? Car les couleurs & les effets surprenans dont je parle, ne paroissent avoir aucune relation avec l'arc-en-ciel dont les philosophes prétendent donner de solides raisons.

Tous ces effets extraordinaires se voient le soir sur le déclin du jour quand le tems semble vouloir changer, ou qu'un grand orage se prépare, ou quand il est passé, & qu'il nous laisse voir sur ses fins de quoi attirer notre attention.

Le caractere des nuages est d'être légers & aëriens dans la forme & dans la couleur; & quoique le nombre des formes en soit infini, il est très-à-propos de les étudier,

& d'en faire choix d'après nature, quand un bon moment nous en préfente de beaux. Si on veut les repréfenter minces, il faut les peindre en les confondant légerement avec leur fond fur-tout aux extrêmités, ou comme s'ils étoient tranfparens : Et fi l'on veut qu'ils foient épais, il faut que les réflets y foient ménagés, de maniere que fans perdre leur légereté, ils paroiffent tourner & fe lier, s'il est befoin, avec d'autres nuages qui leur feroient voifins. Les petits nuages font fouvent une petite manieres & rarement un bon effet, à moins qu'étant près les uns des autres, ils ne paroiffent tous enfemble ne faire qu'un feul objet.

Enfin le caractere du ciel eft d'être lumineux, & comme il eft même la fource de la lumiere, tout ce qui eft fur la terre lui doit céder en clarté ; s'il y a pourtant quelque chofe qui puiffe approcher de fa lumiere, ce font les eaux & les corps polis qui font capables de recevoir des réflets lumineux.

Mais le Peintre ne doit pas en faifant le ciel lumineux, le rendre toujours brillant par tout, il doit au contraire ménager fi

bien la lumiere, que la plus grande ne soit qu'à un seul endroit ; & pour la rendre plus sensible, il faut qu'il ait soin autant qu'il le pourra de l'opposer à quelque objet terrestre qui la rendra beaucoup plus vive par sa couleur un peu obscure, comme à un arbre, à une tour, ou à quelque fabrique un peu élevée.

Cette lumiere principale peut encore être rendue sensible par une certaine disposition de nuages, par le moyen d'une lumiere supposée, ou qui peut être renfermée ingénieusement entre des nuées, dont la douce obscurité seroit insensiblement répandue & ménagée de côté & d'autre. Nous en avons quantité d'exemples dans les Peintres Flamans qui ont le mieux entendu le païsage, comme Paul Bril, Breugel, Saveri. Les estampes mêmes que les Sadelers & Merian ont gravées, nous donnent une idée fort nette de ces sortes de lumieres, & réveillent merveilleusement le génie de ceux qui ont des principes du clair-obscur.

Des Lointains & des Montagnes.

Les lointains ont une grande relation avec le ciel, c'est lui qui en détermine la force ou la foiblesse : ils sont plus obscurs quand il est plus chargé, & plus éclairés quand il est plus serein : ils confondent quelquefois ensemble leurs formes & leurs lumieres, & il y a des tems & des païs où les nuages passent entre les montagnes dont le sommet s'éleve, & se fait voir au-dessus d'eux. Les montagnes fort hautes & couvertes de neiges sont propres à faire naître dans les lointains des effets extraordinaires qui sont avantageux au Peintre, & agréables au spectateur.

La forme des lointains est arbitraire, il faut seulement qu'elle s'accorde au tout-ensemble du tableau & à la nature du païs que l'on représente. Ils sont d'ordinaire bleus à cause de l'interposition de l'air qui est entre nous & ces lointains ; mais ils quittent cette couleur peu à peu à mesure qu'ils s'approchent de nous, & prennent celle qui est naturelle aux objets.

Dans la dégradation des montagnes, il faut observer une liaison insensible, par

des tournans que les reflets rendent vraisemblables, & éviter entr'autres chofes dans les extrémités une certaine dureté qui les fait paroître tranchées, comme fi elles avoient été coupées aux cifeaux & appliquées fur la toile.

Il faut encore obferver que l'air qui eft au pied des montagnes étant chargé de vapeurs, eft par conféquent plus fufceptible de lumiere que la cime. En ce cas là, je fuppofe que la fource de la lumiere foit dans une élevation raifonnable, & qu'elle éclaire les montagnes également, ou que les nuages leur dérobent la lumiere du foleil. Mais fi l'on fuppofe la lumiere fort baffe, & qu'elle frappe les montagnes, alors la cime en fera vivement éclairée auffi bien que tout ce qui recevra le même degré de lumiere.

Quoique les formes diminuent de grandeur, & que les couleurs perdent de leur force depuis le premier plan du tableau jufqu'aux lointains les plus éloignés, & que cette infenfible diminution fe voye toujours dans la nature, & fe pratique d'ordinaire, elle n'exclut pas pourtant l'ufage des accidens dont nous avons parlé ; &

ces accidens peuvent beaucoup contribuer au merveilleux d'un païsage, quand le Peintre a l'occasion de s'en servir bien à propos, & qu'il a une idée juste du bon effet qu'il en attend dans son ouvrage.

Du Gazon.

J'appelle gazon, le verd dont les herbes colorent la terre. Il y en a de beaucoup de manieres différentes, & leur diversité vient non seulement de la nature des plantes qui ont la plûpart leur verd particulier ; mais encore du changement des saisons & de la couleur des terres, lorsque les herbes y sont clair-semées. Cette variété donne lieu au Peintre de faire un choix, ou d'assembler sur une même étendue de terrein plusieurs verds entremêlés & indécis, qui sont souvent très-avantageux à ceux qui savent en profiter ; parce que cette diversité de verds qui se trouve très-souvent dans la nature, donne un caractere de vérité aux endroits où l'on a su les employer à propos. Il y en a un merveilleux exemple dans le païsage de la vue de Malines de Rubens.

Des Roches.

Quoique les roches soient de toutes sortes de formes, & qu'elles participent de toutes sortes de couleurs, elles ont pourtant dans leur diversité certains caracteres qui ne peuvent bien s'exprimer qu'après les avoir examinées sur le naturel. Il y en a qui sont par bans & par lits feuilletés, d'autres par gros blocs saillans ou rentrans, d'autres par grands quartiers contigus, d'autres enfin sont d'une masse énorme, & de la figure d'une seule pierre, ou parce que c'est sa propre nature, comme le grais, ou parce que les injures des saisons pendant plusieurs siècles ont effacé les marques dont je viens de parler. Mais de quelque forme que soient les roches, elles ont d'ordinaire certaines interruptions de fentes, de cassures, de trous, de broussailles, de mousses, & de taches que le tems y a imprimées : de sorte que toutes ces choses bien ménagées, donnent infailliblement une idée de la vérité.

Les roches sont d'elles-mêmes mélancoliques & propres aux solitudes ; elles inspirent un air frais quand elles sont ac-

compagnées d'arbrisseaux : mais elles sont d'un agrément infini, lorsque par le moyen des eaux qui en sortent, ou qui les lavent, elles acquierent une ame qui les fait en quelque sorte devenir sociables.

Des Terreins.

Terrein en terme de Peinture est un espace de terre distingué d'un autre, & sur lequel il n'y a ni bois fort élevés, ni montagnes fort apparentes. Les terreins contribuent plus que toute autre chose à la dégradation & à l'enfoncement du païsage : parce qu'ils se chassent l'un l'autre, ou par leurs formes, ou par le clair-obscur, ou par la diversité des couleurs, ou enfin par une liaison insensible qui conduit d'un terrein à un autre.

La multiplication des terreins est souvant opposée à la grandeur de maniere sans la détruire absolument : car outre que cette multiplication sert à faire voir une grande étendue de païs, elle est susceptible d'accidens, qui étant bien entendus, font un très-bon effet.

Il y a une délicatesse à observer dans les terreins, qui est que pour les bien caracté-

rifer, il faut éviter que les arbres qui y seront placés, n'ayent les mêmes verds & les mêmes couleurs que leurs terreins, sans tomber néanmoins dans des différences trop sensibles.

Des Terrasses.

Terrasse en Peinture est un espace de terre ou tout-à-fait dénué ou peu chargé d'herbes, comme sont les grands chemins & les lieux souvent frequentés. On n'employe gueres les terrasses que sur le devant du tableau où elles doivent être spacieuses & bien ouvertes, accompagnées si l'on veut de quelque verdure qui s'y trouve comme par accident. aussi-bien que quelques pierres qui étant placées avec prudence, rendent la terrasse plus vraisemblable.

Des Fabriques.

On appelle fabrique, en terme de Peinture, les bâtimens en général que le Peintre représente : mais plus particulierement ceux qui ont quelque regularité d'architecture, ou du moins qui sont plus apparens. Ainsi ce terme convient bien moins aux

maisons de païsans & aux chaumieres des bergers, lesquelles on introduit dans le goût champêtre, qu'aux bâtimens reguliers & spacieux que l'on fait toujours entrer dans le goût heroïque.

Les fabriques en général sont d'un grand ornement dans le païsage, quand même elles seroient gothiques, ou qu'elles paroîtroient inhabitées & à moitié ruinées : elles élevent la pensée par l'usage auquel on s'imagine qu'elles ont été destinées, comme nous voyons ces anciennes tours qui semblent avoir servi d'habitation aux fées, & qui sont devenues la retraite des bergers, & des hibous.

Le Poussin a peint dans ses ouvrages des fabriques romaines d'une grande élégance, & Bourdon des fabriques gothiques qui toutes gothiques qu'elles sont, ne laissent pas de jetter un air sublime dans ses païsages. Le petit Bernard en a inventé dans son histoire sainte d'un goût babylonien, pour ainsi dire, qui ont beaucoup de grandeur & de magnificence; quoique le goût en soit extraordinaire. Je ne voudrois pas tout-à-fait les rejetter, elles élevent l'imagination, & je suis persuadé

qu'elles pourroient réuſſir dans le ſtyle héroïque parmi les démi-loins, ſi l'on en ſavoit faire un bon uſage.

Des Eaux.

Le païſage doit une grande partie de ſon ame à l'eau que le Peintre y introduit. On l'y voit de différentes façons, elle y eſt tantôt impetueuſe, lorſqu'un orage la fait déborder, lorſqu'à la chute des rochers elle rejaillit & remonte contre elle-même; ou lorſqu'ayant été preſſée par quelque corps étranger, elle s'en échappe, & ſe diviſe en une infinité d'ondes argentines, qui par l'apparence de leur mouvement & de leur murmure, ſéduiſent agréablement nos yeux & nos oreilles. Tantôt tranquille elle ſerpente dans un lit ſabloneux; tantôt comme privée de mouvement, elle nous ſert d'un miroir fidele pour multiplier tous les objets qui lui ſont oppoſés, & qui en cet état de repos lui donnent encore plus de vie que lorſqu'elle eſt dans ſa plus grande agitation. Voyez les ouvrages de Bourdon du-moins en eſtampes, c'eſt un de ceux qui a donné plus

d'ame aux eaux, & qui les a traitées avec plus de génie.

L'eau ne convient pas à toute forte de fite ; mais pour la rendre véritable, les Peintres qui en introduifent dans leurs tableaux, doivent être parfaitement inſtruits de la juſteſſe des réflexions aquatiques. Car ce n'eſt que par les réflexions que l'eau en Peinture nous paroît de véritable eau, & par la pratique feule dénuée de juſteſſe, l'ouvrage eſt privé de la perfection de fon effet, & nos yeux ne jouiſſent pas de la moitié du plaiſir qu'ils devroient avoir. Cette négligence feroit d'autant moins pardonnable au Peintre, qu'il eſt fort aiſé de fe faire une habitude, de la regle de ces réflexions.

Il faut obferver néanmoins que l'eau qui eſt un miroir ne repréſente fidelement les objets qui lui font oppoſés qu'autant qu'elle eſt tranquille : car fi elle eſt dans quelque mouvement par fon cours naturel, ou par l'impulſion du vent, fa furperficie qui en devient inégale, reçoit fur fes ondulations des jours & des ombres qui fe mêlant avec l'apparence des objets, en altere la forme & la couleur.

Du

Du devant du Tableau.

Comme le devant du tableau est l'introducteur des yeux, on ne sauroit apporter trop de précaution pour faire en sorte qu'ils soient bien reçus, tantôt par l'ouverture d'un belle terrasse dont le dessein & le travail soient également recherchés, tantôt par des plantes de plusieurs sortes bien caractérisées, & quelquefois accompagnées de leurs fleurs, tantôt par des figures d'un goût piquant, & tantôt par des objets peu communs capables d'attirer notre admiration par leur nouveauté, ou par quelque autre chose qui fasse plaisir à la vue, & qui se trouve placé comme par hazard.

Enfin le Peintre ne sauroit trop étudier les objets qui sont sur les premieres lignes du tableau, ils attirent les yeux du spectateur, ils impriment le premier caractere de vérité, & contribuent extrêmement à faire jouer l'artifice du tableau, & à prévenir l'estime que nous devons avoir de tout l'ouvrage.

Je sais qu'il y a de très-beaux paisages dont les devans qui paroissent bien choisis,

& qui donnent une grande idée, font pourtant d'un travail très-léger. J'avoue même qu'on doit pardonner cette légereté quand elle eſt ſpirituelle, qu'elle répond à la qualité du terrein, & qu'elle mene l'imagination à un caractere de vérité. Mais on ne peut diſconvenir auſſi que l'effet n'en ſoit rare, & qu'il ne ſoit à craindre que cette exécution légere ne donne quelque idée de pauvreté ou d'une trop grande négligence. Je voudrois donc que de quelque maniere que les devans du tableau ſoient diſpoſés, on ſe fît une loi indiſpenſable de les terminer par un travail exact & bien entendu.

Des Plantes.

On ne peint pas toujours des plantes ſur les premieres lignes du tableau, parce qu'il y a différens moyens de rendre agréables les devans du païſage, comme nous le venons de dire, Mais lorſqu'on a réſolu d'y en introduire, je voudrois qu'on les peignît d'après nature avec quelque exactitude, ou du-moins que parmi celles que l'on peint de pratique, il y en eût quelques-unes de plus terminées, dont on connût

l'espéce par la différence du dessein & de la couleur ; afin que par une supposition vraisemblable elle communiquassent aux autres un caractere de vérité. Ce qui se dit ici pour les plantes, se peut dire pour les branches des arbres, & pour leur écorce.

Des Figures.

Le Peintre en composant son passage peut avoir dans la pensée d'y imprimer un caractere conforme au sujet qu'il pourroit avoir choisi, & que ses figures doivent représenter. Il se peut faire aussi (& c'est ce qui arrive ordinairement) qu'il ne songe à ses figures qu'après que son passage est tout-à-fait terminé : & la vérité est que dans la plupart des passages, les figures sont plutôt faites pour les accompagner, que pour leur convenir.

Je sais qu'il y a des passages dont les sites & les dispositions ne demandent que de simples figures passageres, & que plusieurs bons maîtres ont introduites dans leurs tableaux chacun dans son style, comme a fait Poussin dans son héroïque, & Fouquier dans son champêtre avec toute la

vraisemblance & la grace possible. Je sais aussi qu'il y a des figures de repos qui paroissent intérieurement occupées; & l'on ne peut trouver à redire à ces deux façons de traiter les figures, parce qu'elles agissent également quoique différemment. L'inaction est plutôt ce que l'on pourroit blâmer dans les figures : car par cet état qui leur ôte toute liaison avec le païsage, elles y paroîtroient toujours postiches, mais sans vouloir ôter là-dessus la liberté du Peintre ; je suis persuadé que le meilleur moyen de faire valoir les figures, est de les accorder tellement au caractere du païsage, qu'il semble que le païsage n'ait été fait que pour les figures. Je voudrois qu'elles ne fussent ni insipides, ni indifférentes ; mais qu'elles représentassent quelque petit sujet pour reveiller l'attention du spectateur, ou du-moins pour donner un nom au tableau, & le distinguer d'entre les autres parmi les curieux.

Il faut extrêmement prendre garde à proportionner la grandeur des figures à celle des arbres & des autres objets qui entrent dans le païsage ; si on les fait trop grandes, on rend le païsage de petite ma-

niere, si au-contraire on les fait trop petites, on leur donne un air de pigmées qui en détruit la valeur, & le païsage en devient énorme. Au reste il y a bien plus d'inconvenient en faisant les figures trop grandes, qu'en les faisant trop petites; celles-ci donnent du-moins un air de grandeur à tout le reste.

Mais comme les figures sont d'ordinaire petites dans les païsages, il faut que le peintre ait soin de les toucher d'esprit, & de les accompagner par endroits de couleurs vives mais convenables pour attirer la vue, sans sortir d'un discret menagement pour la vraisemblance, & pour l'union des couleurs.

Que le Peintre se souvienne enfin qu'entre les parties qui donnent l'ame au païsage, les figures tiennent le premier rang, & que pour cette raison il est fort à propos d'en semer aux endroits où elles conviendront.

Des Arbres.

Il m'a toujours paru que l'un des plus grands ornemens du païsage, consistoit dans la beauté de ses arbres, à cause de la va-

riété de leurs efpéces, de la fraîcheur qui paroît les accompagner, & fur-tout de leur légereté qui nous induit à croire qu'étant expofées à l'agitation de l'air, ils font toujours en mouvement.

Quoique la diverfité plaife dans tous les objets qui compofent un paffage, c'eft principalement dans les arbres qu'elle fait voir fon plus grand agrément. Elle s'y fait remarquer dans l'efpéce & dans la forme. L'efpéce des arbres demande une étude & une attention particuliere du Peintre pour les faire diftinguer les uns des autres dans fon ouvrage. Il faut que du premier coup d'œil on voye que c'eft un chêne, un orme, un fapin, un cicomore, un peuplier, un faule, un pin, & les autres arbres qui par une couleur ou une touche fpécifique, peuvent être reconnus pour une efpéce particuliere. Cette étude eft d'une trop grande recherche pour l'exiger dans toute fon étendue, & peu de Peintres l'ont même faite avec l'exactitude raifonnable que demande leur art. Mais il eft conftant que ceux qui approcheront le plus de cette perfection, jetteront dans leur ouvrage un

agrément infini, & s'attireront une grande distinction.

Outre la variété qui se trouve dans chaque espéce d'arbre, il y a dans tous les arbres une variété générale. Elle se fait remarquer dans les différentes manieres dont leurs branches sont disposées par un jeu de la nature, laquelle se plaît à rendre les uns plus vigoureux & plus touffus, & les autres plus secs, & plus dégarnis; les uns plus verds & les autres plus roux ou plus jaunâtres.

La perfection seroit de joindre dans la pratique ces deux variétés ensemble; mais si le Peintre ne représente que médiocrement celle qui regarde l'espéce des arbres, qu'il ait du moins un grand soin de varier les formes & la couleur de ceux qu'il veut représenter: car la répétition des mêmes touches dans un même paysage, cause une espéce d'ennui pour les yeux, comme la monotonie dans un discours pour les oreilles.

La variété des formes est même si grande, que le Peintre seroit inexcusable de ne la pas mettre en usage dans l'occasion, principalement lorsqu'il s'apperçoit qu'il a

besoin de reveiller l'attention du spectateur. Car parmi les arbres en général, la nature nous en fait voir de jeunes, de vieux, d'ouverts, de serrés, de pointus; d'autres à claire-voie, à tiges couchées & étendues; d'autres qui font l'arc en montant, & d'autres en descendant, & enfin d'une infinité de façons qu'il est plus aisé d'imaginer que d'écrire.

On trouvera, par exemple, que le caractere des jeunes arbres est d'avoir les branches longues, menues, & en petit nombre, mais bien garnies, les touffes bien refendues, & les feuilles vigoureuses & bien formées.

Que les vieux au-contraire ont les branches courtes, grosses, ramassées, & en grand nombre; les touffes émoussées, & les feuilles inégales & peu formées. Il en est ainsi des autres choses qu'un peu d'observation & de génie feront parfaitement connoître.

Dans la variété des formes de laquelle je viens de parler, il doit y avoir une distribution de branches qui ait un juste rapport & une liaison vraisemblable avec les touffes, en sorte qu'elles se prêtent un

mutuel secours pour donner à l'arbre une légereté & une vérité sensible.

Mais de quelque maniere que l'on tourne & que l'on fasse voir les branches des arbres, & de quelque nature qu'ils soient, que l'on se souvienne toujours que la touche en doit être vive & légere, si l'on veut leur donner tout l'esprit que demande leur caractere.

Les arbres sont encore différens par leur écorce. Elle est ordinairement grise ; mais ce gris, qui dans un air grossier, dans les lieux bas & marécageux devient noirâtre, se fait voir au-contraire plus clair dans un air subtil ; & il arrive souvent que dans les lieux secs l'écorce se revêt d'une mousse légere & adhérente qui la fait paroître tout-à-fait jaune. Ainsi pour rendre l'écorce d'un arbre sensible, le Peintre peut la supposer claire sur un fond obscur, & obscure sur un fond clair.

L'observation des écorces différentes mérite une attention particuliere ; ceux qui voudront y faire réflexion, trouveront que la variété des écorces des bois durs consiste en général dans les fentes que le tems y a mises comme une espéce de broderie,

& qu'à mesure qu'ils viellissent les crévas‑
ses des écorces deviennent plus profondes.
Le reste dépend des accidens qui naissent
de l'humidité, ou de la sécheresse, par des
mousses vertes, & par des taches blanches
& inégales.

L'écorce des bois blancs donnera au
Peintre plus de matiére à s'exercer, s'il
veut prendre le plaisir d'en examiner la
diversité qu'il ne doit pas négliger dans ses
études. Cette réflexion m'oblige de dire
ici quelque chose de l'étude du païsage,
& je le ferai selon que je le conçois, sans
vouloir assujettir personne à suivre mon sen‑
timent.

De l'Etude du Païsage.

L'Etude du païsage se peut considérer
de deux façons. La premiere est pour
ceux qui commencent & qui n'ont jamais
pratiqué ce genre de Peinture; & l'autre
regarde les Peintres qui en ont déja quel‑
que habitude.

Ceux qui n'ont jamais fait de païsages &
qui veulent s'y exercer, trouveront dans
la pratique que leur plus grande peine sera
de peindre des arbres; & il me paroît aus‑

si que non seulement dans la pratique, mais encore dans la spéculation, les arbres sont la plus difficile partie du païsage, comme ils en font le plus grand ornement.

Cependant il n'est ici question pour ceux qui commencent, que de leur donner une idée des arbres en général, & de leur procurer une habitude de les bien toucher.

Quoiqu'il paroisse inutile de leur faire remarquer les effets ordinaires qui arrivent dans les plantes & dans les arbres, parce qu'il n'y a presque personne qui ne s'en apperçoive; il y a pourtant des choses qui bien qu'on ne les ignore pas, méritent néanmoins quelque réflexion. L'on sait, par exemple, que tout arbre cherche l'air, comme la principale cause de sa vie & de ses productions, les uns plus, les autres moins: & c'est pour cela que dans leur accroissement, si vous en exceptez le cyprès & quelques arbres de cette nature, ils s'écartent l'un de l'autre, & de tous corps étrangers autant qu'ils le peuvent; leurs branches & leurs feuilles font la même chose. Ainsi pour leur donner cette légereté & cet air degagé qui est leur principal caractere, il faut avoir soin dans la

diſtribution des branches, des touffes, & des feuilles, qu'elles ſe fuyent l'une l'autre, qu'elles tirent toutes de différens côtés, & qu'elles ſoient bien réfendues; & que ces choſes ſe faſſent ſans affecter aucun arrangement mais ſeulement comme ſi le hazard avoit pris plaiſir de ſeconder la nature dans la bizarrerie de ſa diverſité.

Mais de dire de quelle maniere cette diſtribution de tiges, de touffes, & de feuilles ſe doit faire, il eſt inutile à mon avis d'en rapporter ici le détail qui ne pourroit être qu'une demonſtration copiée d'après les grands maîtres; leurs ouvrages & un peu d'attention ſur les effets de la nature, en feront plus comprendre que tous les diſcours que j'en pourrois faire. J'entens par les grands maîtres, ceux principalement qui ont donné des eſtampes au Public: ainſi ceux qui commencent à peindre le paſſage, apprendront d'abord plus en réflechiſſant ſur ces eſtampes & en les copiant, qu'ils ne feroient d'après les tableaux.

Parmi une aſſez grande quantité de ces grands maîtres de toutes les écoles, je préférerois les eſtampes en bois du Titien,

où les arbres sont bien formés, & celles que Corneille Cort & Augustin Carache ont gravées : & je répete pour ceux qui commencent, qu'ils ne sauroient mieux faire que de contracter avant toutes choses une habitude d'imiter la touche de ces grands maîtres ; & en les imitant, de réflechir sur la perspective des branches & des feuilles, & de prendre garde de quelle maniere elles paroissent lorsqu'elles montent & qu'elles sont vues par dessous, lorsqu'elles sont vues par dessus, lorsqu'elles se présentent de front & qu'elles ne sont vues que par la pointe, lorsqu'elles se jettent de côté ; & enfin aux différens aspects dont la nature les présente sans sortir de son caractere.

Et après avoir beaucoup étudié & copié à la plume ou au crayon le Titien & les Caraches, leurs Estampes premierement, puis leurs desseins, si l'on en peut avoir, il faut tâcher d'imiter avec le pinceau les touches que ces grands hommes ont le plus nettement spécifiées. Mais comme les tableaux du Titien & ceux des Caraches sont fort rares, on peut leur en substituer d'autres qui ont eu un bon

caractere dans leur touche, parmi lefquels on peut fuivre Fouquier, comme un très-excellent modele: Paul Bril, Breugel, & Bourdon, font encore très-bons, leur touche eft nette, vive, & légere.

Mais après avoir bien obfervé la nature des arbres & la maniere dont les feuilles s'écartent & fe rangent, & dont les branches font refendues, il faut s'en faire une vive idée afin d'en conferver par-tout l'efprit, foit en les rendant fenfibles & diftinctes fur les devans du tableau, foit en les confondant à mefure qu'elles feront éloignées.

Enfin après avoir contracté de cette forte quelque habitude d'après les bonnes manieres, on pourra étudier d'après nature en la choififfant & en la rectifiant fur l'idée que ces grands maîtres en ont eue. Pour la perfection, il faut l'attendre d'une bonne pratique, & de la perféverance dans le travail. Voilà, ce me femble, ce qui regarde ceux qui ayant inclination de faire du païfage, cherchent les moyens de bien commencer.

A l'égard de ceux qui ont déja quelque habitude dans ce genre de Peinture, il eft

bon qu'ils amaſſent des matériaux, & qu'ils faſſent des études des objets au-moins qu'ils ont ſouvent l'occaſion de repréſenter.

Les Peintres appellent ordinairement du nom d'étude les parties qu'ils deſſinent ou qu'ils peignent ſéparément d'après nature, leſquelles doivent entrer dans la compoſition de leur tableau, de quelque nature qu'elles puiſſent être; figures, têtes, pieds, mains, draperies, animaux, montagnes, arbres, plantes, fleurs, fruits, & tout ce qui peut les aſſûrer dans l'imitation de la nature. Ils appellent, dis-je, du nom d'étude toutes ces parties deſſinées, ſoit qu'ils s'en inſtruiſent en les deſſinant, ſoit qu'ils ne ſe ſervent de ce moyen que pour s'aſſûrer de la vérité, & pour perfectionner leur ouvrage. Quoi qu'il en-ſoit, ce nom convient d'autant mieux à l'uſage des Peintres, que dans la diverſité de la nature, ils découvrent toujours des choſes nouvelles, & ſe fortifient dans celles qui étoient déja de leur connoiſſance.

Comme il n'eſt queſtion que de l'étude des objets qui ſe trouvent à la campagne, je voudrois que le païſagiſte mît un tel ordre dans celles qu'il doit faire, que les deſ-

seins dont il auroit besoin pour la représentation de quelque objet, se trouvassent promptement sous sa main. Je souhaiterois, par exemple, qu'il copiât d'après nature & sur plusieurs papiers les effets différens que l'on remarque aux arbres en général, & qu'il fît la même chose sur les différentes espéces des arbres en particulier, comme dans la tige, dans la feuille & dans la couleur. Je voudrois même qu'il en fît autant pour quelques plantes dont la diversité est d'un grand ornement pour les terrasses qui sont sur les devans.

Je voudrois encore qu'il étudiât de la même maniere les effets du ciel dans les différentes heures du jour, dans les différentes saisons, dans les différentes dispositions des nuages, dans un tems serein & dans celui des tonnerres & des orages. J'en dis autant pour les lointains, pour les divers caracteres des roches, des eaux, & des principaux objets qui entrent dans le paîsage.

Après ces études séparées que le païsagiste a dû faire dans l'occasion, je lui demanderois de ramasser ensemble celles qui regardent les mêmes matieres, & d'en faire

re comme un livre; afin qu'étant ainsi rangées, il puisse les trouver plus promptement, & s'en aider dans le besoin.

Les études des païsagistes consistent donc dans les recherches des beaux effets de la nature, desquels il peut avoir besoin dans la composition de ses tableaux, ou dans l'exécution de quelque partie, soit pour la forme, soit pour la couleur. Mais la question est de bien choisir ces beaux effets de la nature Il faut pour cela être né avec un bon esprit, un bon goût, & un beau génie, & avoir cultivé ce génie par les observations que l'on aura faites sur les ouvrages des meilleurs maîtres, & avoir examiné comment ils ont eux-mêmes choisi la nature, & comment en la rectifiant selon leur art, ils en ont conservé le caractere. Avec ces avantages que donne la naissance, & que l'art perfectionne, le Peintre ne peut manquer de faire de bons choix; & sachant ainsi démêler le bon d'avec le mauvais, il tirera beaucoup d'utilité des choses même les plus communes.

Pour faire ces sortes d'études, plusieurs Peintres se sont servis de divers moyens, & j'ai cru qu'il ne seroit pas hors de pro-

pos de rapporter ici ceux que j'ai vu pratiquer, & dont j'ai moi-même quelque expérience.

C'est donc d'après nature & en pleine campagne que quelques-uns ont dessiné & fini exactement les morceaux qu'ils ont choisis, sans y ajoûter des couleurs. D'autres ont peint avec des couleurs à huile sur du papier fort, & de demi-teinte, & ont trouvé cette maniere commode en ce que les couleurs venant à s'emboire, donnent la facilité de mettre couleur sur couleur, quoique différente l'une de l'autre. Ils portent à cet effet une boëte plate qui contient commodément leur palette, leurs pinceaux, de l'huile & des couleurs. Cette maniere, qui demande à la vérité quelque attirail, est sans doute la meilleure pour tirer de la nature plus de détails, & avec plus d'exactitude, sur-tout, si après que l'ouvrage est sec & verni, on vouloit retourner sur les lieux pour retoucher les choses principales & les finir d'après nature. D'autres ont seulement tracé les contours des objets, & les ont lavés de couleurs approchantes de celles de la nature, mais légérement, & seulement pour soulager leur mémoire. D'au-

tres ont obfervé attentivement les morceaux qu'ils vouloient retenir ; & fe font contentés de les confier à leur mémoire qui dans le befoin les leur rapportoit fidélement. D'autres fe font fervis de paftels & de lavis enfemble. D'autres plus curieux & plus patiens en ont fait à plufieurs fois dans les endroits où ils pouvoient aller facilement, & dont les fites étoient de leur goût. La premiere fois ils ne faifoient autre chofe que de bien choifir leurs morceaux, & d'en deffiner le trait correctement ; & les autres jours qu'ils y retournoient, c'étoit pour en remarquer les couleurs qui font voir autant de diverfité, qu'il y a de changement dans les lumieres accidentelles.

Tous ces moyens font fort bons, & chacun s'en doit fervir felon ce qui lui convient, & felon l'activité de fon tempérament. Mais ces manieres d'étudier demandent une préparation de la part du Peintre ; il lui faut des couleurs, des pinceaux, des paftels, & du loifir. Cependant il arrive des momens où la nature fait voir des beautés extraordinaires, mais paffageres & inutiles pour le Peintre qui n'auroit pas tout le tems d'imiter ce qu'il voit avec admira-

tion. Voici donc ce que je crois de plus expédient pour profiter de ces occasions momentanées.

Je suppose, comme cela doit être, que le Peintre a toujours sur soi un cahier de papier & du crayon de mine. Cela étant, il doit dessiner promptement & légérement ce qu'il voit d'extraordinaire, & pour en retenir les couleurs il doit marquer les principaux endroits par des caracteres qui seront expliqués au bas du papier, & dont il suffira qu'il ait l'intelligence. Un nuage, par exemple, sera marqué A; un autre nuage B; une lumiere C; une montagne D; une terrasse E; & ainsi du reste. L'on ajoutera à chaque lettre qui sera répétée au bas du papier, telle chose est colorée de telle ou telle couleur: ou bien, pour abreger, on mettra seulement, bleu, rouge, violet, gris, ou même d'autres marques plus abregées, & connues seulement par celui qui s'en voudra servir.

Mais il faut observer dans cette maniere d'étudier, qu'elle demande un promt usage de la palette & des pinceaux dès qu'on le pourra; autrement la plûpart des choses que l'on auroit marquées échaperoient

en peu de jours de la mémoire. Et l'utilité en est si grande, que non seulement sans ce moyen, le Peintre perd une infinité de beautés passageres: mais encore que les autres moyens dont nous venons de parler, peuvent se perfectionner par son secours; c'est-à-dire, en se servant de marques & de caracteres.

Si l'on demande quel tems est le plus avantageux pour faire les études dont nous venons de parler, je répondrai que le paysagiste doit étudier la nature en tout tems; parce qu'il est obligé de la représenter en toutes les saisons, que néanmoins l'automne est la plus propre à donner au Peintre une recolte abondante des beaux effets de la nature; la douceur de cette saison, la beauté du Ciel, la richesse de la terre, & la variété d'objets, sont de puissans motifs pour exciter le Peintre à faire des recherches qui cultivent son génie, & qui perfectionnent son art.

Mais comme on ne peut pas tout voir, ni tout observer, il est très-louable de se servir des études d'autrui, & de les regarder comme si on les avoit faites soi-même. Raphaël envoya de jeunes gens en Grece

pour deſſiner des choſes dont il croyoit tirer de l'utilité, & dont il s'eſt effectivement ſervi comme ſi lui-même les avoit deſſinées ſur les lieux. Bien loin que l'on puiſſe ſur cette précaution rien reprocher à Raphaël, on doit en cela lui ſavoir gré du chemin qu'il a montré aux autres, pour chercher toutes ſortes de moyens de s'avancer dans leur profeſſion. Ainſi le païſagiſte peut ſe ſervir des ouvrages de tous ceux qui ont excellé dans quelque partie, afin qu'il s'en faſſe une bonne maniere, à la façon des abeilles qui tirent des meilleures fleurs ce qui fait le meilleur miel.

Obſervations générales ſur le païſage.

Comme les regles générales de la Peinture ſont les fondemens de tous les genres de cet art, on y renvoie celui qui veut faire du païſage, ou plûtôt l'on ſuppoſe qu'il en eſt inſtruit. On fera ſeulement ici quelques obſervations générales qui regardent ce genre de Peinture.

1. Le païſage ſuppoſe l'habitude des principales regles de la perſpective, pour ne ſe point éloigner du vraiſemblable.

2. Plus les feuilles des arbres ſont près

de la terre, plus elles font grandes & vertes; parce qu'elles font plus à portée de recevoir abondamment la féve qui les nourrit. Et les branches d'en haut commencent les premieres à prendre le roux ou le jaune qui les colore dans l'arriere faifon. Il n'en eft pas de même des plantes dont les tiges fe renouvellent tous les ans, & dont les feuilles fe fuivent avec un intervalle de tems affez confidérable : de forte que la nature étant occupée à en produire de nouvelles pour garnir la tige à mefure qu'elle s'éleve, abandonne peu à peu celles qui font en bas, parce qu'ayant accompli les premieres leur tems & leur office, elles périffent les premieres. C'eft un effet, qui eft plus fenfible en quelques plantes, & moins en d'autres.

3. Le deffous de toutes les feuilles eft d'un verd plus clair que le deffus, & tire prefque toujours fur l'argentin. Ainfi les feuilles qui font agitées d'un grand vent doivent être diftinguées des autres par cette couleur. Mais fi on les voit par-deffous, lorfqu'elles font pénétrées de la lumiere du foleil, leur tranfparent paroît d'un verd fi beau & fi vif, que l'on juge facilement que

de tous les autres verds, il n'y en a point qui en approche.

4. Entre les choses qui donnent de l'ame au païsage, il y en a cinq qui sont essentielles, les figures, les animaux, les eaux, les arbres agités du vent, & la légéreté du pinceau. On pourroit y ajoûter les fumées, quand le Peintre a occasion d'en faire paroître.

5. Quand une couleur regne par tout dans un païsage, comme un même verd au Printems, ou comme un même roux dans l'Automne, elle donne au tableau un air de camayeux ou d'un ouvrage qui n'est pas achevé. J'ai vu plusieurs païsages de Bourdon, ausquels pour avoir employé par tout un même style de grain, il ôtoit beaucoup de leur beauté, quoique d'ailleurs les sites & les eaux en fissent plaisir à voir. Je laisse au Peintre ingénieux le soin de réparer, & comme on dit, de racheter la couleur ingrate des Hivers & des Printems par des figures, par des eaux, & par des fabriques : car pour les sujets d'été & d'automne, ils sont susceptibles d'une grande diversité.

6. Le Titien & le Carache sont les modéles les plus capables d'inspirer le bon

goût, & de mettre le Peintre dans la bonne voie, pour la forme & pour la couleur. Il faut faire tous ses efforts pour bien comprendre les principes que ces grands hommes nous ont laissés dans leurs ouvrages, & s'en remplir l'imagination, si l'on veut s'avancer de plus en plus, & tendre à la perfection que le Peintre doit toujours avoir en vue.

7. Les païsages de ces deux Peintres, le Titien & le Carache, enseignent beaucoup de choses dont le discours ne sauroit donner des idées bien précises, ni des principes généraux. Le moyen, par exemple, de déterminer les mesures de l'arbre en général, comme on détermineroit les mesures du corps humain. L'arbre n'a point de proportions arrêtées, une grande partie de sa beauté consiste dans le contraste de ses branches, dans la distribution inégale de ses touffes, & enfin dans une certaine bizarrerie dont la nature se joue, & dont le Peintre est un bon arbitre, quand il a bien goûté les ouvrages des deux Peintres que je viens de nommer. Il faut néanmoins dire à la louange du Titien, que le chemin qu'il a frayé est le plus sûr de beaucoup,

en ce qu'il a suivi exactement la nature dans sa diversité, avec un goût exquis, un coloris précieux, & une imitation très-fidele; & le Carache, quoique très-habile, & les autres bons Peintres, n'ont pas été exemts de maniere dans l'exécution de leurs paysages.

8. Une des plus grandes perfections du païsage dans cette grande variété qu'il représente, est l'imitation fidele de chaque caractere en particulier; comme son plus grand défaut est une pratique sauvage qui tombe dans ce qu'on appelle routine.

9. Parmi les choses que l'on peint de pratique, il est fort à propos d'en mêler quelques-unes faites d'après nature: cela induit le spectateur à croire que le reste a été pareillement fait d'après nature.

10. Comme il y a des styles de penser, il y en a aussi d'exécuter. J'en ai parlé de deux pour la pensée, le style héroïque, & le style champêtre; & j'en trouve pareil nombre pour l'exécution, le style ferme, & le style poli. Ces deux derniers ne regardent que la main & la façon plus ou moins spirituelle de conduire le pinceau. Le style ferme donne de la vie à l'ouvra-

ge, & fait excuser les mauvais choix, & le style poli finit & polit toutes choses, il ne laisse rien à faire à l'imagination du spectateur, laquelle se fait un plaisir de trouver & d'achever des choses qu'elle attribue au Peintre, quoiqu'elles viennent véritablement d'elle. Le style poli tombe dans le mou & dans le fade, s'il n'est soûtenu d'un beau site: mais la jonction de ces deux caracteres rend l'ouvrage très-curieux.

11. Après avoir fait passer comme en revue les principales parties qui composent le païsage, après avoir parlé des études que l'on y pourroit faire, & après avoir fait quelques observations générales qui regardent ce genre de Peinture, je ne doute pas que plusieurs personnes ne souhaitent encore ; pour rendre cet ouvrage moins défectueux, quelque chose touchant la pratique & l'emploi des couleurs. Mais comme chacun a sa pratique particuliere, & que l'emploi des couleurs comprend une partie des secrets de l'art, il faut attendre ce détail de l'amitié & de la conversation des Peintres les plus éclairés, & joindre leurs avis avec sa propre expérience.

Cours de Peinture

Sur la maniere de faire les portraits.

SI la Peinture est une imitation de la nature, elle l'est doublement à l'égard du portrait qui ne représente pas seulement un homme en général : mais un tel homme en particulier qui soit distingué de tous les autres ; & de même que la premiere perfection d'un portrait est une extrême ressemblance, ainsi le plus grand de ses défauts est de ressembler à une personne pour laquelle il n'a pas été fait, n'y ayant pas deux personnes dans le monde qui se ressemblent. Mais avant que d'entrer dans le détail des choses qui donnent la connoissance de cette imitation particuliere, il est bon de faire passer ici en revue quelques propositions générales qui doivent préparer l'esprit à recevoir ce que je dirai dans la suite, & suppléer à ce que je ne dirai pas; car autrement il faudroit un trop long discours.

I.

L'imitation est l'essence de la Peinture, & le bon choix est à cette essence ce que les vertus font à l'homme, il en releve le prix. C'est pour cela que le Peintre a grand in-

térêt de ne choisir que des têtes avantageuses ou de bons momens, & des situations qui suppléent au défaut d'un beau naturel.

II.

Il y a des vues du naturel plus ou moins avantageuses, tout dépend de le bien tourner, & de le prendre dans un bon moment.

III.

Il n'y a pas une personne dans le monde qui n'ait un caractere particulier de corps & de visage.

IV.

La nature simple & naïve convient mieux à l'imitation, elle est d'un meilleur choix que celle qui est ajustée & que l'on a voulu embellir par un trop grand artifice.

V.

C'est une violence qu'on fait à la nature que de la trop parer, & l'action qui en est inséparable ne peut être libre dans les ajustemens qui portent avec eux de la contrainte. En un mot la nature parée en est moins nature, pour ainsi dire.

VI.

Il y a des moyens plus avantageux les

uns que les autres pour arriver à une mê‑
me fin.

VII.

Il ne faut pas feulement imiter ce que l'on peut voir d'avantageux à l'art.

VIII.

La comparaifon fait valoir les chofes, & ce n'eft que par elle qu'on en peut bien juger.

IX.

Les yeux des Peintres s'accoutument aifément aux teintes dont ils fe fervent pour l'ordinaire, & à la maniere qu'ils ont apprife de leurs maîtres; de forte qu'après cette habitude ils voient la nature, non pas comme elle eft en effet, mais comme ils ont accoutumé de la peindre & de la colorier.

X.

Il eft très-difficile qu'un tableau dont les figures feront de la grandeur du naturel, faffe fon effet de près comme de loin. Un tableau favant ne plaira aux ignorans que dans fa diftance, mais les connoiffeurs en admireront l'artifice de près, & l'effet de loin.

XI.

L'intelligence donne du plaiſir & de la facilité dans le travail; le voyageur qui fait bien ſon chemin arrive plus ſûrement & plus vite, que celui qui cherche & qui tâtonne.

XII.

Il eſt bon, avant de s'engager dans un ouvrage, de le méditer & d'en faire une eſquiſſe coloriée, pour ſon repos, & pour le ſoulagement de ſa mémoire.

On ne ſauroit trop réfléchir ſur ces propoſitions, & il eſt néceſſaire de s'en former une telle habitude qu'elles ſe préſentent d'elles mêmes à l'eſprit, ſans être obligé lors du travail, de les rappeller dans ſa mémoire quand on travaillera.

Quatre choſes ſont néceſſaires pour rendre un portrait parfait, l'air, le coloris, l'attitude & les ajuſtemens.

I. *De l'air relativement, aux portraits.*

L'air comprend les traits du viſage, la coëffure, & la taille.

Les traits du viſage conſiſtent dans la juſteſſe du deſſein, & dans l'accord des parties, leſquelles toutes enſemble doivent

représenter la physionomie des personnes que l'on peint, en sorte que le portrait de leurs corps soit encore celui de leurs esprits.

La justesse du dessein qui est requise dans les portraits, n'est pas tant ce qui donne l'ame & le véritable air, que cet accord des parties dans le moment qui marque l'esprit & le tempérament de la personne. L'on voit beaucoup de portraits correctement dessinés qui ont un air froid, languissant & hébété; & d'autres au-contraire qui n'étant pas dans une si grande justesse de dessein, ne laissent pas de nous frapper d'abord du caractere de la personne pour laquelle ils ont été faits.

Peu de Peintres ont pris garde à bien accorder les parties ensemble: tantôt ils ont fait une bouche riante, & des yeux tristes; & tantôt des yeux gais, & des joues relâchées; & c'est ce qui met dans leur ouvrage un air faux & contraire aux effets de la nature.

Il faut donc prendre garde qu'au même tems que le modéle se donne un air riant, les yeux se serrent, les coins de la bouche s'élevent avec les narines, les joues remon-

tent, & les sourcils s'éloignent l'un de l'autre : mais si le modéle se donne un air triste, toutes ces parties font un effet contraire.

Les sourcils élevés font un air grave & noble ; mais étonné, s'ils sont en arc.

Parmi toutes les parties du visage, celle qui contribue davantage à la ressemblance, c'est le nez, & il est d'une extrême conséquence de le bien placer, & de le bien dessiner.

Quoique les cheveux semblent faire partie des ajustemens, qui peuvent être tantôt d'une façon & tantôt d'une autre, sans que l'air du visage en soit alteré ; cependant il est si constant que la maniere dont on a accoûtumé de se coëffer, sert à la ressemblance, que l'on a souvent hésité de reconnoître les hommes parmi lesquels on étoit tous les jours, quand ils avoient mis une perruque un peu différente de celle qu'ils avoient auparavant. Ainsi il faut, autant qu'on le peut, prendre l'air des coëffures pour accompagner & faire valoir celui des visages, à moins qu'on n'ait des raisons pour en user autrement.

Pour ce qui est de la taille, il est si vé-

ritable qu'elle contribue à la reſſemblance, que l'on reconnoît très-ſouvent les perſonnes ſans voir leur viſage. C'eſt pourquoi le meilleur eſt de deſſiner la taille d'après les perſonnes mêmes dont on fait le portrait, & dans l'attitude qu'on les veut mettre ; c'eſt ainſi qu'en uſoit Van dyk. Il eſt d'une extrême conſéquence d'avertir ici le Peintre que les perſonnes dont on fait le portrait, étant ordinairement aſſiſes en paroiſſent d'une taille moins dégagée, parce que les épaules dans cet état remontent plus haut qu'elles ne doivent être naturellement. Ainſi pour deſſiner la taille avec avantage, il eſt à propos de faire tenir un moment ſon modéle debout, tourné dans l'attitude qu'on lui veut donner, & l'obſerver en cet état. Il ſe préſente ici une difficulté à réſoudre ; & c'eſt ce que nous allons examiner.

S'il eſt à propos de corriger les défauts du naturel dans les portraits.

L'eſſentiel des portraits étant la reſſemblance, il paroît qu'il faut imiter les défauts comme les beautés, puiſque l'imitation en ſera plus complette ; on auroit mê-

me de la peine à prouver le contraire à une personne qui voudroit s'opiniâtrer dans cette thèse ; mais les dames & les cavaliers ne s'accommodent point des Peintres qui sont dans ces sentimens, & qui les pratiquent. J'ai vu des dames qui m'ont dit nettement qu'elles n'estimoient pas les Peintres qui faisoient si fort ressembler, & qu'elles aimeroient mieux qu'on leur donnât beaucoup moins de ressemblance, & plus de beauté. Il est certain qu'on leur doit là-dessus quelque complaisance, & je ne doute point qu'on ne les puisse faire ressembler sans leur déplaire : car la ressemblance essentielle est un juste rapport des parties peintes avec celles du naturel, en sorte que l'on connoisse, sans hésiter, l'air du visage, & le tempérament de la personne dont on voit le portrait.

Cela posé, je dis que tous les défauts sans lesquels on connoît l'air & le tempérament des personnes, doivent être corrigés & omis dans les portraits des femmes, & des jeunes hommes, un nez un peu de travers peut-être redressé, une gorge trop seche, des épaules trop hautes, peuvent être accommodés au bon air que l'on de-

mande sans passer d'une extrêmité à l'autre & tout cela avec beaucoup de discrétion, parce qu'en voulant trop corriger le naturel, on tombe dans le défaut de donner un air général à tous les portraits que l'on fait; de même qu'en s'attachant trop scrupuleusement aux défauts & aux minuties, on se met en grand danger de tomber dans le bas, & le mesquin.

Mais pour les héros, & pour ceux qui tiennent quelque rang dans le monde, ou qui se font distinguer par leurs dignités, par leurs vertus, ou par leurs grandes qualités, on ne sauroit apporter trop d'exactitude dans l'imitation de leur visage, soit que les parties s'y rencontrent belles, ou bien qu'elles y soient défectueuses; car ces sortes de portraits sont des marques autentiques qui doivent être consacrées à la postérité, & dans cette vue tout est précieux dans les portraits, si tout y est fidele. Mais de quelque maniere qu'agisse le Peintre, qu'il n'oublie jamais le bon air, ni la bonne grace, & qu'il y a dans le naturel des momens avantageux.

II. *Le Coloris.*

Le coloris dans les portraits est un épanchement de la nature, lequel fait connoître le véritable tempérament des personnes: & ce tempérament étant une chose essentielle à la ressemblance, il doit être représenté avec la même justesse que le dessein. Cette partie est d'autant plus estimable qu'elle est rare & difficile. On a vu une infinité de Peintres qui ont fait ressembler par les traits & par les contours: mais le nombre de ceux qui ont représenté par la couleur le véritable tempérament des personnes, est assûrément très-petit.

Deux choses sont nécessaires dans le coloris, la justesse des teintes, & l'art de les faire valoir; le premier s'acquiert par la pratique en examinant & en comparant les couleurs que l'on voit sur le naturel, avec celles dont on veut les imiter: & l'art de faire valoir les teintes consiste à savoir ce qu'une couleur vaut auprès d'une autre, & à réparer ce que la distance & le tems diminuent de l'éclat & de la fraîcheur des couleurs.

Un Peintre qui ne fait que ce qu'il voit, n'arrivera jamais à une parfaite imitation: car si son ouvrage lui semble bon de près, & sur son chevalet, de loin il déplaira aux autres & souvent à lui-même: une teinte qui de près paroît séparée & d'une certaine couleur, paroîtra d'une autre couleur dans sa distance, & se confondra dans la masse dont elle fait partie. Si vous voulez donc que votre ouvrage fasse un bon effet du lieu d'où il doit être vu, il faut que les couleurs & les lumieres en soient un peu exagérées; mais savamment & avec une grande discrétion. Voyez la maniere dont Titien, Rubens, van Dyk, & Rembrant en ont usé: car leur artifice est merveilleux.

Il y a ordinairement dans le teint trois momens à observer; le premier, quand le modéle nouvellement arrivé se met en place, & pour lors il est plus animé & plus coloré qu'à son ordinaire, & cela se remarque dans la premiere heure; le second, quand le modéle étant reposé se fait voir tel qu'il est ordinairement, & cela se trouve dans la seconde heure; & le troisieme lorsque e modéle las d'être dans la même

attitude, change sa couleur ordinaire en celle que l'ennui a coûtume de répandre sur le visage. Ainsi il est très-à-propos de s'en tenir au teint ordinaire des personnes, & de l'accompagner de quelque bon moment qu'on ne puisse blâmer d'exagération. Il est bon aussi pour dissiper, ou prévenir l'ennui, de permettre aux personnes que l'on peint, de se lever pour faire quelques tours de chambre, & reprendre de nouveaux esprits.

Dans les draperies toutes sortes de couleurs indifféremment ne conviennent pas à toutes sortes de personnes. Dans les portraits d'homme, il suffit de chercher beaucoup de vérité & beaucoup de force; mais aux portraits de femmes, il faut encore de l'agrément, & faire paroître dans un beau jour ce qu'elles ont de beauté, & tempérer par quelque industrie ce qu'elles ont de défauts.

C'est pour cela qu'auprès d'un teint blanc, vif, & éclatant, il faut bien se garder de mettre d'un beau jaune qui le seroit paroître de plâtre; mais plutôt des couleurs qui donnent dans le verd, ou dans le bleu, ou dans le gris, ou dans quelques autres

femblables couleurs qui par leur oppoſition contribuent à faire paroître plus de chair ces fortes de teins, que l'on trouve ordinairement aux blondes. Van Dyk s'eſt ſouvent ſervi dans ſes fonds de rideaux feuille-morte; mais la couleur en eſt douce & brune.

Les femmes brunes au contraire qui ont dans leur teint aſſez de jaune pour ſoûtenir le caractere de chair, pourront fort bien être habillées de quelques draperies qui donnent dans le jaune, afin que leur teint ſemble en avoir moins, & en paroître plus frais; & auprès des carnations qui ſont très-vives & hautes en couleur, le linge y fait à merveille.

Pour les fonds, il y a deux choſes à conſidérer, le ton, & la couleur. On doit raiſonner de la couleur du fond, comme on raiſonne de celles des habits à l'égard de la tête. Le ton du fond doit être toujours différent de la maſſe qu'il ſoutient, & dont il eſt le fond, en ſorte que les objets qui ſeront deſſus ne paroiſſent point tranſparens; mais ſolides & de rélief. Ce qui détermine le ton du fond eſt ordinairement le ton des cheveux, & quand ils
ſont

font châtins-clairs on est souvent fort embarrassé à moins qu'on ne se serve du secours d'un rideau ou de quelque accident de clair-obscur que l'on suppose derriere, ou que ce fond ne soit un ciel.

Il faut encore observer que lorsqu'on fait des fonds unis, c'est-à-dire, lorsqu'il n'y a ni rideau ni paisage, ni autre ouvrage semblable mais seulement une espece de muraille, il doit y avoir plusieurs couleurs qui fassent comme des taches presque imperceptibles. La raison en est, qu'outre que la nature est toujours de cette sorte, l'union du tableau en est beaucoup plus grande.

III. *De L'Attitude.*

L'Attitude doit être convenable à l'âge, à la qualité des personnes & à leur tempérament. Aux hommes & aux femmes âgées elle doit être posée, majestueuse & quelquefois fiere ; & aux femmes en général il faut qu'elle soit d'une simplicité noble, & d'un enjouement modeste : car la modestie doit être le caractere des femmes. C'est un attrait mille fois plus puissant que la coqueterie ; & dans la vérité il n'y a

gueres de coquettes qui vouluſſent le paroître dans leur portrait.

Il y a de deux ſortes d'attitudes, l'une de mouvement, & l'autre de repos. Les attitudes de repos peuvent convenir à tout le monde, & celles qui ſont en mouvement ne ſont propres qu'aux jeunes perſonnes, & ſont très-difficiles à exécuter; parce qu'une grande partie des draperies & des cheveux doit être agitée par l'air, le mouvement ne ſe faiſant jamais mieux voir en peinture, que par ces ſortes d'agitations. Les attitudes qui ſont en repos, ne doivent pas tellement y paroître qu'elles ſemblent repréſenter une perſonne oiſive, & qui ſe tient exprès pour ſervir de modéle. Et quoiqu'on repréſente une perſonne arrêtée, l'on peut, ſi on le juge à propos, lui donner une draperie volante, pourvû que la ſcene n'en ſoit pas dans une chambre ou dans quelque lieu fermé.

Il eſt ſur-tout néceſſaire que les figures qui ne ſont point occupées, ſemblent vouloir ſatisfaire le deſir de ceux qui ont la curioſité de les voir; & qu'ainſi elles ſe montrent dans l'action la plus convenable à leur tempérament & à leur état, comme

si elles vouloient instruire le spectateur de ce qu'elles sont en effet; & comme la plûpart du monde se pique de franchise, d'honnêteté & de grandeur d'ame, il faut fuir dans les attitudes toutes sortes d'affectations, que tout y soit aisé & naturel, & que l'on y fasse entrer plus ou moins de fierté, de noblesse & de majesté, selon que les personnes auront plus ou moins ce caractere, & qu'elles seront plus ou moins élevées en dignité. Enfin il faut que dans ces sortes d'attitudes les portraits semblent nous parler d'eux-mêmes, & nous dire, par exemple: tien, regarde-moi, je suis ce Roi invincible environné de majesté: Je suis ce valeureux capitaine qui porte la terreur par-tout, ou bien qui ai fait voir par ma bonne conduite tant de glorieux succès: Je suis ce grand ministre qui ai connu tous les ressorts de la politique: Je suis ce magistrat d'une sagesse & d'une intégrité consommée: Je suis cet homme de lettre tout absorbé dans les sciences: Je suis cet homme sage & tranquile que l'amour de la philosophie a mis au-dessus des desirs & de l'ambition: Je suis ce prélat pieux, docte, vigilant: Je suis ce protecteur des

beaux-arts, cet amateur de la vertu: Je suis cet artisan fameux, cet unique dans ma profession, &c. Et pour les femmes: Je suis cette sage Princesse dont le grand air inspire du respect & de la confiance: Je suis cette dame fiere dont les manieres grandes attirent de l'estime, &c. Je suis cette dame vertueuse, douce, modeste, &c. Je suis cette dame enjouée qui n'aime que les ris, la joie, &c. ainsi du reste. Enfin les attitudes sont le langage des portraits, & l'habile Peintre n'y doit pas faire une médiocre attention.

Mais les excellentes attitudes sont, à mon avis, celles qui font juger au spectateur que les personnes qui sont peintes sur la toile, se trouvent sans affectation dans un moment favorable à se faire voir avantageusement. Il y a seulement une chose à observer pour les portraits de femmes en quelque attitude qu'on les puisse mettre, c'est de les disposer & de les tourner d'une maniere que dans leur visage il y ait peu d'ombre, & d'examiner soigneusement si le modéle est plus ou moins beau dans les

ris que dans le sérieux, & en tirer son avantage. Venons aux ajustemens.

IV. *Les Ajustemens.*

Sous le mot d'ajustemens, je comprens les draperies qui habillent les personnes peintes, & la maniere dont elles sont accommodées.

Il faut que chacun soit vêtu selon sa qualité, & il n'y a que les ajustemens qui puissent faire en Peinture la distinction des gens: mais en conservant le caractere de cette qualité, il faut que les draperies soient bien choisies & bien jettées.

Les habits fort riches conviennent rarement aux hommes, & la grande chamarure est au-dessous de leur gravité. Les femmes doivent être parées négligemmenz sans perdre leur dignité & leur noblesse: & quand les hommes & les femmes voudront être autrement, le parti que le Peintre doit prendre, est de se faire un plaisir de l'imitation.

Les étoffes de différentes natures donnent à l'ouvrage un caractere de vérité que les draperies imaginaires détruisent.

On habille aujourd'hui la plûpart des

portraits d'une maniere affez bizarre; favoir fi elle eft à propos, c'eft une queftion qu'il faut examiner.

Ceux qui font pour ces fortes d'habits difent que les modes étant en France fort fujettes à changer, on trouve les portraits ridicules fix ans après qu'ils ont été faits : que ces ajuftemens qui font du caprice du Peintre durent toujours : que les habits des femmes ont des manches ridicules qui leur tiennent les bras ferrés d'une maniere fort contrainte, & peu favorable à la nature & à la Peinture; & qu'enfin l'ufage qui s'eft introduit peu-à-peu d'habiller ainfi les portraits, doit être fuivi en cela comme en autre chofe.

D'autres au-contraire foûtiennent que les modes font effentielles aux portraits, & qu'elles contribuent non-feulement au portrait de la perfonne, mais qu'elles font encore celui du tems; que les portraits faifant partie de l'hiftoire, doivent être fidéles en toutes chofes; & cela, difent-ils, eft fi vrai que nous ferions bien fâchés aujourd'hui de voir dans les médailles, dans les bas-reliefs & dans les autres ouvrages antiques, les romains vêtus d'autres habits

que de ceux qu'ils portoient, & nous trouverions ridicules qu'ils fuſſent habillés dans leurs portraits à la Grecque comme nous le ſommes ſouvent dans les nôtres à la romaine ; ou ce ſeroit tout au-moins une erreur dans laquelle ils nous auroient mis. Pour ce qui eſt de la mode qu'on trouve ridicule ſix ans après qu'elle eſt paſſée, ils y répondent, & diſent que ce n'eſt pas la faute de la mode, puiſqu'elle a été une fois trouvée belle, mais bien de l'eſprit qui ne juge pas des choſes par rapport au tems où elles étoient, mais par rapport au préſent. Ils ajoutent que cette averſion ſeroit à la vérité pardonnable pour des habits qu'on verroit à quelqu'un dans le commerce du monde ; mais que dans la Peinture c'eſt une foibleſſe que les yeux du corps ont communiquée à ceux de l'eſprit, & que ce doit être plutôt un divertiſſement utile, & une inſtruction plaiſante de voir qu'en tel tems on portoit des colets montés, & dans un autre des fraiſes, des chaperons, des ailerons aux manches, des toques, des cheveux courts, des pourpoints taillladés, des colets de point coupé ou à languette, & pluſieurs

autres modes qui nous font connoître le tems auquel vivoient les personnes, comme les personnes nous font connoître le tems des modes. Ils rapportent encore l'autorité des anciens Peintres qui ont eu de la réputation, comme Titien, Raphaël, Paul-Veronese, Tintoret, les Caraches, van Dyk, & enfin tous ceux qui ont peint des portraits avant ce nouvel usage que les femmes ont introduit en France depuis vingt ou trente ans.

Pour déterminer quelque chose entre ces deux partis, ce qui me semble de véritable, est que la difficulté de tirer des habits à la mode quelque chose d'avantageux pour la Peinture est bien plus grande, que d'habiller agréablement des portraits quand on a la liberté d'y employer ce que l'on juge à propos ; & je croirois aussi qu'on pourroit mettre en usage tantôt les habits à la mode pour les portraits de famille, & tantôt des habits de quelque vertu, de quelque attribut, ou de quelque divinité payenne. Disons maintenant quelque chose touchant la pratique.

La

La Pratique.

Je suis persuadé que chaque personne en particulier ayant un esprit différent, envisage les fins qu'il se propose par des vues différentes, & qu'on peut arriver au bien par divers moyens; & je suis d'avis que chacun suive en cela la pente de son génie, & le chemin qu'il trouvera le plus court & le plus commode; ainsi je ne dirai rien là-dessus de particulier, j'exposerai seulement en général qu'il est bon de travailler à un portrait trois différentes fois, ébaucher, peindre, & retoucher. A l'ébauche, il faut extrêmement prendre garde avant que de rien faire, quel aspect sera le plus avantageux au portrait, exposer le modéle en différentes vues si cela se peut, à moins qu'on n'ait un dessein arrêté qu'on veuille exécuter; & lorsqu'on se sera déterminé, il est d'une conséquence extrême de bien mettre les parties en place en les comparant toujours l'une avec l'autre, parce que le portrait non-seulement en ressemble mieux quand il est bien dessiné, mais qu'il est fâcheux de changer les parties la seconde fois que l'on travaille, où l'on ne

devroit songer qu'à peindre, je veux dire, qu'à placer, & à unir ses couleurs.

L'expérience fait connoître qu'il est à propos d'ébaucher clair à cause de l'avantage des glacis & du transparent des couleurs, sur-tout dans les ombres; & lorsque toutes les parties seront bien ensemble & qu'elles seront toutes empâtées, il faudra les adoucir & les confondre avec discrétion sans ôter l'air, afin qu'en finissant on ait le plaisir de former à mesure que l'on travaillera. Ou si cette maniere de confondre les parties ne plaît pas aux génies de feu, qu'ils se contentent de marquer légérement ces mêmes parties, & seulement autant qu'il est nécessaire pour donner l'air.

Il est bon à l'ébauche d'un portrait de mettre sur le front plutôt moins que plus de cheveux, afin d'avoir la liberté quand on le finit de les placer où l'on veut, & de les peindre avec toute la tendresse & toute la délicatesse possible: que si au-contraire vous ébauchez sur le front quelque touffe de cheveux qui vous paroîtra de bon goût, & fort avantageuse pour votre ouvrage, vous serez embarrassé lorsqu'il faudra la finir, & que vous ne trouverez plus

le naturel dans la même disposition précisément que vous le voulez peindre. Cette observation n'est pas pour ceux qui auroient une science & une expérience consommée, qui ont le naturel dans la tête, & qui le font obéir à leur idée comme il leur plaît.

La seconde fois que l'on travaille doit servir à mettre bien les couleurs dans leur place, & à les peindre de la maniere la plus convenable au modéle que l'on imite, & à l'effet que l'on se propose. Mais avant que de commencer d'empâter, je voudrois que l'on examinât de nouveau si les parties sont bien en leur place, & que l'on donnât par-ci, par-là les coups qui contribuent le plus à la ressemblance, afin qu'étant assûré de cette ressemblance l'on travaillât avec plus de repos & de plaisir.

Supposé que l'on entende ce que l'on fait, & que le portrait soit dessiné juste, il faut autant qu'on le peut travailler vîte, le modéle s'en accommode mieux, & l'ouvrage en a plus d'esprit & plus de vie : mais cette promptitude est le fruit de notre expérience ; & l'on ne sauroit faire vîte qu'après avoir soigneusement étudié, & médi-

té les choses durant beaucoup de tems, & essayé entre plusieurs moyens celui qui conduit le plus directement au bien : car pour trouver un chemin facile, & que l'on doive tenir souvent, il est permis d'être long-tems à le chercher.

Avant que de retoucher un portrait, il est à propos que les cheveux en soient terminés, afin qu'en retouchant les carnations vous puissiez juger de l'effet de toute la tête.

Comme il arrive souvent que la seconde fois que l'on travaille à un portrait on ne peut y faire tout ce que l'on voudroit : la troisieme sert à y suppléer & à donner l'esprit, la physionomie & le caractere. Si l'on veut faire un portrait au premier coup, il faut peindre en mettant toujours des couleurs & jamais en adoucissant ni en frottant, & faire en sorte qu'il y ait peu d'huile dans les couleurs; & si l'on y vouloit mêler en peignant un peu de vernis avec la pointe du pinceau, cela donneroit un moyen facile de mettre couleurs sur couleurs, & de les mêler en peignant sans les emporter.

L'usage & la vue des bons tableaux apprennent plus de choses qu'on n'en sauroit

dire : ce qui convient à l'esprit & au tempérament d'une personne, ne convient pas toujours à une autre ; & presque tous les Peintres ont tenu différens chemins, quoique leurs principes ayent été souvent les mêmes.

Le fameux Jaback, homme connu de tout ce qu'il y a d'amateurs des beaux-arts, qui étoit des amis de van Dyk, & qui lui a fait faire trois fois son portrait, m'a conté qu'un jour parlant à ce Peintre du peu de tems qu'il employoit à faire ses portraits, il lui répondit qu'au commencement il avoit beaucoup travaillé & peiné ses ouvrages pour sa réputation, & pour apprendre à les faire vîte dans un tems où il travailloit pour sa cuisine. Voici quelle conduite il m'a dit que van Dyck tenoit ordinairement. Ce Peintre donnoit jour & heure aux personnes qu'il devoit peindre, & ne travailloit jamais plus d'une heure par fois à chaque portrait, soit à ébaucher, soit à finir ; & son horloge l'avertissant de l'heure, il se levoit & faisoit la révérence à la personne, comme pour lui dire que ç'en étoit assez pour ce jour-là, & convenoit avec elle d'un autre jour

d'une autre heure: après quoi son valet de chambre lui venoit nettoyer ses pinceaux, & lui apprêter une autre palette pendant qu'il recevoit une autre personne, à qui il avoit donné heure. Il travailloit ainsi à plusieurs portraits en un même jour d'une vitesse extraordinaire.

Après avoir légérement ébauché un portrait, il faisoit mettre la personne dans l'attitude qu'il avoit auparavant méditée, & avec du papier gris & des crayons blancs & noirs, il dessinoit en un quart d'heure sa taille & ses habits qu'il disposoit d'une maniere grande, & d'un goût exquis. Il donnoit ensuite ce dessein à d'habiles gens qu'il avoit chez lui, pour le peindre d'après les habits mêmes que les personnes avoient envoyés exprès à la priere de van Dyck. Ses éleves ayant fait d'après nature ce qu'ils pouvoient aux draperies, il repassoit légérement dessus, & y mettoit en très peu de tems, par son intelligence, l'art & la vérité que nous y admirons.

Pour ce qui est des mains, il avoit chez lui des personnes à ses gages de l'un & de l'autre sexe qui lui servoient de modéle.

Je cite cette conduite de van Dyck plu-

tôt pour satisfaire la curiosité du lecteur, que pour la lui proposer à suivre : qu'il en prenne ce qu'il en trouvera de bon, & qui sera selon son génie, & qu'il laisse-là le reste. Pour moi, hors ce travail d'une heure seulement, tout m'en plairoit, une heure est bien peu.

Je dirai ici en passant que rien n'est si rare que de belles mains, tant pour le dessein que pour la couleur; ainsi il est bon de ménager quand on le peut, l'amitié de quelque femme qui se fasse un plaisir de servir de modéle. Le moyen de les avoir est d'en bien louer la beauté; & cependant si vous trouvez occasion de copier des mains d'après van Dyck, ne la manquez pas. Il les a faites d'une délicatesse surprenante & d'une couleur admirable.

Pour copier avec profit les manieres qui ont approché le plus près de la nature, comme sont celles de Titien & de van-Dyck, il faut en copiant s'imaginer que leur tableaux sont la nature; les regarder d'un peu de loin dans cette intention, dire en soi-même : De quelle couleur, de quelle teinte me-servirois-je pour

tel endroit, puis s'approcher du tableau, & voir si on auroit bien ou mal rencontré, & se faire ensuite comme une loi des choses que nous aurions découvertes, & que nous ne pratiquions auparavant qu'avec incertitude.

Mais je reviens au portrait, & je crois qu'il est à propos avant que de mettre les couleurs, d'observer les premiers momens qui sont d'ordinaire les plus agréables & les plus avantageux, & de les donner en garde à sa mémoire pour s'en servir sur la fin du travail ; parce que le modéle las d'avoir été long-tems dans la même place a épuisé les esprits qui soûtenoient au commencement l'agrément des parties, & qui portoient au teint un sang plus vif, & une couleur plus fraîche. Enfin il faut joindre à la vérité la possibilité vraisemblable & avantageuse, laquelle bien loin d'ôter la ressemblance lui doit servir d'ornement. Dans cette vue il est à propos de commencer par observer le fond du teint, ce qu'il est dans les clairs, & ce qu'il est dans les ombres ; les ombres étant belles à proportion des clairs : il faut dis-je, observer si le teint est très-vif, s'il y a du jau-

ne, & où il est placé; parce qu'ordinairement sur la fin du travail l'ennui répand un jaune par-tout, qui vous fait oublier ce qui en étoit coloré, & ce qui ne l'étoit pas, à moins que vous ne l'ayez bien observé auparavant. C'est pour cela que dès que vous commencerez à travailler pour la seconde fois, il faut promptement mettre des couleurs par-ci par-là, telles que vous les voyez dans ces premiers momens qui sont toujours les plus beaux.

Le plus sûr moyen pour juger des couleurs, c'est la comparaison; & pour juger du teint, rien n'est meilleur que de le comparer avec du linge qui en sera voisin, ou que l'on mettra auprès du naturel s'il en est besoin: ce qui soit dit seulement pour ceux qui n'ont que peu de pratique du naturel.

Enfin votre portrait étant dans l'état que vous êtes capable de le mettre par le jugement que vous aurez fait du naturel, & par l'imitation qui s'en voit sur votre toile; il vous reste encore une chose à faire, c'est de mettre le portrait auprès du modéle, afin que dans une distance raisonnable vous puissiez juger définitivement

par la comparaison que vous en devez faire s'il ne manque rien pour l'entiere perfection de votre ouvrage.

La Politique.

Mais ce n'est point assez de prendre toutes les précautions qui font réussir un portrait & qui le rendent bon, il faut encore prendre celles qui le font croire tel. En France, quelque merveilleux que soit un portrait, s'il n'a essuyé la critique des femmes, & s'il n'a leur approbation, il est de rebut & demeure dans l'oubli ; parce que la complaisance qu'on a pour elles fait répéter comme un écho, le jugement qu'elles en auront fait. En France les Dames sont les maîtresses, elles y décident souverainement, & les bagatelles qui sont de leur goût, détruisent les grandes manieres. Elles seroient capables de pervertir Titien & van Dyck, s'ils étoient encore au monde, & qu'ils fussent contraints de travailler pour elles. Ainsi pour éviter les chagrins qui viennent de ces sortes de jugemens inconsidérés, il est bon de mettre en usage quelque sorte de politique selon les gens & les occasions.

Il ne faut jamais faire voir fon ébauche fi ce n'eft aux Peintres de fes amis pour en apprendre leur fentiment. Il eft même fort à propos de ne faire voir aucun ouvrage fini que dans fa bordure, & après avoir été verni.

Il ne faut pas non plus en préfence du modéle demander le fentiment des gens qui ne s'y connoiffent pas : parce que regardant le modéle d'une vue & le voyant d'une autre dans le tableau, ils feront d'avis que l'on racommode les parties que leur imagination leur repréfente défectueufes. Vous aurez beau vous efforcer de leur faire connoître vos raifons, comme on n'aime pas ordinairement à fe dédire & à faire croire par-là qu'on eft capable de fe tromper, vous ne les aurez jamais favorables.

C'eft pourquoi le meilleur eft de ne leur point donner occafion de décider, ou s'ils vous préviennent par leur fentiment, fervez-vous de quelque artifice pour éluder un long, ennuyeux, & inutile raifonnement. Faites-leur croire, par exemple, ou que l'ouvrage n'eft pas achevé, ou qu'ils ont quelque raifon & que vous y allez retou-

cher, ou quelqu'autre chose semblable qui ait la vertu de les faire taire promptement. Vous savez ce que Vasari dit de Michel-Ange en pareille rencontre. Le Pape ayant été dans l'attelier de Michel-Ange pour voir une figure de marbre qu'il lui avoit fait faire, & ne s'y connoissant pas autrement, demanda tout bas à son maître de chambre ce qu'il lui en sembloit ; lequel ayant répondu que le nez étoit trop gros, fit dire aussi-tôt au Pape tout haut, & comme de lui-même, que le nez étoit trop gros. Michel-Ange, qui s'étoit apperçu de l'affaire, dit au Pontife qu'il avoit raison, & qu'il alloit le racommoder en sa présence : Et ayant pris un marteau d'une main & un ciseau avec de la poudre de marbre de l'autre, il se mit devant son ouvrage en action de travailler, & après avoir cogné en l'air sur son ciseau, & laissé tomber à mesure la poudre qu'il avoit amassée, il se retourna, & dit au Pape : *Adesso Santissimo Padre che gliene pare ? O Signor Michel-Angelo,* (s'écria le Pape) *gli avete dato la vita.* Appelles ne demandoit point d'avis, il se tenoit, dit Pline, derriere sa toile ; & pour avoir trouvé celui d'un cordonnier

raisonnable, & avoir corrigé le défaut de la couroye, ce misérable artisan en devint si superbe qu'il se mit à railler le Peintre d'une cuisse qu'il ne trouvoit pas à son gré: ce qui obligea Apelles de lui dire d'un ton méprisant, que le jugement du cordonnier ne passoit pas la sandale. Ainsi quand même ceux qui se mêlent de juger vous parleroient juste sur le défaut de quelques parties, il est bon d'en profiter adroitement sans trop les écouter ni leur laisser croire qu'ils ayent raison; car ils abuseroient de votre docilité, & les louanges que vous donneriez à leurs bons avis, vous en attireroient de mauvais & de téméraires.

Il faut en ceci beaucoup d'art & d'honnêteté de la part du Peintre, lequel doit faire grande distinction des personnes qui lui parlent, & qui lui disent leurs sentimens sur ses ouvrages.

DU COLORIS.

J'Ai fait imprimer autrefois un dialogue sur le coloris, (*) où j'ai tâché de faire voir ses prérogatives, & le rang qu'il devoit tenir parmi les autres parties de la Peinture. Mais comme les traités qui regardent cet art, & que je donne présentement au public, sont écrits par principes, j'ai cru que je devois réduire dans la même forme celui du coloris; afin que cette partie si nécessaire à toutes les autres, s'accorde à faire un tout avec elles, & que le lecteur en juge avec plus de facilité.

Plusieurs en parlant de Peinture, se servent indifféremment des mots de couleur, & de coloris, pour ne signifier qu'une même chose; & quoique pour l'ordinaire ils ne laissent pas de se faire entendre, il est bon néanmoins de tirer ces deux termes de la confusion, & d'expliquer ce que l'on doit entendre par l'un & par l'autre.

La couleur est ce qui rend les objets sensibles à la vue.

(*) Il se trouve inféré dans un Recueil de divers ouvrages de M. de Piles, sur la Peinture & le coloris, réimprimé a Paris chez Jombert, en 1755.

Et le coloris est une des parties essentielles de la Peinture, par laquelle le Peintre fait imiter les apparences des couleurs de tous les objets naturels, & distribuer aux objets artificiels la couleur qui leur est la plus avantageuse pour tromper la vue.

Cette partie comprend la connoissance des couleurs particulieres, la simpathie & l'antipathie qui se trouvent entr'elles, la maniere de les employer, & l'intelligence du clair-obscur.

Et comme il me paroît que cette même partie n'a été que très-peu ou point du tout connue d'un grand nombre des plus habiles Peintres des deux derniers siècles, je crois être obligé d'en donner autant que je le puis la véritable idée pour en soûtenir le mérite.

Il y en a encore qui confondent la couleur simple avec la couleur locale, quoiqu'il y ait entr'elles une grande différence: car la couleur simple est celle qui toute seule ne représente aucun objet comme le blanc pur, c'est-à-dire, sans mélange; le noir pur, le jaune pur, le rouge pur, le bleu, le verd & les autres couleurs dont le Peintre charge d'abord sa palette, &

qui lui servent ensuite à faire les mélanges dont il a besoin pour arriver à une fidele imitation.

Et la couleur locale est celle qui par rapport au lieu qu'elle occupe, & par le secours de quelque autre couleur représente un objet singulier; comme une carnation, un linge, une étoffe, ou quelque objet distingué des autres. Elle est appellée locale; parce que le lieu qu'elle occupe l'exige telle, pour donner un plus grand caractere de vérité aux autres couleurs qui leur sont voisines. Ceci soit dit par occasion de la couleur simple & de la couleur locale: Je reprens le fil de ma matiere.

Le Peintre doit considérer que comme il y a deux sortes d'objets, le naturel ou celui qui est vrai, & l'artificiel ou celui qui est peint, il y a aussi deux sortes de couleurs, la naturelle & l'artificielle. La couleur naturelle est celle qui nous rend actuellement visibles tous les objets qui sont dans la nature; & l'artificielle est un mélange judicieux que les Peintres composent des couleurs simples qui sont sur leur palette, pour imiter la couleur des objets naturels.

Le

Le Peintre doit donc avoir une parfaite connoissance de ces deux sortes de couleurs, de la naturelle, afin qu'il sache ce qu'il doit imiter; & de l'artificielle, pour en faire une composition & une teinte capable de représenter parfaitement la couleur naturelle.

Il faut qu'il sache encore que la couleur naturelle comprend trois sortes de couleurs, 1°. la couleur vraie de l'objet; 2°. la couleur réflechie; 3°. la couleur de la lumiere. Et quant aux couleurs artificielles il en doit connoître la valeur, la force, & la douceur séparément & par comparaison, afin d'exagérer par les unes, & d'affoiblir par les autres, quand la composition du sujet le demande de cette sorte.

C'est pourquoi il faut faire réflexion qu'un tableau est une superficie plate, que les couleurs n'ont plus leur premiere fraîcheur quelque tems après qu'elles sont employées; qu'enfin la distance du tableau lui fait perdre de son éclat & de sa vigueur; qu'ainsi il est impossible de suppléer à ces trois choses, sans l'artifice que la science du coloris enseigne; & qui est son principal objet.

L

Un habile Peintre ne doit point être esclave de la nature; il en doit être arbitre & judicieux imitateur: & pourvu qu'un tableau fasse son effet, & qu'il impose agréablement aux yeux; c'est tout ce qu'on en peut attendre à cet égard, & c'est ce que le Peintre ne sauroit faire, s'il néglige le coloris. Or comme il est certain qu'un tout ne peut être parfait s'il lui manque quelque partie, & qu'un Peintre n'est pas habile en son art, s'il ignore quelqu'une des parties qui le composent, je blâmerai également un Peintre pour avoir négligé le coloris, comme pour n'avoir pas disposé ses figures aussi avantageusement qu'il le pouvoit faire, ou pour les avoir mal dessinées.

Cependant il n'y a point dans la Peinture de partie où la nature soit toujours bonne à imiter telle que le hazard la présente. Cette maîtresse des arts nous conduit rarement par le plus beau chemin; elle nous empêche seulement de nous égarer. Il faut que le Peintre la choisisse selon les regles de son art, & s'il ne la trouve pas telle qu'il la cherche, il doit corriger celle qui lui est présentée. Et de mê-

me que celui qui deſſine n'imite pas tout ce qu'il voit dans un modele défectueux, & qu'au-contraire il change en des proportions convenables les défauts qu'il y trouve; de la même maniere, le Peintre ne doit pas imiter toutes les couleurs qui s'offrent indifféremment à ſes yeux, il ne doit choiſir que celles qui lui conviennent: & s'il le juge à propos, il y en ajoûte d'autres qui puiſſent produire un effet tel qu'il l'imagine pour la beauté de ſon ouvrage. Il ſonge non ſeulement à rendre ſes objets chacun en particulier, beaux, naturels, & vrais: mais encore il a ſoin de l'union du tout-enſemble: tantôt il diminue de la vivacité du naturel; & tantôt il encherit ſur l'éclat & ſur la force des couleurs qu'il y trouve, afin d'exprimer plus vivement & plus véritablement le caractere de ſon objet ſans l'altérer. Il n'y a que les grands Peintres, & en très-petit nombre, qui ayent pénétré dans l'intelligence de cet artifice. Ainſi bien loin que cette ſavante exagération énerve la fidélité de l'imitation, au-contraire elle ſert au Peintre pour jetter plus de vérité en ce qu'il imite d'après nature.

Je prie le lecteur d'obſerver, que dans

ce discours, en parlant généralement de la Peinture, du dessein ou du coloris, je les suppose toujours dans toute leur perfection.

Ceux qui tâchent de donner atteinte au coloris, disent qu'on ne peut s'empêcher d'accorder au dessein une correction dans ses proportions, une élegance dans les contours, & une délicatesse dans les expressions; & que l'école romaine, qui étoit celle de Raphaël, a toujours recherché ces trois choses avec avidité, comme les premieres & les plus parfaites intentions de la nature; ne faisant d'ailleurs qu'un cas médiocre du coloris: qu'ainsi le Peintre ne sauroit mieux faire, que de regarder le dessein, commé son objet essentiel, & le coloris comme un accessoire.

Je répons premierement, que les premieres intentions de la nature ne sont pas moins dans le coloris que dans le dessein, & que du reste il est vrai que les trois qualités que l'on vient d'attribuer au dessein, en relevent l'excellence: mais il est vrai aussi que le Peintre a commencé d'étudier en Peinture par les acquérir; & il faut supposer qu'il les possede dans la plus grande

perfection qu'il eſt poſſible. Mais ce ne ſont point ces qualités qui conſtituent le Peintre ce qu'il eſt. Elles le commencent en attendant leur perfection du coloris par rapport au tout qu'ils doivent compoſer enſemble.

Dieu en créant les corps a fourni une ample matiere aux créatures de le louer, & de le reconnoître pour leur auteur : mais en les rendant colorés & viſibles, il a donné lieu aux Peintres de l'imiter dans ſa Toute-puiſſance, & de tirer comme du néant une ſeconde nature qui n'avoit l'être que dans leur idée. En effet, tout ſeroit confondu ſur la terre, & les corps ne ſeroient ſenſibles que par le toucher, ſi la diverſité des couleurs ne les avoit diſtingués les uns des autres.

Le Peintre qui eſt un parfait imitateur de la nature, pourvu de l'habitude d'un excellent deſſein, comme nous le ſuppoſons, doit donc conſidérer la couleur comme ſon objet principal, puiſqu'il ne regarde cette même nature que comme imitable, qu'elle ne lui eſt imitable, que parce qu'elle eſt viſible, & qu'elle n'eſt viſible que parce qu'elle eſt colorée.

Il me semble donc qu'on peut regarder le coloris comme la différence de la Peinture; & le dessein, comme son genre. De la même façon que la raison est la différence de l'homme, parce qu'elle le constitue dans son être, qu'elle le distingue d'avec les autres animaux, & qu'elle le met au-dessus d'eux.

Car puisque les idées des choses ne doivent servir qu'à nous les tirer du cahos & de la confusion, il est nécessaire de les concevoir par ce qu'elles ont de particulier & qui ne convient à aucune autre chose. De concevoir le Peintre par ses inventions, c'est n'en faire qu'un avec les Poëtes: de le concevoir par la perspective, comme ont écrit quelques-uns, c'est ne le pas distinguer d'avec le mathématicien; par les proportions & les mesures des corps, c'est le confondre avec le Sculpteur & le Géomètre. Ainsi quoique l'idée parfaite du Peintre dépende du dessein & du coloris tout ensemble, il faut se la former spécialement par le coloris; d'autant que par cette différence qui le rend un parfait imitateur de la nature, on le démêle d'entre ceux qui n'ont que le dessein pour objet,

& dont l'art ne peut arriver à cette parfaite imitation où conduit la Peinture, & où l'on ne peut concevoir qu'un Peintre.

Parmi les arts qui ont le deſſein commun avec la Peinture, on peut nommer la ſculpture, l'architecture, & la gravure; & voici comme elles ſe définiſſent.

La Peinture eſt un art, qui ſur une ſuperficie plate imite, par le moyen des couleurs, tous les objets viſibles. Il y en a de pluſieurs ſortes, on la diviſe ordinairement en

Peinture
{
à la Moſaïque,
à Fraïſque,
à Détrempe,
à Huile,
au Paſtel,
en Miniature,
& en Email.
}

La ſculpture eſt un art, qui par le moyen du deſſein & de la matiere ſolide, imite les objets palpables de la nature. On diviſe cet art ordinairement en

Sculpture
{
de Ronde-boſſe,
de Bas-relief.
}

L'architecture eſt un art, qui par le deſſein & par des proportions convenables, imite & conſtruit toutes ſortes d'édifices. On diviſe cet art ordinairement en

Architecture { Civile, & Militaire.

La Gravure eſt un art, qui par le moyen du deſſein & de l'inciſion ſur les matieres dures, imite les lumieres & les ombres des objets viſibles. On diviſe cet art ordinairement en

Gravure { en Bois, au Burin, à l'Eau-forte, & à la maniere Noire.

La maniere noire inventée depuis peu, eſt ainſi appellée; parce qu'au lieu de préparer la planche en la poliſſant, on la prépare par une gravure fine (*) croiſée dáns tous les ſens & uniforme, qui l'occupe entierement, en ſorte que ſi on l'imprimoit après

(*) Voyez le *traité de la gravure à l'eau forte & au burin*, &c. par *Abraham Boſſe*, dont le ſieur *Jombert*, Libraire à Paris, a donné une édition augmentée conſiderablement, en 1745.

après sa préparation, on en tireroit une empreinte très-forte, & également noire par tout.

La gravure noire est donc celle qui au lieu de burin, pour former les traits & les ombres, se sert de brunissoir pour tirer les objets de l'obscurité en leur distribuant peu-à-peu les lumieres qui leur conviennent.

On laisse la liberté d'attribuer à la sculpture où à la gravure le travail qui est sur les pierres fines ; néanmoins on les appelle ordinairement, pierres gravées. Ce qui me paroît de plus vraisemblable, c'est que les auteurs de ces sortes d'ouvrages étoient sculpteurs & graveurs tout ensemble.

Sans se donner la peine de définir toutes ces divisions, il est aisé de voir que le dessein qui est leur genre, c'est-à-dire, qui est commun entr'elles, est déterminé par une différence particuliere qui constitue chaque art dans son essence.

La fin du Peintre & du sculpteur est bien l'imitation ; mais ils y arrivent par différentes voies, le sculpteur par une matiere solide, en imitant la quantité réelle des objets ; & le Peintre en imitant avec des cou-

leurs la quantité & la qualité apparente de tout ce qui est visible : en sorte qu'il est obligé non seulement de plaire aux yeux, mais encore de les tromper en tout ce qu'il représente.

On objecte ordinairement à cela, que le dessein est le fondement du coloris, qu'il le soutient, que le coloris en dépend, & qu'il ne dépend en rien du coloris : puisque le dessein peut subsister sans le coloris, & que le coloris ne peut subsister sans le dessein, & par conséquent que le dessein, est plus nécessaire, plus noble, & enfin plus considérable que le coloris.

Mais il est aisé de faire voir que cette objection ne conclut rien d'avantageux pour le dessein au préjudice du coloris : au contraire on fait voir par là que le dessein, tout seul, comme on le suppose, n'est le fondement du coloris, & ne subsiste avant lui que pour en recevoir sa perfection par rapport à la Peinture, & il n'est pas surprenant que ce qui reçoit ait son être & subsiste avant ce qui doit être reçu.

Il en est ainsi de toutes les matieres qui doivent être disposées avant que de recevoir leur perfection des formes substantiel-

les. Le corps de l'homme, par exemple, doit être entierement formé & organisé avant que l'ame y soit reçue, & c'est avec cet ordre que Dieu fit le premier homme. Il prit de la terre, il y mit toutes les dispositions nécessaires : puis il créa l'ame qu'il y infusa pour le perfectionner & pour en faire un homme. Ce corps ne dépendoit point de l'ame pour subsister, puisqu'il étoit avant l'ame : cependant il n'y a personne qui voulût soutenir que le corps fût la partie de l'homme la plus noble & la plus considerable ; la nature commence toujours par les choses les moins parfaites, & l'art qui en est l'imitateur suit la même regle. D'abord le Peintre ébauche son sujet par le moyen du dessein, & le finit ensuite par le coloris qui en jettant le vrai sur les objets dessinés, y jette en même tems la perfection dont la Peinture est capable.

A l'égard d'être plus ou moins nécessaire pour faire un tout, les parties essentielles sont également nécessaires, il n'y a point d'homme si l'ame n'est jointe au corps, aussi n'y a-t-il point de Peinture si le coloris n'est joint au dessein.

Mais si l'on regarde le dessein séparément

& comme un inftrument dont on a befoin en toutes rencontres dans la plûpart des arts, on pourroit par l'utilité qui en revient l'eftimer davantage que le coloris; de la même maniere que l'on eftimeroit un gros diamant beaucoup plus qu'une plante, quoique la moindre de toutes les plantes foit plus noble & plus eftimable en elle-même, que toutes les pierres précieufes enfemble.

Comme tout le monde court à l'utile, & que l'on envifage les chofes de ce côté-là, il ne faut pas s'étonner fi le deffein étant plus d'ufage, & par conféquent plus utile dans le monde par les démonftrations dont on fe fert dans les mathématiques, & par les deffeins, qui quoique légers font connoître les penfées des ouvrages que l'on propofe, on l'eftime davantage.

Mais en rejettant le coloris, il n'y a rien dans le deffein que le fculpteur ne puiffe faire; & ces chofes confidérées par rapport à un ouvrage de Peinture, demeureront toujours imparfaites fans le fecours du coloris, lequel met le Peintre au-deffus du fculpteur, & fait que les objets

peints avec intelligence, reſſemblent plus parfaitement aux véritables.

On ne peut s'empêcher néanmoins d'accorder au deſſein parfait, tel que nous le ſuppoſons, & que nous le voyons dans l'antique, pluſieurs marques d'élevation qui ont partagé les curieux ſur le choix des tableaux dont ils ont compoſé leur cabinet. En effet ſelon les ſujets & les figures que les anciens ſculpteurs ont voulu repréſenter, on remarque dans les ſculpteurs antiques du terrible ou du gracieux, du ſimple ou de l'idéal d'un grand caractere; mais toujours du ſublime, & de la vraiſemblance. Toutes ces qualités jettent les eſprits dans un grand doute ſur la préference que l'on doit donner aux tableaux qui ſont ou mieux deſſinés que coloriés, ou mieux coloriés que deſſinés. Cependant ce que nous avons dit du coloris à l'égard d'un ouvrage de Peinture, ne permet pas que nous préferions les tableaux mieux deſſinés que coloriés, pourvu que dans ceux-ci le deſſein n'y ſoit point trop mal. La raiſon de cela eſt que le deſſein ſe trouve ailleurs que dans les tableaux; il ſe rencontre dans les bonnes eſtampes, dans les ſtatues, & dans

les bas-reliefs. Mais une belle intelligence de couleurs ne se trouve que dans un très-petit nombre de tableaux.

Ainsi supposé que je voulusse faire un cabinet, j'y ferois entrer toutes sortes de tableaux où je verrois de la beauté dans quelque partie que ce soit: mais je préfererois ceux du Titien aux autres, par la raison que je viens de dire, & le prix dont les curieux payent les ouvrages de ce Peintre favorise tout-à-fait mon sentiment. Il est vrai que quelques-uns se fondent sur l'estime que l'on a pour les desseins en général, & sur le grand nombre de personnes qui ayant regardé le dessein par rapport à son utilité, en ont pris quelque habitude manuelle & beaucoup d'amour: ainsi pour sortir de cette difficulté, il faut savoir ce que l'on entend par le mot de dessein.

Par rapport à la Peinture, le mot de dessein n'a que deux significations. Premierement, l'on appelle dessein la pensée d'un tableau laquelle le Peintre met sur du papier ou sur de la toile, pour juger de l'ouvrage qu'il médite; & de cette maniere l'on peut appeller du nom de dessein non-

seulement un esquisse, mais encore un ouvrage bien entendu de lumieres & d'ombres, ou même un petit tableau bien colorié. C'est de cette sorte que Rubens faisoit presque tous ses desseins, & que la plûpart de ceux du Titien, qui sont presque tous à la plume, ont été exécutés. 2°. L'on appelle dessein les justes mesures, les proportions & les contours que l'on peut dire imaginaires des objets visibles, qui n'ayant point de consistance que l'extrêmité même des corps, résident véritablement & réellement dans l'esprit: & si les Peintres les ont rendus sensibles de nécessité indispensable par des lignes qui en font la circonscription, c'est pour en rendre la démonstration sensible à leurs éleves, & afin de pratiquer pour eux-même une maniere commode qui les fasse arriver facilement à une extrême correction. Cependant il est vrai de dire que ces lignes n'ont point d'autre usage que celui du ceintre dont se sert l'architecte quand il veut faire une arcade; ses pierres étant posées sur son ceintre, & son arcade étant construite, il rejette ce ceintre qui ne doit plus paroître non plus que les lignes dont le Peintre

s'eſt ſervi pour former ſa figure, & c'eſt de cette derniere ſorte que l'on doit concevoir le deſſein qui fait une des parties eſſentielles de la Peinture. Mais lorſqu'on ajoûte aux contours les lumieres & les ombres, on ne le peut faire ſans le ſecours du blanc & du noir, qui ſont deux des principales couleurs dont le Peintre a coutume de ſe ſervir, & dont l'intelligence eſt compriſe ſous celle du coloris.

J'ai vu néanmoins pluſieurs Peintres qui n'ont jamais voulu convenir que la partie de la Peinture qu'on appelle deſſein, contienne ſeulement les proportions & les contours des objets viſibles : mais ils diſent que cette partie eſt encore cette ſeconde ſorte de deſſein que je viens de définir, c'eſt-à-dire, la penſée d'un grand tableau que l'on médite, ſoit que cette penſée ne fût qu'un leger crayon, ou bien qu'on la vît exprimée par le clair-obſcur, & par toutes les couleurs qui doivent entrer dans le grand ouvrage dont ce deſſein eſt l'eſſai & le racourci.

J'ai cru que la meilleure réponſe que l'on pouvoit faire à ceux qui étoient dans cette opinion, étoit de leur dire, que pour lors

le deſſein ne ſeroit plus une des parties de la Peinture: mais qu'il en ſeroit le tout, puiſqu'il contiendroit non ſeulement les lumieres & les ombres, mais auſſi le coloris, & l'invention même: & pour lors il faudroit toujours convenir de nouveaux termes, & demander à ceux qui ſont de l'opinion que je viens de rapporter, comme ils voudroient que l'on appellât la partie du deſſein laquelle trouve les objets qui compoſent une hiſtoire; & comment ils voudroient encore qu'on nommât cette autre partie du deſſein qui diſtribue les couleurs, les lumieres & les ombres. Ainſi, ſans entrer ici dans une plus grande explication, il eſt aiſé de voir qu'il n'importe pas de quelle façon l'on appelle les choſes, pourvu que l'on s'entende, & que l'on convienne de leur nom.

Il eſt donc certain que ſans ſe mettre dans l'embarras de chercher de nouveaux termes auxquels on auroit de la peine à s'accoûtumer, il vaut mieux s'en tenir à ceux dont on eſt convenu depuis longtems.

Cependant il n'eſt pas raiſonnable de paſſer ici ſous ſilence les prérogatives du

deſſein dont les principales ſont: 1°. Qu'il ſert à faire beaucoup de choſes utiles tout ſeul, avant la jonction du coloris. Ce qui fait qu'une infinité de perſonnes ſe contentent d'avoir quelque habitude du deſſein ſans ſe ſoucier du coloris. 2°. Qu'il donne un goût pour la connoiſſance des arts, & pour en faire juger du moins juſqu'à un certain point. Ce qui oblige de regarder cette partie comme néceſſaire à l'éducation des jeunes gentilshommes à qui on donne ordinairement des maîtres à deſſiner, comme on en donne pour écrire. 3°. Que cette partie qui en contient pluſieurs autres conſidérables, comme la connoiſſance des muſcles extérieurs, la perſpective, la poſition des attitudes, les expreſſions des paſſions de l'ame, pourroit être par conſéquent conſidérée comme un tout, plutôt que comme une partie ſéparée.

On ne peut nier que toutes ces prérogatives ne ſoient véritables & d'un grand uſage: mais nous regardons ici le deſſein par rapport à l'art de la Peinture, & comme tel, toutes les parties qu'il contient ont beſoin du coloris pour faire un tableau parfait dont il s'agit préſentement. C'eſt

pourquoi nous ne regardons pas ici le deſſein avec toutes les parties qu'il renferme, ni comme une partie ſéparée, ni comme un tout accompli, mais comme le fondement & le commencement de la Peinture.

Nous avons dit ci-deſſus, que le clair-obſcur qui n'eſt autre choſe que l'intelligence des lumieres & des ombres étoit compris dans le coloris; & cependant pluſieurs Peintres n'en veulent pas convenir: car ils diſent, que la raiſon qu'on en donne eſt, que dans la nature la lumiere & le clair-obſcur ſont inſéparables l'un de l'autre. Ils ajoûtent qu'on peut dire la même choſe du deſſein; parce que ſans lumiere l'œil ne ſauroit appercevoir ni connoître dans la nature les contours & les proportions des figures. A quoi l'on peut répondre, que les mains peuvent faire en cela l'office de yeux, & qu'en touchant un corps ſolide elles jugent ſi ce corps eſt rond ou carré, & s'il a quelqu'autre forme, telle qu'elle puiſſe être; donc il s'enſuit que ſans la lumiere l'on peut connoître dans la nature les contours & les proportions des figures.

Histoire d'un sculpteur aveugle qui faisoit des portraits en cire.

A propos de cette question, je rapporterai ici l'histoire assez récente d'un sculpteur aveugle, qui faisoit des portraits de cire fort ressemblans. Il vivoit dans le dernier siècle : Et voici ce que m'en a raconté un homme digne de foi qui l'a connu en Italie, & qui a été témoin de tout ce que vous allez entendre.

L'aveugle, me dit-il, dont vous allez savoir l'histoire, étoit de Cambassi dans la Toscane, homme fort bien fait, & qui paroissoit âgé d'environ cinquante ans. Il avoit beaucoup d'esprit & de bon sens, aimant à parler; & disant agréablement les choses. Un jour entr'autres l'ayant rencontré dans le palais Justinien où il copioit une statue de Minerve, je pris occasion de lui demander s'il ne voyoit pas un peu pour copier aussi juste qu'il faisoit. Je ne vois rien, me dit-il, & mes yeux sont au bout de mes doigts. Mais encore, lui dis-je, comment est-il possible que ne voyant goute vous fassiez de si belles choses? Je tâte, dit-il, mon original, j'en examine

les dimensions, les éminences & les cavités, je tâche de les retenir dans ma memoire, puis je porte ma main sur ma cire, & par la comparaison que je fais de l'un & de l'autre, portant & rapportant ainsi plusieurs fois la main, je termine le mieux que je puis mon ouvrage.

En effet il n'y a aucune apparence qu'il eut le moindre usage de la vue; puisque le Duc de Braciane pour éprouver ce qui en étoit, lui fit faire son portrait dans une cave fort obscure, & que ce portrait fut trouvé très-ressemblant. Mais quoique cet ouvrage fût admiré de tous ceux qui le voyoient, on ne laissa pas d'objecter au sculpteur que la barbe du Duc étoit un grand avantage pour le faire ressembler, & qu'il n'auroit pas cette même facilité s'il lui falloit imiter un visage sans barbe. Hé bien, dit-il, qu'on m'en donne un autre. On lui proposa de faire le portrait de l'une des demoiselles de la Duchesse. Il l'entreprit, & le fit très-ressemblant. J'ai encore vu de la main de cet illustre aveugle, le portrait du feu Roi d'Angleterre Charles Premier, & celui du Pape Urbain VIII. tous deux copiés d'après le marbre très-

finis & très-ressemblans. Ce qui lui faisoit de la peine, ainsi qu'il l'avouoit, étoit de représenter les cheveux où il ne trouvoit pas assez de résistance.

Mais sans aller plus loin, nous avons à Paris un portrait de sa main, & c'est celui de feu Monsieur Hesselin, maître de la chambre aux deniers, lequel en fut si content, & trouva l'ouvrage si merveilleux, qu'il pria l'auteur de vouloir bien se laisser peindre pour emporter son portrait en France, & pour y conserver sa memoire.

La curiosité que me donna le récit de cette histoire, ne me permit pas de différer plus long-tems à voir ce portrait : & après en avoir observé d'abord la physionomie, je m'apperçus que le Peintre lui avoit mis un œil à chaque bout de doigt pour faire voir que ceux qu'il avoit ailleurs lui étoient tout-à-fait inutiles.

J'ai rapporté cette histoire d'autant plus volontiers que je l'ai trouvée digne de la curiosité du lecteur, & propre à démontrer la proposition dont il s'agissoit ; savoir que l'intelligence du clair-obscur étoit renfermée dans le coloris.

Il n'y a personne en effet qui dans la

plus grande obscurité ne sente les contours d'un homme, ou d'une statue, & ne juge des éminences & des cavités extérieures en y portant seulement la main, au lieu qu'il est impossible de voir aucune couleur, ni d'en juger sans lumieres.

On voit par l'histoire de cet Aveugle, que son art qui étoit tout dans le dessein, lui avoit donné occasion de satisfaire son esprit, & de se consoler en quelque façon de la perte qu'il avoit faite d'un sens aussi précieux qu'est celui de la vue, & que s'il avoit été Peintre, il auroit été privé de cette consolation: la raison en est, que la couleur & les lumieres ne sont l'objet que de la vue, & que le dessein, comme je l'ai dit, l'est encore du toucher.

J'aurois pu rapporter encore ici l'exemple de plus fraîche date du feu sieur Buret, l'un des plus habiles sculpteurs de l'académie: car selon le témoignage de quelques personnes dignes de foi, il devint aveugle à l'âge d'environ vingt-cinq ans, par une petite verole qui lui ayant ôté entierement la vue, ne put lui ôter le plaisir de se consoler en lui laissant la faculté

de travailler, comme avoit fait l'aveugle de Cambaſſi.

Ce ſeroit ici le lieu où le traité du clair-obſcur devroit être placé, comme partie eſſentielle du coloris; mais ce traité étant de quelque étendue, on a jugé à propos de le mettre à la fin de ce traité du coloris (1) & d'y renvoyer le lecteur, afin de lui laiſſer prendre une idée plus diſtincte de cette intelligence des lumieres & des ombres.

L'accord des couleurs & leur oppoſition ne ſont pas moins néceſſaires dans le coloris, que l'union & la cromatique dans la muſique.

Cet accord & cette oppoſition des couleurs viennent de deux cauſes, de leur qualité ſenſible & originaire, & de leur mélange. Leurs qualités ſenſibles procedent de la participation qu'elles ont avec l'air, & avec la terre. Celles qui ſont aëriennes ont entr'elles une légereté qui les rend amies, comme le blanc, le beau jaune, le bleu, la laque, le verd, & autres ſem-

(1) Voyez ci après, le traité du clair-obſcur.

femblables couleurs dont on en fait une infinité qui peuvent toujours être en fimpathie.

Et celles qui font terreftres ont au contraire une pefanteur qui par le mélange abforbe la douceur & la légereté des aëriennes.

Il eft difficile de trouver la véritable raifon phyfique, pourquoi une couleur eft aërienne ou terreftre. Il eft pourtant aifé de conclure que les couleurs lumineufes font douces & aëriennes, & qu'en les mêlant enfemble elles s'accordent entr'elles: mais il eft conftant auffi que certaines couleurs belles, douces & lumineufes, bien loin de s'accorder, fe détruifent par le mélange; tel eft le bel outremer accompagné de blanc, avec le beau jaune & le beau vermillon. Et quoique ces couleurs feules auprès l'une de l'autre foient d'un grand éclat, elles font lorfqu'elles font mêlées, une couleur de terre la plus vilaine du monde.

De-là on peut tirer cette conféquence, qu'une des plus grandes preuves de la fimpathie & de l'antipathie qui eft entre les couleurs placées l'une auprès de l'autre,

M

se tire de la troisieme couleur qui résulte du mélange des deux qui l'ont composée; car si cette troisieme couleur composée marque par sa saleté la destruction des deux qui la composent, il faut inférer que ces deux couleurs sont antipathiques; si au contraire leur mélange fait une teinte douce & agréable, qui tienne de leur premiere qualité, c'est une marque infaillible de leur harmonie.

Le corps des couleurs est encore un autre principe pour juger de leur destruction par le mélange. Car il y a des couleurs qui ont tant de corps, qu'elles ne peuvent souffrir aucune autre couleur, sans la dépouiller presqu'entierement de ses qualités naturelles : telles sont l'ocre de Rut, la terre-d'ombre, l'indigo, & d'autres à proportion.

Mais quand l'art & la raison n'exigeroient pas les accords des couleurs, la nature nous les montre, & y oblige presque toujours ceux mêmes qui ne la copient que servilement. Car soit que l'on considere la lumiere ou directe sur les jours, ou réfléchie dans les ombres, elle ne peut se communiquer qu'en communiquant sa cou-

leur qui est tantôt d'une façon & tantôt d'une autre. Nous en avons l'expérience dans la lumiere du Soleil, qui est à midi bien différente en qualité de ce qu'elle est le soir ou le matin; la lune a tout de même une couleur particuliere, aussi-bien que la lueur du feu, ou celle d'un flambeau.

Avant que de quitter cet article qui regarde l'harmonie dans le coloris, je dirai que les glacis sont un très-puissant moyen pour arriver à cette suavité de couleurs si nécessaire pour l'expression du vrai. Peu de gens les entendent: parce-que l'on n'en acquiert ordinairement la connoissance, que par une longue expérience accompagnée d'un bon jugement. Trop heureux celui qui en voyant les ouvrages des grands maîtres, a le talent de pénétration à cet égard.

Je dirai encore, pour instruire les amateurs de Peinture qui n'ont point de pratique en cet art, que les glacis se font avec des couleurs transparentes ou diaphanes, qui par conséquent ont peu de corps, lesquelles se passent en frottant légerement avec une brosse sur un ouvrage peint de

couleurs plus claires que celles qu'on fait
paſſer par-deſſus, pour leur donner une
ſuavité qui les mette en harmonie avec
d'autres qui leur ſont voiſines.

Après avoir parlé de l'union des cou-
leurs, il eſt bon de dire deux mots de leur
oppoſition. Les couleurs ſont oppoſées
entr'elles, ou dans leur qualité naturelle,
& comme telle couleur ſimplement; ou en
lumiere & ombre, comme faiſant partie du
clair-obſcur.

L'oppoſition dans la qualité des couleurs
s'appelle antipathie. Elle eſt entre des
couleurs qui voulant dominer l'une ſur
l'autre, ſe détruiſent par leur mélange, com-
me l'outremer & le vermillon; & la con-
trariété qui eſt dans le clair-obſcur n'eſt
qu'une ſimple oppoſition de la lumiere à
l'ombre ſans aucune deſtruction.

Car encore qu'il n'y ait rien, par exem-
ple, qui paroiſſe plus oppoſé que le blanc
& le noir, dont l'un repréſente la lumie-
re, & l'autre la privation de la lumiere,
ils conſervent cependant dans leur mélan-
ge une éſpece d'amitié qui n'eſt ſuſcepti-
ble d'aucune deſtruction. Le blanc & le
noir enſemble font un gris doux qui tient

de l'une & de l'autre couleur; & ce qui paroîtra comme noir par oppofition au blanc tout pur, femblera comme blanc, fi on le met auprès d'un grand noir.

L'on doit raifonner de la même maniere à l'égard de toutes les autres couleurs, où le plus ou le moins de lumiere ne change rien à leur qualité.

Il eft conftant que cette union & cette oppofition fe trouvent entre certaines couleurs: mais la difficulté d'en bien expliquer la caufe, fait que je renvoie le Peintre ftudieux à fes propres expériences, & aux folides réflexions qu'il doit faire fur les ouvrages les plus beaux en ce genre, & qui font très-rares, parce que les tableaux harmonieux font en petit nombre. En effet depuis près de 300 ans que la Peinture eft reffufcitée, à peine peut-on compter fix Peintres qui ayent bien colorié; au lieu que l'on en comptera pour le moins trente qui ont été très-bons deffinateurs. La raifon de cela eft que le deffein a des regles fondées fur des proportions, fur l'anatomie & fur une expérience continuelle de la même chofe; au lieu que le coloris n'a point encore de regles bien connues, &

que l'expérience qu'on y fait étant presque toujours différente, à cause des différens sujets que l'on traite, n'a pu encore en établir de bien précises. Ainsi je suis persuadé que le Titien a tiré plus de secours de sa longue & studieuse expérience avec la grande solidité de son jugement, que d'aucune regle démonstrative qu'il eût établie dans son esprit, pour lui servir de fondement. Je ne dirai pas la même chose de Rubens; celui-ci cédera toujours au Titien pour les couleurs locales: mais pour les principes de l'harmonie, il en avoit trouvé de solides qui le faisoient opérer infailliblement pour l'effet & pour l'accord du tout-ensemble.

Supposé ce que je viens de dire de Titien & de Rubens, ceux qui veulent devenir habiles dans le coloris, ne sauroient mieux faire que de regarder les tableaux de ces deux grands maîtres, comme autant de livres publics capables de les instruire. Il n'y a qu'à bien examiner leurs ouvrages, les copier pendant quelque tems pour les bien comprendre, & faire dessus toutes les remarques qu'on croira nécessaires pour s'en faire des principes.

Mais il est vrai aussi que toutes sortes de personnes ne sont pas capables d'entendre tous les livres & d'en profiter, il faut pour cela avoir l'esprit tourné d'une maniere à ne remarquer que ce qui est remarquable, & à pénétrer les véritables causes des effets que l'on admire dans les beaux ouvrages.

Il y a des Peintres qui ont copié le Titien durant beaucoup de tems, qui l'ont examiné avec soin, & qui ont fait dessus toutes les réflexions dont ils ont été capables : mais qui pour n'avoir pas fait celles qu'ils devoient, ne l'ont jamais compris. Et c'est pour cela que les copies qu'ils ont faites avec tout le soin possible, & qu'ils croyoient dans une grande exactitude, sont encore fort éloignées de la conduite qui se trouve dans les originaux. Quelques-uns des plus habiles & très-capables de solides réflexions les font copier pour jouir de la vue de ces belles choses, & pour en profiter, & cela est très-louable : mais s'ils vouloient se donner la peine d'en copier eux-mêmes du moins les plus beaux endroits, ils les pénétreroient tout autrement que par la simple vue, & le profit

qu'ils y cherchent en seroit sans comparaison plus grand.

Il est vrai que les orginaux & tous les tableaux bien entendus de lumieres & de couleurs sont rares, & la difficulté de les avoir pour quelque tems est assez grande. Mais l'amour est ingénieux, & quand on aime véritablement on ne trouve rien de difficile. Enfin pour obtenir les bonnes graces de la Peinture, le plus sûr moyen est de les mériter par les soins, par le travail, & par les réflexions que demande cet art; & par ces moyens on acquiert infailliblement l'intelligence & la facilité. Il est constant que l'on trouve peu de bons tableaux à copier. Mais si l'on ne peut avoir toujours des originaux, que l'on se contente de belles copies, que l'on en choisisse seulement les bons endroits, & qu'on néglige si l'on veut le reste, que l'on voie souvent les cabinets des particuliers: mais celui du Roi, & de Monseigneur le Duc d'Orléans, toutes les fois que l'on pourra.

Nous avons encore la gallerie du palais de Luxembourg qui est un des plus beaux ouvrages de Rubens; & Rubens est, ce me
sem-

semble, celui de tous les Peintres qui a rendu le chemin qui conduit au coloris plus facile & plus débarrassé. L'ouvrage dont je parle est la main secourable qui peut tirer le Peintre du naufrage où il se seroit innocemment engagé.

J'ai toujours estimé cet ouvrage comme une des plus belles choses qui soient dans l'Europe, si l'on en retranchoit en plusieurs endroits le goût du dessein, dont il n'est pas question présentement. Je sais bien que tout le monde n'est pas de mon sentiment sur les ouvrages de Rubens, & que d'un fort grand nombre de Peintres & de curieux qui s'opposoient de toutes leurs forces à mes sentimens, lorsque je déterrai, (si je l'ose dire ainsi) le mérite de ce grand-homme qui n'étoit regardé que comme un Peintre peu au-dessus du médiocre. De ces gens-là, dis-je, il en est encore resté qui sans distinction des différentes parties de la Peinture, c'est-à-dire du coloris même, dont il s'agit ici, n'estiment que la maniere romaine, le goût du Poussin; & l'école des caraches.

Ceux donc qui sont restés, comme je viens de dire, dans leurs mêmes senti-

mens, objectent entr'autre chose, qu'on trouve peu de vérité dans les ouvrages de Rubens, quand on les examine de près, que les couleurs & les lumieres y sont exagérées; que ce n'est qu'un fard, & qu'enfin ce n'est point ainsi que l'on voit ordinairement la nature.

Il est vrai que c'est un fard: mais il seroit à souhaiter que les tableaux qu'on fait aujourd'hui, fussent tous fardés de cette sorte. L'on sait assez que la peinture n'est qu'un fard, qu'il est de son essence de tromper, & que le plus grand trompeur en cet art, est le plus grand Peintre. La nature est ingrate d'elle-même, & qui s'attacheroit à la copier simplement comme elle est & sans artifice, feroit toujours quelque chose de pauvre & de très-petit goût. Ce que l'on nomme exagération dans les couleurs & dans les lumieres, est l'effet d'une profonde connoissance de la valeur des couleurs, & une admirable industrie qui fait paroître les objets peints plus vrais (s'il faut ainsi dire) que les véritables mêmes. C'est dans ce sens que l'on peut dire que dans les tableaux de Rubens l'art est au-dessus de la nature, laquelle semble en

cette occasion n'être que la copie des ouvrages de ce grand Peintre: & quand les choses, après avoir été bien examinées, ne se trouveroient pas justes, comme on les suppose, qu'importe après tout, pourvu qu'elles le paroissent; puisque la fin de la Peinture n'est pas tant de convaincre l'esprit que de tromper les yeux.

Cet artifice paroîtra toujours merveilleux dans les grands ouvrages; car c'est lui qui dans les distances proportionnées à la grandeur des tableaux, soutient le caractere des objets particuliers & du tout-ensemble; & sans lui, en s'éloignant de l'ouvrage, l'ouvrage s'éloigne du vrai, & tombe dans l'insipidité de la Peinture ordinaire. C'est dans ces grands ouvrages, où l'on voit que Rubens a rendu cette savante exagération plus heureuse & plus sensible; mais principalement à ceux qui sont capables d'y faire attention, & de l'examiner: car aux personnes qui ne s'y connoissent que peu, rien n'est plus caché que cet artifice.

Celui qui de tous les disciples de ce rare homme a le plus profité des instructions de son maître, a été van Dyck, & l'on ne peut en parlant de Rubens se dispenser de

faire un cas particulier de cet illustre disciple; puisque s'il n'a pas eu tant de génie que son maître pour les grandes exécutions, il l'a surpassé en certaines finesses de l'art, & il est constant qu'il a fait généralement parlant ses portraits plus délicats, & d'une liberté de pinceau au-dessus de tout ce qui s'est fait en ce genre.

Aprés avoir exposé sincérement ce que je pense sur le coloris, & sur les parties qui en dépendent, il me reste encore à répondre à ceux qui croient qu'on ne peut posseder tout ensemble le dessein & le coloris, & la plus forte raison qu'ils en donnent, c'est, disent ils, qu'en s'attachant au coloris on néglige le dessein, & que les charmes de celui-ci font oublier la nécessité de l'autre.

A quoi il est aisé de répondre, que si cela arrive ainsi, ce n'est pas la faute du coloris, mais de l'esprit qui a trop peu d'étendue pour s'appliquer à deux choses en même-tems. Ce ne sont pas de ces sortes d'esprits que demande la Peinture; elle n'admet pour ses favoris que ceux qui sont capables d'embrasser plusieurs objets, ou qui sont si bien tournés, & qui savent si

bien se ménager, qu'ils ne s'attachent qu'aux choses qui doivent augmenter par degrés leurs connoissances. Les nouvelles études qu'ils entreprennent ne leur font point oublier celles qu'ils ont déja faites ; au contraire ils fortifient les unes par les autres, & s'efforcent de les acquérir toutes, comme des moyens nécessaires pour arriver à leur fin. C'est de ce caractere qu'étoit l'esprit de Raphaël. L'ordre & la netteté avec laquelle il concevoit les choses, ne lui ont jamais permis de rien oublier ; il augmentoit toujours ses connoissances, & fortifioit les nouvelles lumieres qu'il acquéroit, par celles qu'il avoit déja acquises.

Après la connoissance des couleurs, vient celle de leur emploi, de leur ménagement, & de leur travail ; & dans l'exercice de ces trois choses consiste la plus grande satisfaction du Peintre.

Seneque, en parlant de l'agrément de la Peinture, dit, que le plaisir qu'elle donne en peignant est bien plus grand que celui que l'on reçoit de l'ouvrage, lorsqu'il est entiérement fini. Je suis absolument de cet avis, parce qu'en travaillant on manie

à son gré les principes, & les secrets de l'art: on leur commande (pour ainsi dire) & chacun les fait obéir selon l'étendue de sa capacité & de son génie; au lieu que l'ouvrage étant fait, il commande à son auteur & le contraint de se contenter du succès, en quelque état qu'il puisse être.

Voici quelques maximes touchant l'emploi des couleurs.

Pline dit, que les anciens peignoient avec quatre couleurs seulement, dont ils composoient leurs teintes. Mais il est à croire que ce n'étoit que pour préparer le fond à récevoir les couleurs qui donnent la fraîcheur, la vigueur & l'ame à l'ouvrage.

Il faut apprendre à bien voir la nature pour la bien représenter. Il y a deux manieres de la colorier, la première dépend de l'habitude que ceux qui commencent à peindre se forment, & l'autre comprend la véritable connoissance des couleurs dont on se sert, ce qu'elles valent l'une auprès de l'autre, & le juste tempérament de leur mélange pour imiter les diverses couleurs de la nature.

La memoire de l'homme est souvent

bornée à un petit nombre d'idées au de-là desquelles il est contraint de répéter. Le Peintre n'a qu'un moyen d'éviter l'ennui de la répétition, c'est d'avoir recours à la source inépuisable de la nature. Il est même bon de prévenir là-dessus les momens de ses besoins, & de faire d'après le vrai des études différentes des objets naturels extraordinaires dans tous les genres de Peinture, & sur du papier huilé afin de s'en servir dans l'occasion.

L'harmonie de la nature dans ses couleurs, vient de ce que les objets participent les uns des autres par les réflets. Car il n'y a point de lumiere qui ne frappe quelque corps, & il n'y a point de corps éclairé qui ne renvoie sa lumiere & sa couleur en même tems; selon le degré de la vivacité de la lumiere, & la variété de la couleur. Cette participation des réflets dans la lumiere & dans la couleur, fait cette union de la nature, & cette harmonie que le Peintre doit imiter; d'où il s'ensuit que le blanc & le noir sont rarement bons dans les réflets.

La variété des teintes à peu près dans le même ton, employée sur une même figu-

re, & souvent sur une même partie, avec modération, ne contribue pas peu à l'harmonie.

Le tournant des parties & les contours qui se perdent insensiblement dans leur fond, & qui s'y évanouissent avec prudence, lient les objets & les tiennent dans l'union, principalement en ce qu'il semble conduire nos yeux au-de-là de ce qu'ils voient, & les persuader qu'ils voient ce qu'ils ne voient pas; c'est-à-dire, la continuité que l'extrêmité leur cache.

L'exagération des couleurs à laquelle le Peintre est obligé d'avoir recours à cause de la superficie de son fond, de la distance de son ouvrage, & du tems qui diminue toutes choses, doit être ménagée de maniere qu'elle ne fasse point sortir l'objet de son caractere.

Il faut éviter autant qu'on le peut de répéter la même couleur dans le même tableau, mais on peut bien en approcher par principe d'union & d'élegance. Il y en a un bel exemple dans le tableau des nôces de Cana de Paul Veronese, où l'on voit plusieurs blancs & plusieurs jaunes renfermés harmonieusement.

L'œil se lasse des mêmes objets, il aime la variété bien entendue; & en toutes choses la répétition est la mere du dégoût.

En Peinture comme en autre matiere, les choses ne valent que par comparaison. La pratique & l'expérience rendent savant en cette partie.

Le mélange de certaines couleurs qui en diminue la force, ou qui les met en harmonie avec d'autres, leur donne le nom de couleurs rompues. On peut en faire une infinité de sortes: & Paul Veronese s'y est si heureusement attaché, qu'il peut servir d'un bon modéle en cette partie.

Il est à remarquer que pour y réussir, il a affecté de se servir de couleurs lumineuses qu'il a rendues sensibles par des fonds encore plus lumineux. Il avoit beaucoup de goût pour les étoffes travaillées & d'une couleur douce; & sa plus grande dépense étoit pour en acheter, afin de les peindre d'après le vrai.

Il y a lieu de s'étonner qu'avant Raphaël, & même de son tems, les Peintres fussent si jaloux de leurs contours, qu'ils n'avoient aucun soin de les lier avec leur fond, & qu'ils n'eussent pas entendu parler

de la maniere dont les anciens auteurs louent ces paſſages fondus d'un objet à un autre.

Il y a apparence en effet qu'ils n'en a‑voient pas ouï parler, & qu'ils ne ſavoient rien de meilleur que d'obſerver leur regularité dans la préciſion des contours, tant il eſt vrai qu'il y a des tems & des païs où l'on ſuit aveuglément les manieres qui s'y pratiquent, & où les plus habiles gens en‑traînent leurs éleves qui les regardent comme infaillibles. D'où il eſt aiſé de juger que c'eſt un grand bonheur à ceux qui ſe deſtinent à la Peinture, que de tomber ſous la diſcipline d'un habile homme. Mais voici ce qui arrive pour l'ordinaire.

Après que l'étudiant s'eſt acquis dans le deſſein autant de capacité qu'il eſt néceſ‑faire, & après qu'il s'eſt déterminé à em‑braſſer la profeſſion de Peintre, il ſe met ordinairement ſous la diſcipline d'un maî‑tre dont il ſuit les ſentimens, & dont il copie les ouvrages; d'où il arrive infailli‑blement que dans la ſuite ſes yeux & ſon eſprit s'accoûtument tellement aux ouvra‑ges de ſon maître, qu'il voit tout le reſte de ſa vie la nature colorée comme ſon

maître s'est accoûtumé de la peindre. Mais ce qui est d'extraordinaire, c'est que supposé que le maître & l'éleve voyent la nature très-mal, c'est-à-dire, d'une autre couleur qu'elle n'est en effet, & qu'on leur présente des tableaux du Titien ou de quelque autre bon coloriste, ils admireront les tableaux & continueront cependant d'employer les mêmes teintes & le même coloris dont ils ont accoûtumé de se servir, tant leur habitude a prévalu, & tant il est difficile de la quitter.

Que peut-on conclure de-là, sinon qu'il faut que l'habitude leur ait gâté les yeux, ou que le Peintre ne prenne pas assez de soin de se corriger: mais un changement total est fort rare, parce qu'il est certain que d'un côté l'habitude cause de l'altération dans les organes, & que d'un côté il est très-difficile de changer une maniere à laquelle on est accoûtumé, & où l'on trouve de la facilité dans l'exécution, pour en prendre une autre dont l'acquisition couteroit beaucoup de peine. Que l'éleve s'examine là-dessus, & que sans perdre courage après avoir reconnu la bonne voie, il s'efforce de la suivre.

Par le peu de choses que je viens de dire touchant l'exercice actuel de la Peinture, j'avoue que j'en passe beaucoup sous silence qui regardent l'exécution & la pratique : mais comme je n'ai appris ce que j'en pourrois communiquer qu'en examinant avec beaucoup de réflexion les ouvrages des grands Peintres, & sur-tout ceux de Titien & de Rubens ; & que les studieux de Peinture peuvent puiser à la même source ; je les renvoie à ces deux Peintres, à Rubens premierement, parce que les principes en sont plus sensibles & plus aisés à pénétrer ; puis à Titien qui semble avoir encore passé la lime par-dessus, c'est-à-dire, en un mot que le Titien a fait sentir dans une distance légitime, plus de vérité & de précision dans ses couleurs locales, ayant laissé à Rubens le talent des grandes compositions, & l'artifice de faire entendre de plus loin l'harmonie de son tout-ensemble.

DU CLAIR-OBSCUR.

LA science des lumieres & des ombres qui conviennent à la Peinture, est une des plus importantes parties, & des plus essentielles de cet art. Nous ne voyons que par la lumiere, & la lumiere attire & attache plus ou moins fortement nos yeux, selon qu'elle frappe diversement les objets de la nature. Le Peintre, qui est imitateur de ces mêmes objets, doit donc connoître & choisir les effets avantageux de la lumiere, pour ne pas perdre les soins qu'il aura pris d'ailleurs pour se rendre habile.

Cette partie de la Peinture contient deux choses, l'incidence des lumieres & des ombres particulieres, & l'intelligence des lumieres & des ombres générales, que l'on appelle ordinairement le Clair-obscur: & quoique selon la force des mots, ces deux choses n'en paroissent qu'une seule; elles sont néanmoins fort différentes selon les idées qu'on s'est accoûtumé d'y attacher.

L'incidence de la lumiere consiste à savoir l'ombre que doit faire & porter un corps situé sur un tel plan, & exposé à une

lumiere donnée. (Et c'eſt une connoiſſance que l'on acquiert facilement dans tous les livres de perſpective auxquels on peut avoir recours.) Ainſi par l'incidence des lumieres l'on entend les lumieres & les ombres qui appartiennent aux objets particuliers. Et par le mot de clair-obſcur, l'on entend l'art de diſtribuer avantageuſement les lumieres & les ombres qui doivent ſe trouver dans un tableau, tant pour le repos & pour la ſatisfaction des yeux, que pour l'effet du tout-enſemble.

L'incidence de la lumiere ſe démontre par des lignes que l'on ſuppoſe tirées de la ſource de la même lumiere ſur un corps qu'elle éclaire. Elle force & néceſſite le Peintre à lui obéir: au lieu que le clair-obſcur dépend abſolument de l'imagination du Peintre. Car celui qui invente les objets eſt maître de les diſpoſer d'une maniere à recevoir les lumieres & les ombres telles qu'il les déſire dans ſon tableau, & d'y introduire les accidens & les couleurs dont il pourra tirer de l'avantage. Enfin comme les lumieres & les ombres particulieres ſont compriſes dans les lumietes & dans les ombres générales, il faut regarder

le clair-obscur comme un tout, & l'incidence de la lumiere particuliere comme une partie que le clair-obscur suppose.

Mais pour une entiere intelligence du clair-obscur, il est bon de savoir que sous le mot de *Clair*, il faut entendre, non-seulement ce qui est exposé sous une lumiere directe, mais aussi toutes les couleurs qui sont lumineuses de leur nature; & par le mot d'*Obscur*, il faut entendre non-seulement toutes les ombres causées directement par l'incidence, & par la privation de la lumiere; mais encore toutes les couleurs qui sont naturellement brunes; en sorte que sous l'exposition de la lumiere même, elles conservent de l'obscurité, & soient capables de groupper avec les ombres des autres objets. Tels sont, par exemple, un velours chargé, une étoffe brune, un cheval noir, des armures polies, & d'autres choses semblables qui conservent leur obscurité naturelle ou apparente à quelque lumiere qu'on les expose.

Il y a encore à observer que le clair-obscur qui renferme & qui suppose l'incidence de la lumiere & de l'ombre, comme le tout renferme sa partie, regarde

cette même partie d'une maniere qui lui eſt particuliere : car l'incidence de la lumiere & de l'ombre ne tend qu'à marquer préciſément les parties éclairées & les parties ombrées ; & le clair-obſcur ajoûte à cette préciſion, l'art de rendre les objets plus de relief, plus vrais & plus ſenſibles. J'ai démontré ailleurs cette propoſition, je n'en répéterai point ici les preuves. Voilà la différence qu'il y a entre le clair-obſcur & l'incidence de la lumiere. Reprenons maintenant l'idée du premier, & diſons que le clair-obſcur eſt l'art de diſtribuer avantageuſement les lumieres & les ombres, & ſur les objets particuliers & dans le général du tableau.

Des moyens qui conduiſent à la pratique du Clair-Obſcur.

Quoique le clair-obſcur comprenne la ſcience de diſtribuer toutes les lumieres & toutes les ombres, il s'entend plus particulierement des grandes lumieres & des grandes ombres ramaſſées avec une induſtrie qui en cache l'artifice. C'eſt dans ce ſens que le Peintre s'en ſert pour mettre les objets dans un beau jour, en donnant occa-

occasion à la vue de se reposer d'espace en espace par une ingénieuse distribution d'objets, de couleurs, & d'accidens : trois moyens qui conduisent à la pratique du clair-obscur, comme je vais tâcher de le faire voir.

PREMIER MOYEN.

Par la distribution des objets.

LA distribution des objets forme des masses de clair-obscur, lorsque par une industrieuse œconomie on les dispose de maniere que ce qu'ils ont de lumineux se trouve joint ensemble d'un côté, & que ce qu'ils ont d'obscur se trouve lié ensemble d'un autre côté, & que cet amas de lumieres & d'ombres empêche la dissipation de notre vue. C'est ce que le Titien appelloit la grappe de raisin : parceque les grains de raisin séparés les uns des autres auroient chacun sa lumiere & son ombre également ; & partageant ainsi la vue en plusieurs rayons, lui causeroient de la confusion : au lieu qu'étant tous rassemblés en une grappe, & ne faisant par ce moyen qu'une masse de clair, & qu'une masse

d'ombre, les yeux les embraſſent comme un ſeul objet. Ce que je dis ici de la grappe de raiſin ne doit pas être pris groſſiérement à la lettre, ni ſelon l'arrangement, ni ſelon la forme, c'eſt une comparaiſon ſenſible qui ne ſignifie autre choſe que la jonction des clairs, & la jonction des ombres.

SECOND MOYEN.

Par le corps des couleurs.

LA diſtribution des couleurs contribue aux maſſes de clairs & aux maſſes d'ombres, ſans que la lumiere directe y contribue en autre choſe que de rendre les obſcures viſibles: cela dépend de la ſuppoſition que fait le Peintre, qui eſt libre d'introduire une figure habillée de brun, qui demeurera obſcure malgré la lumiere dont elle peut être frappée, & qui fera d'autant plus ſon effet qu'elle en cachera l'artifice. Ce que je dis d'une couleur peut s'entendre de toutes les autres couleurs ſelon le degré de leur ton, & ſelon le beſoin qu'en aura le Peintre.

TROISIEME MOYEN.

Par les Accidens.

LA diſtribution des accidens peut ſervir à l'effet du clair-obſcur, ou dans la lumiere, ou dans les ombres. Il y a des lumieres & des ombres accidentelles: la lumiere accidentelle eſt celle qui eſt acceſſoire au tableau, & qui s'y trouve par accident, comme la lumiere de quelque fenêtre, ou d'un flambeau, ou de quelque autre cauſe lumineuſe, laquelle eſt pourtant inférieure à la lumiere primitive. Les ombres accidentelles ſont, par exemple, celles des nuées dans un Païſage, ou de quelqu'autre corps que l'on ſuppoſe hors du tableau, & qui peut cauſer des ombres avantageuſes. Mais en ſuppoſant hors du tableau la cauſe de ces ombres volantes, pour ainſi parler, il faut bien prendre garde que cette cauſe ſuppoſée ſoit vraiſemblable, & non pas impoſſible.

Il me ſemble que ce ſont-là trois moyens dont on peut ſe ſervir pour mettre en pratique le clair-obſcur. Mais en-vain aurois-

je parlé de ces moyens, si je ne faisois connoître la nécessité de la fin où ils conduisent, je veux dire la nécessité du clair-obscur dans la théorie, & dans la pratique de la Peinture.

De la nécessité du clair-obscur dans la peinture.

Entre plusieurs raisons qui démontrent cette nécessité, du clair-obscur j'en ai choisi quatre qui m'ont semblé les plus essentielles.

La premiere est prise de la nécessité du choix dans la Peinture.

La 2e. de la nature du clair-obscur.

La 3e. de l'avantage qu'il procure aux autres parties de la Peinture.

Et la 4e. de la constitution générale de tous les êtres.

PREMIERE PREUVE,

Prise de la nécessité du choix.

Le Peintre ne se contente pas ordinairement de la nature telle que le hazard la lui présente, il sait que par rapport à l'usage qu'il en veut faire, elle est presque toujours défectueuse, & que pour la réduire dans un état parfait, il doit recourir à son art qui lui enseigne les moyens de la bien choisir dans tous ses effets visibles. Or la lumiere & l'ombre ne sont pas moins un effet visible de la nature que les contours du corps humain, que les attitudes, que les plis des draperies, & que tout ce qui entre dans la composition d'un tableau: toutes ces choses demandent un choix, & par conséquent la lumiere en demande un aussi: ce choix de la lumiere n'est autre chose que l'artifice du clair-obscur: l'artifice du clair-obscur est donc une partie absolument nécessaire dans la Peinture.

SECONDE PREUVE,

Tirée de la nature du clair-obscur.

Les sens ont cela de commun, qu'ils ont de la répugnance pour tout ce qui trouble leur attention. Ce n'est point assez que les yeux puissent voir, il faut qu'ils embrassent leur objet avec satisfaction, & que le Peintre éloigne tout ce qui peut leur faire de la peine. Il est certain que les yeux ne peuvent être contens lorsque voulant se porter sur un objet, ils en sont détournés par d'autres objets voisins que leurs jours & leurs ombres particulieres rendent aussi sensibles que cet objet même : mais il n'est pas moins certain qu'il n'y a que l'intelligence du clair-obscur qui puisse procurer à la vue la jouissance paisible de son objet : car, comme nous avons dit, c'est le clair-obscur qui empêche la multiplicité des angles, & la dissipation des yeux par le moyen des grouppes de lumières & d'ombres dont il donne l'intelligence. Ainsi le clair-obscur est d'une extrême conséquence dans la Peinture.

TROISIE'ME PREUVE,

Prise de l'avantage que les autres parties de la Peinture tirent du clair-obscur.

Il est nécessaire de bien poser les figures, de les dégrader, de bien jetter une draperie, d'exprimer les passions de l'ame, en un mot de donner le caractere à chaque objet par un dessein juste & élegant, & par une couleur locale vraie & naturelle: mais il n'est pas moins nécessaire de soûtenir toutes ces parties, & de les mettre dans un beau jour, en les rendant plus capables d'attirer les yeux, & de les tromper agréablement par la force & par le repos que l'intelligence des lumieres générales introduit dans un tableau : ce qui prouve l'avantage que les parties de la Peinture en reçoivent, & qui établit par conséquent la nécessité du clair-obscur.

QUATRIEME PREUVE.

Voici encore une preuve qui servira à fortifier celles que l'on vient de proposer, elle est tirée de la constitution générale de tous les êtres.

Il est constant que tous les êtres du monde tendent à l'unité, ou par relation, ou par composition, ou par harmonie, & cela dans les choses humaines comme dans les divines; dans la Religion comme dans la politique; dans l'art comme dans la nature; dans les facultés de l'ame comme dans les organes du corps. Dieu est un par l'excellence de sa nature; le monde est un; la morale rapporte tout à la Religion qui est une, comme la politique rapporte tout au gouvernement d'un Etat. La nature universelle conserve dans toutes ses productions une unité qui résulte de plusieurs membres dans les animaux, & de plusieurs parties dans les plantes; & l'art se sert de plusieurs préceptes différens dont il fait un seul ouvrage. Les différentes conditions des hommes servent pour le commerce, & pour la société, comme les différentes roues d'une machine se rassemblent & agissent pour un principal mouvement. Les facultés de l'ame ne sont occupées dans un même moment que d'une seule chose pour la bien faire, & les organes du corps ne peuvent bien jouir dans un même tems que d'un seul objet: que si

on

on leur en préfente plufieurs à la fois, ils ne s'attacheront à aucun, & cette multiplicité les partagera, & leur ôtera entiérement la liberté de leur fonction. Si dans un difcours public deux ou trois perfonnes parlent en même tems du même ton & de la même force, l'oreille ne faura auquel entendre, & ne fera frappée que d'un bruit confus. De la même maniere fi l'on préfente à la vue plufieurs objets féparés & également fenfibles, il eft certain que l'œil ne pouvant ramaffer tous ces objets enfemble, aura dans fa divifion de la peine à fe déterminer. Ainfi, comme dans un tableau il doit y avoir unité de fujet pour les yeux de l'efprit, il doit pareillement y avoir unité d'objet pour les yeux du corps. Il n'y a que l'intelligence du clair-obfcur qui puiffe procurer cette unité, ni qui puiffe faire jouir la vue paifiblement & agréablement de fon objet.

Quand je parle de l'unité d'objet dans un tableau, c'eft par rapport à l'efpace que l'œil peut raifonnablement embraffer fans être diftrait par plufieurs objets féparés: ce qui fe trouve ordinairement dans un petit nombre de figures; car il y a des ta-

bleaux assez grands & assez chargés d'ouvrage pour contenir jusqu'à trois grouppes de clair-obscur. Alors les lumieres & les ombres de chaque grouppe étant suffisamment étendues, attirent les yeux & les arrêtent quelque tems, en leur laissant néanmoins la liberté de passer d'un grouppe à un autre.

Mais ces grouppes d'objets & de clair-obscur dans un même tableau, sont tellement des unités, qu'il y en doit avoir un qui domine sur les autres. C'est par cette raison que le Peintre est obligé d'y faire entrer, autant qu'il se peut, les principales figures de son sujet. Ainsi cette subordination de grouppes fait encore une unité qu'on appelle le tout-ensemble. Il faut néanmoins remarquer que ces grouppes ne doivent être, ni trop arrangés, ni affectés, ni confus, ni pareils dans leur forme: car il importe peu à la vue que les masses de clair-obscur soient en figure convexe ou en figure concave, ou de quelque autre maniere qu'on veuille les représenter.

On doit seulement observer qu'encore que dans les grands ouvrages il faille nécessairement que les masses de clair & les

masses d'ombres se prêtent les unes aux autres un mutuel secours, cependant il ne faut pas que les masses d'ombres contribuent si fort à faire reposer la vue, qu'elles la laissent dans une entiere inaction en faveur des masses claires.

Le Peintre doit en cela imiter l'orateur, qui voulant nous attacher à un endroit qu'il a resolu de nous rendre sensible, fait précéder cet endroit par quelque chose qui lui est inferieur, & après avoir attaché son auditeur à l'objet, ce même orateur le delasse en l'entretenant de quelque chose de modéré, sans le laisser néanmoins sortir de son attention.

Tout de même le Peintre fait briller dans son tableau ses clairs, & les soutient par des masses brunes, qui en reposant les yeux ne laissent pas de les entretenir par des objets moins sensibles.

O. peut même introduire quelquefois, mais avec beaucoup de prudence, quelques objets singuliers, bruns dans les masses claires, & quelques objets clairs dans les masses brunes, ou pour en reveiller le trop grand silence, ou pour détacher quelques figures, ou pour ne laisser aucune af-

fectation dans l'ouvrage. Enfin il me paroît qu'il est à propos que le tout se rencontre dans une heureuse disposition comme si le hazard en avoit ainsi ordonné.

J'avoue pourtant qu'il n'est pas donné à tous les Peintres de cacher de cette maniere l'artifice du clair-obscur, & de l'exécuter avec industrie. C'est une partie qui demande d'autant plus de réflexion & de delicatesse, qu'elle trouve une nouvelle difficulté dans chaque nouveau sujet. Elle veut de ces génies qui se font ouverture par tout, & qui savent sortir heureusement de toutes leurs entreprises.

On pourroit ajoûter ici pour un surcroît de preuve de la force & de la nécessité du clair-obscur, les louanges que les Peintres donnent tous les jours aux ouvrages où cette partie se fait sentir, & aux Peintres qui l'ont possedée.

En effet qui fera réflexion sur les avantages que toutes les parties de la Peinture tirent de celle-ci, avouera qu'un ouvrage de Peinture denué de clair-obscur, demeurera foible & insipide quelque correct qu'en soit le dessein, & quelque fidéles qu'en soient les couleurs locales & particulieres.

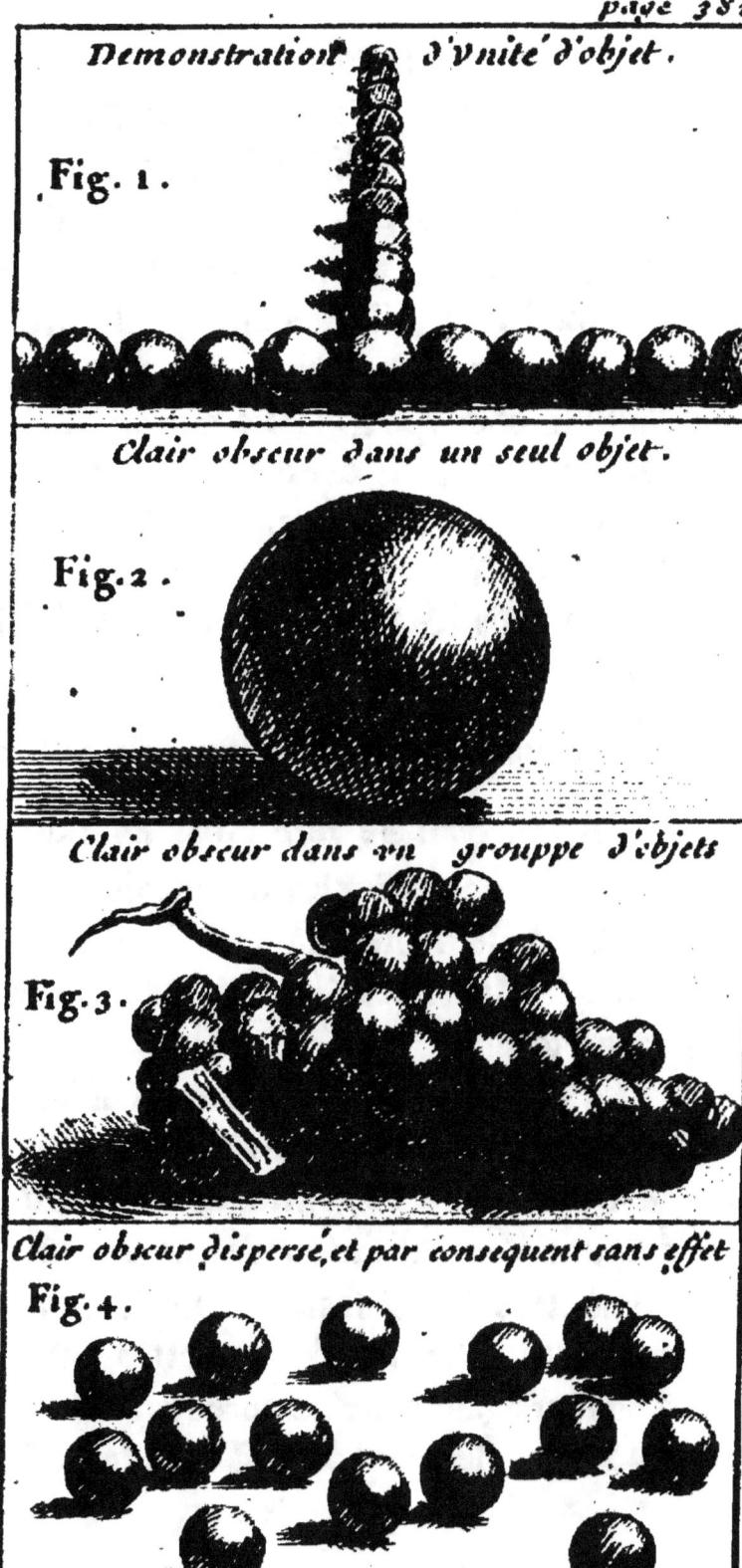

Au lieu qu'un tableau où le deſſein & les couleurs locales ſont médiocres, mais qui ſont ſoutenues par l'artifice du clair-obſcur, ne laiſſera point paſſer tranquilement ſon ſpectateur, il l'appellera, il l'arrêtera du moins quelque tems, eut-il même de l'indifférence pour la Peinture. Que ne fera-ce point, ſi avec le clair-obſcur les autres parties s'y rencontrent dans un louable degré de perfection, & que l'ouvrage tombe ſous les yeux d'un curieux éclairé, ou d'un amateur ſenſible?

Démonſtration de l'effet du clair-obſcur.

J'ai cru qu'il ne ſeroit pas hors de propos de donner ici les principales démonſtrations de l'effet du clair-obſcur, pour remettre le lecteur au fait de tout ce qui en a été dit.

La premiere figure prouve l'unité d'objet, comme nous l'avons déja fait voir dans le traité de la diſpoſition. Il y a de plus ici une démonſtration des objets qui entrent dans le tableau, & qui ſont en perſpective. Les uns & les autres objets diminuent également de force en s'éloignant du centre de la viſion. Toute la différen-

ce qui est entre eux, c'est que les objets qui rentrent diminuent de grandeur en s'éloignant du centre de la vision, selon les regles de la perspective ; & que ceux qui s'étendent seulement à droite & à gauche, s'effacent par l'éloignement, sans diminuer de forme ni de grandeur.

La seconde figure fait voir comme on doit traiter un objet particulier, pour lui donner du relief, qui est, d'employer sur le devant les lumieres les plus vives & les ombres les plus fortes, selon les couleurs qui conviennent à cet objet, en conservant toujours les réflets sur les tournans du côté de l'ombre.

La troisieme est pour prouver la nécessité des grouppes pour la satisfaction des yeux, qui étoit la grande regle du Titien, & qui doit l'être encore aujourd'hui pour ceux qui voudront observer dans leur tableau, cette unité d'objet qui avec les couleurs bien entendues, en fait toute l'harmonie.

La quatrieme figure est une conviction de la nécessité d'observer l'unité d'objet, en formant des grouppes dans la composition des tableaux, selon leur grandeur, &

le nombre des figures; car, comme nous avons dit, pour plaire à l'œil, il faut le fixer par un grouppe dominant, qui par le moyen des repos que cause l'étendue de ses lumieres & de ses ombres, n'empêche pas l'effet des autres grouppes, ou objets subordonnés : car si les objets sont dispersés, l'œil ne sait auquel s'adresser d'abord, non plus que l'oreille au discours de plusieurs personnes qui parleroient toutes à la fois.

On pourroit ajoûter beaucoup d'autres choses à ce que je viens de dire des lumieres & des ombres, cette matiere étant susceptible d'un plus grand détail. Je me suis contenté de donner ici, selon mon sens, l'idée du clair-obscur, de faire voir en général les différens moyens de le pratiquer, & de prouver son absolue nécessité dans la Peinture.

Ceux qui voudront en savoir davantage, peuvent voir ce que j'en ai écrit dans le commentaire que j'ai fait sur le Poëme de la Peinture, par du Frenoy (*) sur le 267.

(*) Ce Poëme latin de Du Frenoy sur la Peinture, avec sa traduction en françois & les notes de Mr. de Piles, a été réimprimé chez Jombert, Libraire, à Paris en 1751.

vers, & les 7. ou 8. feuillets suivans, & que je n'ai pas cru devoir rapporter ici, y en ayant exposé la principale substance.

Les sculpteurs aussi bien que les Peintres, peuvent mettre en pratique l'artifice du clair-obscur, quand ils en ont occasion, ou lorsqu'ils se la procurent par la disposition de leurs figures, ou par le lieu où doit être placé leur ouvrage. Le cavalier Bernin en a laissé des monumens à la postérité dans quelques églises de Rome, dans lesquelles il a disposé la sculpture selon la lumiere des fenêtres qui devoient l'éclairer. Ou bien il a percé des fenêtres d'une ouverture avantageuse quand il en a eu la liberté, afin d'en tirer des lumieres qui fissent un effet extraordinaire & capable d'entretenir l'attention de son spectateur. Mais le sculpteur habile peut encore faire quelque chose de plus, en ajoûtant au clair-obscur des couleurs locales, s'il en a l'intelligence.

On en peut voir un merveilleux exemple chez Monsieur le Hay, rue de Grenelle, faubourg S. Germain. Ces ouvrages sont dans deux caisses, dont l'une contient le sujet d'une descente de Croix, & l'autre

l'adoration des Pasteurs. La profonde science & la singuliere beauté dont ces deux sujets sont exécutés, m'ont persuadé que le public seroit bien aise d'être prévenu de leur description (*) & quoique je l'aie faite avec toute l'exactitude qui m'ait été possible, je ne doute pas que les curieux ne la trouvent fort éloignée du sublime où l'abbé Zumbo, qui en est Auteur, l'a porté dans toutes les parties de son art.

Ce seroit ici le lieu de dire quelque chose de la vie de cet homme illustre mais j'ai cru qu'il étoit plus à propos de la réserver pour la seconde édition que l'on va faire de l'abregé de la vie des Peintres (**) que j'ai mis au jour. Je me contenterai donc de donner dans ce Volume la description des sculptures dont je viens de parler: on l'a placée sur la fin du livre pour ne point interrompre l'ordre des traités qui font la matiere essentielle de cet ouvrage.

(*) Voyez cette description, ci-après.
(**) Cette seconde édition que M. *De Piles* se proposoit de faire n'ayant pas eu lieu, les mêmes Libraires en vont incessamment donner une nouvelle au public.

De l'ordre qu'il faut tenir dans l'étude de la Peinture.

LA plûpart des habiles Peintres ont pris beaucoup de soin, & ont consommé plusieurs années à la recherche des connoissances qu'ils auroient pu acquerir en peu de tems, s'ils en eussent trouvé d'abord la véritable voie. Cette vérité que l'expérience a fait sentir dans tous les âges, regarde sur-tout la jeunesse. C'est elle principalement qui dans l'avidité d'apprendre, a besoin des lumieres qui lui fassent voir par ordre les progrès qu'elle doit espérer pour arriver infailliblement au but qu'elle se propose.

On peut considérer la Peinture comme un beau parterre; le génie comme le fond, les principes comme les semences, & le bon esprit comme le jardinier qui prépare la terre pour y jetter les semences dans leurs saisons, & pour en faire naître toutes sortes de fleurs qui ne regardent pas moins l'utilité que l'agrément.

Il est certain que le génie à qui nous devons la naissance des beaux-arts, ne sauroit les conduire à leur perfection sans le

secours de la culture; que cette culture est impraticable sans la direction du jugement; & que le jugement ne sauroit rien faire sans la possession des vrais principes.

Il faut donc supposer le génie dans toutes nos entreprises, autrement on ne fait que languir dans l'exécution. Il est vrai que les siècles ne sont pas égaux dans la production des grands génies, & que l'art s'affoiblit faute d'habiles gens : Mais le manque de grands génies ne doit point empêcher que l'on ne cultive ceux qui se rencontrent dans tous les tems quels qu'ils puissent être. La terre rend à proportion de son fond, & de la semence qu'on y jette; de même le génie produira toujours en le cultivant, suivant le degré de son élévation & de son étendue, les uns plus ; les autres moins.

Ainsi le génie a plusieurs degrés, & la nature en donne aux uns pour une chose, & aux autres pour une autre ; non seulement dans la diversité des professions, mais encore dans les différentes parties d'un même art ou d'une même science. Dans la Peinture, par exemple, l'un aura du génie pour le portrait, ou pour le paysa-

ge, pour les animaux, ou pour les fleurs: mais comme toutes ces parties se trouvent rassemblées dans le génie propre à traiter l'histoire, il est certain que ce génie doit présider à tous les genres particuliers de la Peinture, d'autant plus que si ceux qui les exercent y réussissent mieux que les autres, c'est ordinairement parce qu'ils s'y sont occupés davantage; & qu'ayant senti le talent qu'ils avoient pour cette partie, ils l'ont embrassée avec plaisir, & ont eu plus d'occasions de l'examiner, & de le pratiquer : ce qui soit dit sans faire tort au génie de ceux qui l'ayant assez étendu pour réussir dans l'histoire, se sont adonnés par occasion ou par goût à un genre de Peinture plûtôt qu'à un autre.

Car la Peinture doit être regardée comme un long pélérinage, où l'on voit dans le cours du voyage plusieurs choses capables d'entretenir agréablement notre esprit pour quelque tems. On y considere les différentes parties de cet art, on s'y arrête en faisant son chemin, comme un voyageur s'arrête dans les lieux de repos qui sont sur sa route: mais si nous fixions notre demeure dans l'un de ces lieux, parce

que nous y aurons trouvé des beautés selon notre goût, ou des occasions selon notre interêt, & que nous nous contentions de voir de loin, ou d'entendre seulement parler du lieu où nous voulions nous rendre, nous demeurerons toujours à l'hôtellerie, & nous n'acheverons jamais notre voyage.

C'est ce qui arrive infailliblement à ceux qui tendent à la Peinture comme à leur fin, & qui en passant par l'étude des parties qu'elle renferme, sont arrêtés par les charmes qu'ils auront trouvés dans quelques-unes, sans faire réflexion que l'accomplissement de la Peinture ne résulte que de la perfection, & de l'assemblage de toutes les parties qui la composent. La question est donc de cultiver ce génie qui doit y présider. Je le demande tout entier, uniquement attaché à ce qui le regarde, évitant les dissipations capables de le retarder, & libre de toute affaire.

Mais quelque disposition qu'ait un éleve pour être instruit, il se peut faire que le maître ne soit pas disposé pour l'instruire; parce que l'apparence d'un juste interêt pourroit le retenir dans l'appréhension de

perdre en peu de jours le fruit d'une longue expérience en communiquant ses lumieres, & d'être par ce moyen ou surpassé, ou du moins égalé par son éleve.

Cependant, d'enterrer ses connoissances avec soi, sans vouloir faire d'éleve, est une chose qui n'est, ni naturelle, ni chrétienne, ni politique; elle n'est point naturelle, car le propre de la nature est de se reproduire elle-même; elle n'est point chrétienne, puisqu'il est de la charité d'enseigner les ignorans, je veux dire ces sortes d'ignorans à qui Dieu a donné des talens pour apprendre; elle n'est point non plus politique, parceque la réputation des maîtres se répand & se conserve par celle des disciples, qui transmettent à la postérité la gloire de ceux qui les ont instruits.

Mais supposé que parmi les habiles Peintres, les plus jeunes ayent les raisons d'intérêt dont j'ai parlé, & qu'on trouvât ces raisons suffisantes pour les dispenser de communiquer leurs lumieres & leurs secrets à des éleves; on ne peut du moins excuser les plus avancés en âge, ni ceux qui ont une réputation établie; parce que n'y ayant rien à risquer pour eux, ils ne peuvent at-

tendre de leurs bonnes intentions qu'une pleine satisfaction d'eux-mêmes, & des louanges de tous les autres.

Il ne s'agit plus que de trouver des moyens qui applanissent les difficultés, qui abregent le tems : & qui conduisent les éleves dans la voie de perfectionner eux-mêmes leur goût, & leur génie.

Je sais bien que les habiles Peintres (je parle de tous en général) je sais bien, dis-je, que les habiles gens peuvent avoir tenu différentes voies dans leurs études, & qu'ils peuvent par conséquent conduire leurs disciples chacun par différens chemins qui meneroient à une même fin. Je sais bien aussi qu'il s'en pourroit rencontrer, qui après avoir étudié sans ordre, & consumé inutilement plusieurs années à la recherche de la bonne voie, ne l'ont trouvée que fort tard ; & enfin qui après s'être instruits & desabusés eux-mêmes, seroient très capables de marquer à la jeunesse la meilleure voie pour s'avancer dans leurs études. Mais l'étonnement où je suis des longues années qu'on emploie ordinairement dans l'étude de cette profession, m'a donné la liberté de dire ici ce que je pense

des études de la Peinture, & de l'ordre que je souhaiterois qu'on y observât.

Je ne fixerai point ici l'âge auquel on doit commencer à travailler pour acquerir cet art, parce qu'en toutes sortes de professions, le génie & l'application font la moitié de l'ouvrage.

Cependant les jeunes gens que l'on destine à la Peinture, ne sauroient se mettre trop tôt à dessiner, parceque leur génie venant à se déclarer en pratiquant, on les laisse continuer s'ils en ont ; ou si l'on découvre qu'ils n'en ayent point, on les emploie à des choses auxquelles on les croit plus propres. Mais en cas que leur inclination les porte à continuer du côté de la Peinture ; il faut avoir soin pendant ces premiers exercices de leur dessein, qu'ils apprennent à bien lire & à bien écrire ; afin qu'ils évitent la trop grande indifférence que la plûpart des hommes ont pour la lecture, faute de se l'être rendue familiere dans leur jeunesse. Et comme c'est un secours dont les Peintres ont grand besoin dans leur profession, il est bon qu'on leur donne à lire dans les commencemens des livres agréables & proportionnés à leur âge
pour

pour les mettre en goût de lecture. Et dans la suite, à mesure que l'esprit se forme, rien n'apprend à bien penser comme les bons livres.

Du reste à quelque âge que l'on commence la Peinture, chacun y avance plus ou moins selon le degré de son génie. Il y en a qui se sentent attirés par leur génie, & qui le suivent; d'autres en sont entraînés par violence. Il y en a peu de ces derniers; & ces génies rares, quand il s'en trouve, sont capables de faire en peu de tems de très-grands progrès, & il n'y a point d'âge déterminé pour eux. Mais comme nous devons former ici un plan d'étude, choisissons pour commencer le tems de la premiere jeunesse, comme on fait ordinairement pour conduire un jeune éleve.

Nous apprenons de Pline que lorsqu'Alexandre-le-Grand donna à la Peinture la premiere place parmi les arts libéraux, il ordonna en même tems que les jeunes gens de condition apprendroient à dessiner avant toutes choses. Alexandre ne pouvoit avoir en cela d'autre vue que de former le goût de ses principaux sujets, par

les dispositions que le dessein met dans l'esprit.

En effet le premier fruit du dessein est la justesse qu'il met dans les yeux de ceux qui dessinent, & son premier usage est de faire distinguer en général le caractere des objets, & ensuite d'imprimer dans l'esprit les principes du bon qui se trouve dans les beaux-arts : & enfin le goût s'étant formé par un progrès de ces mêmes principes, il est bien plus capable de juger des ouvrages de l'art, & de ceux de la nature.

Alexandre qui ne vouloit pas faire des Peintres de tous ces gens de condition, les faisoit néanmoins commencer de bonne heure à dessiner ; parce qu'il vouloit que le dessein leur servît à juger dans le cours de la vie, de tous les objets que l'occasion leur présenteroit.

Les Peintres, & les sculpteurs ont d'autant plus de sujet de suivre cette loi d'Alexandre dans l'emploi des premiers tems de leur jeunesse, que le dessein ne doit pas seulement leur servir à dire leur avis sur les ouvrages, mais à faire ceux dont on doit juger.

La premiere chose que l'on doit consi-

dérer dans l'acquisition d'un art que l'on veut exercer toute sa vie, c'est de bien partager son tems, & de donner à chaque étude celui qui lui est le plus propre. Dans les premiers tems de la jeunesse, par exemple, où la raison est encore foible, & les réflexions hors de saison, il faut se prévaloir de la molesse du cerveau, & de la pureté des organes qui sont susceptibles des impressions, & des habitudes qu'on voudra leur faire prendre.

Cela supposé, il n'y a que deux exercices qui conviennent aux gens de la premiere jeunesse. L'un est d'accoutumer leurs yeux à la justesse, c'est-à-dire à rapporter fidélement sur leur papier les dimensions de l'objet qu'ils copient, & l'autre, c'est d'accoutumer leur main au maniment du crayon & de la plume, jusqu'à ce qu'on ait acquis la facilité nécessaire, laquelle par la pratique s'acquiert infailliblement.

La justesse des yeux & la facilité dans la main, sont les deux portes qui donnent entrée aux démonstrations des parties qui conduisent à l'entiere connoissance du dessein.

Il est donc de la derniere conséquence

aux jeunes gens, pour bien commencer la Peinture, & pour y avancer à grands pas, de ne point quitter ces deux premiers exercices qu'ils n'en ayent une grande habitude.

Et si cet article importe beaucoup aux étudians, il est encore d'une plus grande conséquence à l'académie; car pour peu qu'elle veuille réfléchir sur son avancement, & même sur le soin de se maintenir, elle regardera comme une chose nécessaire de ne recevoir personne pour écolier qui n'ait une suffisante pratique de dessiner d'après les desseins, & d'après les bosses, c'est-à-dire une suffisante justesse dans les yeux, & une suffisante liberté dans le maniment du crayon, & cela au jugement des officiers en exercice.

La raison de mon sentiment en ceci est, que les écoliers ayant été reçus trop jeunes & trop ignorans dans l'école de l'académie, ils y passent beaucoup de tems sans goût & sans discernement, & enfin sans faire des progrès remarquables dans leurs études prétendues. Cependant après quelques années, comptant plutôt sur le tems qu'ils ont passé dans l'école de l'académie

que fur le progrès qu'ils y ont fait, ils fe préfentent témérairement pour concourir aux prix dont ils font tout-à-fait indignes. D'où il arrive enfuite que ceux qui prétendent aux prix de Peinture, étant des branches de la même fouche d'ignorance, produifent les mêmes fruits, ou mauvais ou infipides.

Le premier ufage que les jeunes gens doivent faire de ces habitudes, c'eft d'apprendre la géometrie, parce qu'étant préfentement queftion de réfléchir & de raifonner fur toutes les parties de la Peinture, defquelles il faut avoir une entiere connoiffance, & la géometrie apprenant à raifonner & à inférer une chofe d'une autre, elle nous tiendra lieu de logique, & nous tirera de nos doutes.

Comme la perfpective fuppofe la géometrie qui en eft le fondement, il eft naturel d'en placer ici l'étude, & de s'y attacher d'autant plus fortement que le Peintre en tire un fervice dont il lui eft impoffible de fe paffer, quelque ouvrage qu'il veuille entreprendre.

Je fuppofe ici que le jeune étudiant ait

contracté l'habitude de copier facilement toutes sortes de desseins, & de dessiner toutes sortes de tableaux. Cette habitude néanmoins ne peut entrer dans celle du dessein que comme une disposition nécessaire pour l'acquérir.

Les choses étant ainsi, le jeune étudiant doit regarder l'imitation de la belle nature comme son but, & doit tâcher de connoître les caracteres exterieurs des formes qu'elle produit. Ainsi pour commencer par le chef-d'œuvre des productions de la nature, qui est l'homme, le jeune étudiant doit s'instruire de l'anatomie, & des proportions; parce que ces deux parties sont le fondement du dessein.

L'anatomie établit la solidité du corps, & les proportions en forment la beauté. Les proportions sont redévables à l'anatomie de la vérité de ses contours, & l'anatomie doit aux proportions l'exacte régularité de la nature dans sa premiere intention. Enfin l'anatomie, & les proportions se prêtent un mutuel secours pour réduire le dessein dans une solide & parfaite correction.

Quelque liaison que ces deux parties semblent avoir entr'elles, il paroît néanmoins

que le mieux eſt de commencer par l'anatomie, parce que l'anatomie eſt la fille de la nature, & la proportion la fille de l'art, & que ſi la proportion vient du bon choix, le bon choix tire ſon origine de la nature.

Mais après l'anatomie ſuit l'étude des proportions. Il y a des proportions générales que l'on doit premierement bien ſavoir, c'eſt-à-dire celles qui conviennent généralement à chaque partie pour en faire un tout accompli. Il faut ſavoir, par exemple, comment une tête doit être conſtruite, un pied, une main, & enfin tout le corps pour former un homme parfait.

Mais comme la nature eſt différente dans ſes ouvrages, il faut examiner ce qu'elle peut faire de plus beau dans les différens caracteres qui ſe rencontrent dans la vie des hommes, à cauſe de la diverſité des âges, des païs & des profeſſions.

Il eſt vrai que la nature nous offre l'abondance de ſa variété qui eſt infinie : mais comme ſes richeſſes ne ſont pas ſans mélange, il eſt mieux de recourir d'abord à l'antique qui nous fait part du choix ex-

quis qu'il a fait avec une connoissance profonde pour tous les états de la vie.

Puisqu'il est constant que les figures antiques renferment non seulement tout ce qu'il y a de plus beau dans les proportions; mais qu'elles font encore la source des graces, de l'élegance, & des expressions: c'est une étude d'autant plus nécessaire qu'elle conduit au chemin de la belle vérité. Il faut s'y exercer sans avoir égard au tems qu'elle exige pour la bien posséder: car puisque l'antique est la regle de la beauté, il la faut dessiner jusqu'à s'en former une juste & forte idée, qui serve à bien voir la nature, & à la ramener dans ses premieres intentions, d'où elle s'écarte assez souvent.

Comme le plus bel exemple que nous ayons dans cette conduite, est celle qu'a tenue Raphaël dans ses ouvrages, il est bon de les dessiner en même tems, afin qu'il nous serve de guide dans l'heureux mélange qu'il a fait de l'antique & de la nature.

Il est bon aussi de remarquer en passant que dans l'antique il y a un goût général répandu sur tous les ouvrages de ces tems-là,

là, & un goût particulier qui caractérise chaque figure selon son âge, & sa qualité. C'est au jeune étudiant à faire là-dessus ses réflexions en tems & lieu, selon la pénétration de son jugement.

Supposé que l'on ait fait les études dont je viens de parler, avec le tems & l'application qu'elles demandent, on doit les considérer comme des degrés qui élevent l'esprit à la connoissance du naturel, tel qu'il est, & tel qu'il doit être. Nous jugeons par ces premieres études des défauts que le hazard a mis dans un modele, & des perfections qui lui manquent; ainsi nous voyons au travers de nos idées, ce qu'il faut ajoûter ou diminuer au naturel pour le rendre dans l'état que nous le desirons.

C'est donc ici le lieu, où l'on doit placer l'étude du modele à laquelle il faut joindre celle du contraste, & de la pondération, qui composent toutes deux ensemble celle des attitudes.

Comme il est nécessaire en posant un modele de chercher une attitude qui dans son contraste soit naturelle, & fasse voir de belles parties: il est de la même nécessité de lui donner du relief & de la rondeur.

Mais comme le relief & la rondeur d'un objet particulier ne suffit pas dans l'assemblage de plusieurs figures, & qu'il faut pour la satisfaction des yeux, & pour l'effet du tout-ensemble, qu'il y ait une intelligence de lumieres & d'ombres, qu'on appelle le clair-obscur, on ne peut se dispenser d'en acquérir la connoissance.

Cette intelligence demande une attention particuliere, & l'on en doit avoir une habitude d'autant plus forte, que le clair-obscur est un des principaux fondemens de la Peinture, que son effet appelle le spectateur, qu'il soutient la composition du tableau, & que sans lui tout le soin qu'on auroit pris pour les objets particuliers, seroit une peine perdue.

Quand on a une fois bien conçu cette partie de la Peinture, il est bon, pour lui faire prendre de profondes racines dans l'esprit, de voir avec réflexion les estampes des maîtres qui ont le mieux entendu les lumieres & les ombres, & d'en pénétrer l'intelligence.

Il n'est pas seulement à propos de voir ces estampes particulieres pour se confirmer dans la connoissance du clair-obscur:

mais la vue des belles estampes en général, & des desseins des grands maîtres, est très-utile encore pour nous instruire de la manière dont les plus habiles Peintres ont tourné leurs pensées, dans leurs compositions en général, & dans leurs figures en particulier.

Les bonnes estampes, aussi bien que les bons desseins, sont encore très-capables d'échauffer notre génie, & de l'exciter à produire quelque chose de semblable. Chaque objet s'exprime par des traits différens pour faire sentir son caractere; & quand on a dessiné d'après les bons maîtres, on s'apperçoit assez que ces touches spirituelles, & que ces différens traits sont l'ame des desseins: on se les imprime dans l'esprit, & l'on acquiert par-là beaucoup plus de disposition & de facilité à remarquer dans la nature la maniere dont on peut exprimer le caractere de chaque objet. Le jeune étudiant doit donc faire son possible pour nourrir ses yeux par la vue de ces belles choses.

Mais pour les imprimer fortement dans la mémoire, & pour les faire entrer bien avant dans son esprit, il est bon d'en co-

pier, & d'en extraire le plus beau, & de nous regler en cela selon les choses qui nous manquent, & dont nous avons le plus de besoin, ou vers lesquelles nous nous sentons attirés par notre génie. C'est dans cette occasion où des amis éclairés & sinceres, qui souvent connoissent mieux que nous-mêmes nos foibles & nos penchans, pourroient nous aider de leurs lumieres, s'ils étoient consultés.

Jusqu'ici la Peinture, & la sculpture se sont donné la main ; parce que je suppose que le sculpteur s'est exercé à dessiner sur le papier, comme je desire ici que le Peintre pour son utilité propre apprenne à modéler.

Il faut présentement que chacune marche de son côté pour arriver heureusement à leur fin, qui est l'imitation de la nature par différens moyens; la sculpture par le relief de la matiere, & la Peinture par les couleurs sur une superficie plate. C'est de celle-ci que j'ai encore à parler pour achever de la conduire à la fin de sa carriere.

L'ordre que j'ai indiqué jusqu'ici n'a relation qu'à l'étude du dessein, & ce qui

me reste à dire regarde principalement le coloris.

Plusieurs Peintres sont d'avis que dans l'étude du dessein on mêle celle du coloris ; parce que, disent-ils, plusieurs bons dessinateurs, pour avoir goûté trop longtems les charmes du dessein, en ont tellement rempli leur esprit, que le coloris n'y a pu trouver de place ; ou qu'étant trop avancés dans la partie du dessein, ils se rebutoient facilement de la pratique du coloris qui leur faisoit de la peine. Ainsi ils retournoient au plaisir que leur donnoit l'habitude du dessein qu'ils avoient contractée ; parce qu'on fait volontiers ce qu'on fait facilement.

Il est certain que ces réflexions ne sont pas sans fondement, & que pour s'accommoder à la foiblesse des hommes qui font presque tout par habitude, on pourroit permettre dans le cours du dessein, & par intervalle, le maniment du pinceau & de la couleur aux étudians, afin que s'y étant accoutumés de bonne heure ils n'y trouvassent plus que du plaisir.

Mais si l'on veut examiner la source de ces inconveniens, on trouvera qu'elle ne

vient pas d'avoir manqué de colorier d'aſſez bonne heure: mais d'avoir mal commencé, je veux dire, d'avoir copié d'abord de mauvaiſes choſes, où d'avoir été ſous la diſcipline d'un maître qui n'avoit aucuns principes du coloris.

On revient ordinairement d'un mauvais deſſein, cela ſe voit dans tous ceux qui deſſinent, auxquels la pratique & le changement d'objet & de modele fait reprendre une route plus correcte, & plus approuvée. Mais rien n'eſt plus rare que le changement d'une mauvaiſe habitude dans le coloris pour en prendre une bonne.

Je ne dis pas que ce changement ſoit impoſſible ; mais il eſt très-rare. Raphaël a ſuivi les écoles & la pratique des lieux où il a été élevé, comme Léonard de Vinci, Michel-ange, Jules-Romain & les autres grands Peintres de ces tems-là. Et ils ont ainſi paſſé toute leur vie ſans arriver à l'entiere & à la véritable connoiſſance du bon coloris: & pour parler des gens de notre tems & de notre connoiſſance ; les diſciples de Voüet, qui étoient en grand nombre & qui ne manquoient pas d'eſprit, quelques efforts qu'ils ayent faits, n'ont

pu fe défaire de la mauvaife pratique qu'ils avoient fuivie chez leur maître. Nous avons encore l'exemple de plufieurs jeunes Peintres qui pour avoir commencé par copier quelques tableaux d'un coloris trivial, en retiennent la maniere dans tout ce qu'ils colorient, & s'en font comme un verre, au travers duquel ils voient la nature colorée comme ce qu'ils ont accoutumé de peindre. D'où l'on peut inférer qu'un jeune homme qui commence par copier un tableau mal colorié, avale un poifon dont il empoifonnera lui-même tous les ouvrages qu'il fera dans la fuite.

Cependant un jugement folide & une bonne éducation font au-deffus des difficultés, & peuvent même rétablir un goût mal affecté dans l'efprit d'un homme docile. Ainfi rien n'empêche qu'on ne puiffe placer ici l'étude du coloris, en laiffant la liberté à chacun des étudians d'interrompre quelquefois pour fe defennuyer l'ordre que je viens d'établir.

Le premier foin que demande le coloris d'un jeune étudiant eft de commencer par copier ce qu'il trouvera de mieux colorié, de plus frais, & de plus librement peint

entre les ouvrages des grands maîtres, parmi lesquels Titien, Rubens, & van Dyck tiennent les premiers rangs ; pour les premiers commencemens ; je croirois qu'on tireroit plus d'utilité en copiant van Dyck à cause qu'en y apprenant le bon coloris on y trouve encore la liberté du pinceau.

Comme le coloris n'est estimable qu'autant qu'il imite parfaitement la nature, le jeune étudiant, après quelque habitude de la pratique des habiles gens, doit copier aussi cette même nature, l'examiner & la comparer avec les ouvrages des grands maîtres qu'il aura copiés lui-même. Cette pratique accoutumera son goût à l'idée du vrai, & ses yeux à le voir sans aucuns nuages.

Le jeune Peintre s'étant formé une bonne habitude, & ayant mis son goût en état de ne rien appréhender, peut copier des tableaux de toutes les manieres, s'il y trouve d'ailleurs de quoi entretenir l'activité de son génie.

Mais une étude très-importante seroit de faire comme les abeilles qui tirent de plusieurs bonnes fleurs de quoi composer leur miel, & le jeune Peintre à leur

imitation doit copier des excellens tableaux ce qu'il y aura de meilleur pour s'en former une bonne maniere. Il doit faire la même chose d'après les belles productions de la nature, soit figures, animaux, ou païsages. Il en fera un recueil auquel il doit avoir recours tant pour son propre service dans l'exercice de son art, que pour entretenir son goût, ou pour nourrir sa curiosité.

En cet état le jeune Peintre se voyant pourvu de toutes choses, peut voler de ses propres aîles; & par la lecture, ou par la réflexion, élever ses pensées, exercer son imagination à composer différens sujets, & dans l'exécution profiter des beautés dont la nature lui présente le choix dans l'abondance de ses productions.

Mais qu'il observe sur-tout de ne faire jamais aucun tableau qu'il n'en ait fait un leger esquisse colorié, dans lequel il puisse s'abandonner à son génie & en regler les mouvemens dans les objets particuliers, & dans l'effet du tout-ensemble.

Cet esquisse se doit faire très-vite quand le Peintre a fixé sa pensée, pour ne point perdre le feu de son imagination. Cet es-

quisse étant donc tout informe, comme nous le suppolons, on y peut changer, augmenter, ou diminuer, tant pour la composition, que pour le coloris. Et quand son auteur l'aura réduit, quoique légérement dans l'état qu'il le desire; il doit avant que d'ébaucher le grand ouvrage, faire toutes les etudes nécessaires d'après ce qu'il y a de plus beau dans la nature & dans l'antique qui convienne à son sujet; & dessiner exactement toutes les parties dans leurs places, afin de s'épargner la peine & le chagrin de changer & de faire deux fois le même ouvrage. Raphaël faisoit bien davantage : car il coloit plusieurs papiers ensemble de la grandeur de ses tableaux, où après avoir desliné correctement & mis toutes choses en place, il calquoit ce carton sur les fonds sur lesquels il devoit peindre.

Cependant s'il arrivoit après toutes ces précautions qu'il fût à propos de changer quelque chose pour l'effet du tableau, il seroit de la prudence de n'y pas manquer, & la peine en seroit légere n'y ayant rien d'ailleurs à se reprocher.

Enfin le tableau étant achevé, le Pein-

tre doit considérer le lieu où il doit être placé, & la distance d'où il doit être vu, afin de donner à son ouvrage, par des touches & par des couleurs plus ou moins vigoureuses, la force & la vie qu'il exigera.

De tous les génies, je ne crois pas qu'il y en ait un plus libertin que celui de la Peinture, ni qui souffre le frein plus impatiemment. Je ne doute pas même, si l'on en excepte quelques esprits extraordinaires, que plusieurs Peintres, quoique sans aucun ordre, ne soient parvenus à se rendre estimables, non pas à la vérité sans perdre beaucoup de tems dans la dissipation de leurs études. Mais comme dans une machine la mauvaise disposition des roues en retarde le mouvement, de même aussi les parties de la Peinture mal arrangées par rapport à l'étude qu'on en doit faire, jettent de la confusion dans l'esprit & dans la mémoire, & deviennent par ce moyen difficiles à concevoir & à retenir. D'où il paroît que le parti le plus sûr, est de mettre un ordre à ses études lequel s'accorde avec une raisonnable liberté.

DISSERTATION.

Où l'on examine si la poésie est préférable à la Peinture.

Mon dessein n'est pas de soutenir que la Peinture l'emporte absolument sur la poésie; mais je n'ai jamais douté que ces deux arts ne marchassent de pas égal, ni que l'un & l'autre ne méritassent les mêmes honneurs. J'en ai parlé dans ce sens-là, quand l'occasion s'en est présentée, & je n'ai fait que suivre le sentiment des auteurs les plus célebres. Mais comme les hommes ne s'accordent pas toujours sur les choses même les mieux établies, je trouve aujourd'hui des personnes illustres qui me témoignent de la répugnance à placer la Peinture à côté de la poésie; & quelque inclination que j'aye à suivre leurs avis, je suis bien-aise d'examiner cette matiere avec toute l'application dont je serai capable: car si je suis obligé de me rendre à leur opinion, ils ne desapprouveront pas que je ne le fasse qu'après m'être desabusé moi-même.

Mon but est, non-seulement de ne rien dire, que l'on ne trouve établi dans tous

les écrivains anciens & modernes qui ont parlé du fujet de cette differtation; mais encore je crois qu'il eft bon d'avertir qu'en parlant comme je fais de la poéfie & de la Peinture, je les fuppofe toujours dans le plus haut degré de perfection où elles puiffent arriver.

Ce n'eft donc point la poéfie que j'entreprens d'attaquer: c'eft la Peinture que je veux défendre. Quand à force d'exercice & de réflexions la Peinture & la poéfie fe furent enfin montrées dans leur plus grand luftre, des hommes d'un génie extraordinaire donnerent au public des ouvrages & des regles en l'un & en l'autre genre pour fervir de guide à la poftérité, & pour donner une idée de leur perfection. Cependant ces deux arts ont été malheureufement négligés depuis la décadence de l'Empire Romain jufqu'à ces derniers Siècles, que Raphaël, & le Titien pour la Peinture, comme Corneille, & Racine pour la poéfie dramatique ont fait tous leurs efforts pour les refufciter, & pour les porter à leur premier état.

Il y a néanmoins cette différence, que la Poéfie n'a fait que difparoître, & qu'el-

le s'eſt conſervée toute pure dans les ouvrages d'Homere, d'Eſchile, de Sophocle, d'Euripide, d'Ariſtophane, & dans les regles qu'Ariſtote & Horace nous en ont laiſſées. Ainſi il eſt conſtant que la route que les poëtes qui ſont venus depuis devoient ſuivre, étoit toute marquée, & que la véritable idée de la Poéſie ne s'eſt point perdue; ou du moins, il étoit aiſé pour la retrouver de recourir aux ouvrages, & aux regles infaillibles dont je viens de parler. Au lieu que la Peinture a été entiérement anéantie, ſoit par la perte de quantité de volumes, qui, au rapport de Pline, en ont été compoſés par les Grecs, ſoit par la privation des ouvrages dont les auteurs de ces tems-là nous ont dit tant de merveilles, (car je ne compte que pour très-peu de choſe quelques reſtes de Peinture antique que l'on voit à Rome.)

Si donc il ne s'eſt rien conſervé qui puiſſe nous donner une idée juſte de la Peinture, comme elle ſe pratiquoit anciennement, c'eſt-à-dire, dans le tems que les arts étoient dans leur plus grande perfection, il eſt certain que la poéſie ſe faiſant voir encore aujourd'hui dans tout ſon

luſtre, peut jetter dans l'eſprit de ceux qui y ſont le plus attachés, une prévention qui les porte à lui donner la préférence ſur la Peinture.

Car il faut avouer qu'il y a beaucoup de gens d'eſprit qui bien loin de regarder la Peinture du côté de la perfection & de l'eſtime où elle étoit chez les Grecs, n'ont pas même donné la moindre attention à à cet art tel que nous le poſſedons à préſent, & que les derniers Siècles l'ont fait renaître: & ſi ces mêmes perſonnes font tant que de regarder quelque ouvrage de Peinture, ils jugent de l'art par le tableau, au lieu qu'ils devroient juger du tableau par l'idée de l'art.

Cependant quoique nous n'ayons point encore recouvré la Peinture dans toute ſon étendue, & que dans ſon rétabliſſement, elle n'ait pu avoir pour guides des principes auſſi certains, & des ouvrages auſſi parfaits qu'étoient ceux de la poéſie; rien n'empêche que nous ne puiſſions en concevoir une idée juſte ſur les ouvrages des meilleurs Peintres qui l'ont renouvellée, & ſur ce que nous en ont dit ceux-

mêmes qui nous ont donné les regles de la poéſie, comme Ariſtote, & Horace.

Le premier aſſûre dans ſa poétique (a) *Que la tragedie eſt plus parfaite que le poëme épique ; parce qu'elle fait mieux ſon effet & donne plus de plaiſir.*

Et dans un autre endroit, il dit (b) *Que la Peinture cauſe une extrême ſatisfaction.* La raiſon qu'il en rend, c'eſt qu'elle arrive ſi parfaitement à ſa fin, qui eſt l'imitation, qu'entre toutes les choſes qu'elle imite, celles mêmes que nous ne pourrions voir dans la nature ſans horreur, nous font en Peinture un fort grand plaiſir. Il ajoûte à cette raiſon, *Que la Peinture inſtruit, & qu'elle donne matiere de raiſonner, non-ſeulement aux philoſophes, mais à tout le monde.*

Dans ce raiſonnement, Ariſtote qui meſure la beauté de ces deux arts, par le plaiſir qu'ils donnent, par la maniere dont ils inſtruiſent, & par celle dont ils arrivent à leur fin, dit que la Peinture donne un plaiſir extrême, qu'elle inſtruit plus généralement, & qu'elle arrive très-parfaitement à la fin. Ce philoſophe eſt donc fort éloigné

(a) Chap. 27. (b) Chap. 4.

éloigné de préférer la poésie à la Peinture.

Pour Horace, (a) il déclare nettement que la poésie & la Peinture ont toujours marché de pas égal, & qu'elles ont eu dans tous les tems le pouvoir de nous représenter tout ce qu'elles ont voulu.

Mais quand nous n'aurions pas ces autorités, nos sens & la raison nous disent assez que la poésie ne fait entendre aucun évenement que la Peinture ne puisse faire voir. Il y a long-tems qu'elles ont été reconnues pour deux sœurs qui se ressemblent si fort en toutes choses, qu'elles se prêtent alternativement leur office & leur nom: on appelle communément la Peinture une Poésie muette, & la Poésie, une Peinture parlante.

Elles demandent toutes deux un génie extraordinaire qui les emporte plutôt qu'il ne les conduit, & nous voyons que la nature par une douce violence a engagé les grands Peintres & les grands poëtes dans leurs professions, sans leur donner le tems de déliberer & d'en faire choix. Que si

(a) Art. Poët

nous voulons pénétrer dans leurs excellens ouvrages, nous y trouverons une secrette influence qui paroît avoir quelque chose de plus qu'humain. *Il y a un Dieu au dedans de nous-mêmes*, dit Ovide (a) parlant des poëtes, *lequel nous échauffe en nous agitant.* Et Suidas dit, *Que ce fameux sculpteur Phidias, & que Zeuxis ce Peintre incomparable, tous deux transportés par un enthousiasme, ont donné la vie à leurs ouvrages.*

La Peinture & la poésie tendent à la même fin, qui est l'imitation; & il semble, dit un savant auteur, que non-contentes d'imiter ce qui est sur la terre, elles ayent été jusques dans le ciel observer la majesté des Dieux pour en faire part aux hommes, comme elles peignent les hommes pour en faire des demi-Dieux. C'est dans ce sens-là que Charles-Quint (b) *faisoit gloire non seulement de s'être rendu des provinces tributaires: mais d'avoir obtenu trois fois l'immortalité par les mains du Titien.*

Toutes deux sont occupées du soin de nous imposer, & pourvu que nous voulions leur donner notre attention, elles

(a) Fastes, Liv. 6. (b) Ridolfi.

nous tranſportent comme par un effet de magie d'un païs dans un autre. (a)

Leurs propriétés ſont de nous inſtruire en nous divertiſſant, de former nos mœurs & de nous exciter à la vertu en repréſentant les héros & les grandes actions. C'eſt ce qui fait dire à Ariſtote, (b) *que les ſculpteurs & les Peintres nous enſeignent à former nos mœurs par une méthode plus courte & plus efficace que celle des philoſophes, & qu'il y a des tableaux & des ſculptures auſſi capables de corriger les vices que tous les préceptes de la morale.*

Toutes deux conſervent exactement l'unité du lieu, du tems, & de l'objet.

Toutes deux ſont fondées ſur la force de l'imagination pour bien inventer leurs productions, & ſur la ſolidité du jugement pour les bien conduire. Elles ſavent choiſir des ſujets qui ſoient dignes d'elles, & ſe ſervir des circonſtances & des accidens qui les font valoir, comme elles ſavent rejetter tout ce qui leur eſt contraire, ou qui ne mérite pas d'être repréſenté.

(a) *Et modo Thetis, modo ponit Athenis.*
 Hor. Epiſt. 1. Lib. 2.
(b) Politique R. 5.

Enfin la Peinture & la poësie partant du même lieu, tiennent la même route, arrivent à la même fin, & tirent leur plus grande estime des premiers tems, où la magnificence & la délicatesse ont paru avec plus d'éclat.

Les poëtes de ces tems-là ont reçu des honneurs & des recompenses infinies, ils ont été excités par des prix que l'on donnoit à ceux dont les pieces avoient un succès plus heureux que celles de leurs concurrens: & tous les genres de Poësie ont eu leurs louanges & leurs protecteurs.

On a vu Virgile & Horace, (a) comblés de bienfaits par Auguste; Térence en commerce d'amitié avec Lelius & Scipion le vainqueur de Carthage: Ennius cheri de Scipion l'Africain & enterré dans le (b) sepulcre des Scipions sur lequel on lui éleva une statue; Euripide tant de fois applaudi de toute la Grece, (c) élevé aux premiers honneurs par Archelaüs Roi de Macédoine, & regretté des Athéniens par un deuil public: Homere révéré de toute l'antiqui-

(a) Dextr.
(b) Cic. pro Archia. Val Max.
(c) Selin. Themossin.

té & souvent honoré par des autels & des sacrifices, (a) Alexandre visitant le tombeau d'Achille: Heureux s'écria-t-il, d'avoir pu trouver un Homere qui chantât ses louanges! Ce Prince ne marchoit jamais sans les œuvres d'Homere, il les lisoit incessamment & il les plaçoit même sous son chevet en se mettant au lit. (b) Un jour qu'on lui présenta une, cassette d'un prix inestimable, bijou le plus précieux de la dépouille de Darius, ses courtisans lui demanderent à quel usage il la destinoit? A renfermer les œuvres d'Homere, leur répondit-il.

Mais que n'a point fait ce même Alexandre pour les Peintres? Quelles marques d'estime & d'amour ne leur a-t-il point données? (c) Il ordonna que la Peinture tiendroit le premier rang parmi les arts liberaux, qu'il ne seroit permis qu'aux nobles de l'exercer, & que dès leur plus tendre jeunesse ils commenceroient leurs exercices pour apprendre à dessiner. En cela il regardoit le dessein comme la chose la

(a) *Vie d'Homere.*
(b) *Plutarque.*
(c) *Pline* 38. 50.

plus capable de difpofer l'efprit au bon goût, à la connoiffance des autres arts & à juger de la beauté de tous les objets du monde.

Il vifitoit fouvent les Peintres, & prenoit plaifir à s'entretenir avec Apelle des chofes qui regardoient la Peinture. Pline dit, *que touché de la beauté de l'une de fes efclaves appellée Campafpe qu'il aimoit éperduement, il la fit peindre par Apelle; & s'étant apperçu qu'elle avoit frappé le cœur du Peintre du même trait dont il fe trouvoit lui-même atteint, il lui en fit un préfent, ne pouvant recompenfer plus dignement cet ouvrage, qu'en fe privant de ce qu'il aimoit avec paffion.*

* Ciceron rapporte que fi Alexandre défendit à tout autre Peintre qu'à Apelle de le peindre, & à tout autre fculpteur qu'à Lifippe de faire fa ftatue, ce ne fut pas feulement par l'envie d'être bien repréfenté; mais par l'envie qu'il avoit de ne rien laiffer de lui qui ne fut digne de l'immortalité, & par l'eftime finguliere qu'il avoit pour ces deux arts. Auffi ne ferai-je point ici de différence entre la Peinture & la fculpture: car celle-ci n'a rien que la Pein-

Ep. fam. 12. l. 5.

ture ne doive bien entendre pour être parfaite, & ce que la sculpture a de plus beau lui est commun avec la Peinture. Ces deux arts se sont maintenus de tous les tems dans un même degré de perfection: Les Peintres & les sculpteurs ont toujours vecu dans une louable jalousie sur la beauté & sur l'estime de leurs ouvrages, comme ils font encore aujourd'hui. Et si les sculptures antiques ont été l'admiration des anciens, comme elles sont l'étonnement des modernes, que peut-on concevoir de la Peinture de ces mêmes tems-là ; puisqu'avec le goût, & la regularité de son dessein, elle a dû s'attirer toutes les louanges que méritent les effets surprenans de son coloris.

Mais si nous voulons remonter au de-là du tems d'Alexandre, nous trouverons que Dieu même rendit cet art honorable en faisant part de son intelligence, de son esprit & de sa sagesse à Beseléel * & à Ooliab qui devoient embélir le temple de Salomon, & le rendre respectable par leurs ouvrages.

* *Exod.* 31. *Joseph.*

Si nous regardons la maniere dont la Peinture a été recompenſée, nous verrons que les tableaux des excellens Peintres étoient achetés à pleines meſures de pieces d'or (a) ſans compte & ſans nombre : d'où Quintilien infere, que rien n'eſt plus noble que la Peinture, puiſque la plûpart des autres choſes ſe marchandent, & ont un prix, & qu'au contraire la Peinture n'en a point.

(b) Une ſeule ſtatue de la main d'Ariſtide fut vendue 375 talens, une autre de Policlete ſix vingt mille Seſterces : (c) Et le Roi de Nicomédie voulant affranchir la ville de Gnide de pluſieurs tributs, pourvu qu'elle lui donnât cette (d) Venus de la main de Praxitelle qui y attiroit toutes les années un concours infini de gens ; (e) les Gnidiens aimerent mieux demeurer toujours tributaires que de lui donner une ſtatue qui faiſoit le plus grand ornement de leur ville.

Il s'eſt même trouvé d'excellens Peintres,
&

(a) *In nummo entre menſuram accepit non numero.*
(b) *Plin. 10. 35.*
(c) *Cic. l. Ep. 7. à Atticus.*
(d) *Ælian. hiſt. d.*
(e) *Cic. contre Verres.*

& d'excellens sculpteurs qui pénétrés du mérite de leur art consacrerent aux Dieux leurs ouvrages, croyant que les hommes en étoient indignes. [a] Et la Grece touchée de reconnoissance envers le célebre Polignote qui lui avoit donné des tableaux que tout le monde admiroit, lui fit des entrées magnifiques dans les villes où il avoit fait quelque ouvrage: & elle ordonna par un decret du Sénat d'Athenes qu'il seroit défrayé aux dépens du Public dans tous les lieux où il passeroit.

Aussi la Peinture étoit alors si honorée que les habiles Peintres de ces tems-là ne peignoient sur aucune chose qui ne pût être transportée d'un lieu à un autre, & qu'on ne pût garantir d'un embrâsement. *Ils se seroient bien gardés*, dit Pline, *de peindre contre un mur qui n'auroit pu appartenir qu'à un maitre, qui seroit toujours demeuré dans un même lieu, & qu'on n'auroit pu derober à la rigueur des flammes. Il n'étoit pas permis de retenir comme en prison la Peinture sur les murailles, elle demeuroit indifféremment dans toutes les villes, & un Peintre étoit un bien commun à toute la terre.*

[a] *Plut. op.*

On portoit même jusqu'au respect l'honneur que l'on rendoit à cet art: le Roi Demetrius en donna des marques mémorables au siége de Rhodes, où il ne put s'empêcher d'employer une partie du tems qu'il devoit aux soins de son armée, à visiter Protogene qui faisoit alors le tableau de Jalisus *Cet ouvrage*, dit Pline, *empêcha le Roi Demetrius de prendre Rhodes dans l'appréhension qu'il avoit de bruler les tableaux de ce grand Peintre; & ne pouvant mettre le feu dans la ville par un autre côté que celui où étoit le cabinet de cet homme illustre, il aima mieux épargner la Peinture que de recevoir la victoire qui lui étoit offerte. Protogene,* poursuit le même Pline, *travailloit alors dans un jardin hors de la ville près du camp des ennemis, & il y achevoit assiduement les ouvrages qu'il avoit commencés, sans que le bruit des armes fût capable de l'interrompre: mais Demetrius l'ayant fait venir & lui ayant demandé avec quelle confiance il osoit travailler au milieu des ennemis, le Peintre répondit: Qu'il sçavoit fort bien que la guerre qu'il avoit entreprise étoit contre les Rhodiens & non pas contre les arts. Ce qui obligea le Roi de lui donner des gardes pour sa sûreté, étant ravi*

de pouvoir conserver la main qu'il avoit sauvée de l'insolence des soldats.

De grands personnages ont aimé la Peinture avec passion, & s'y sont exercés avec plaisir : entr'autres Fabius, l'un de ces fameux Romains qui au rapport (a) de Ciceron lorsqu'il eut goûté la Peinture & qu'il s'y fut exercé, voulut être appellé *Fabius Pictor*. Par là il vouloit donner un nouveau lustre à sa naissance, selon l'idée que l'on avoit alors de la Peinture : car ce qui est admirable en cet art, dit Pline, c'est qu'il rend les (b) nobles encore plus nobles & les illustres plus illustres. Turpilius Chevalier Romain, Labéon Préteur & Consul, les poëtes Ennius & Pacuvius, Socrate, Platon, Metrodore, Pyrron, Commode, Vespasien, Néron, Alexandre Severe, Antonin, & plusieurs autres Empereurs, & Rois n'ont pas tenu au dessous d'eux d'y employer une partie de leurs tems.

On sait avec quel soin les grands Princes ont ramassé dans tous les tems quantité de tableaux des grands maîtres, & qu'ils en

(a) *In Bruto.*
(b) *Mirum in hac arte est quod nobiles viros nobiliores facit.* 34. 8.

ont fait un des plus précieux ornemens de leur palais. On voit encore tous les jours combien ce plaifir eft fenfible aux grands feigneurs, & aux gens d'efprit qui ont du goût pour les bonnes chofes. On fçait avec quelle diftinction les habiles Peintres de ces derniers tems ont été traités des têtes couronnées, & à quel point le Titien & Léonard de Vinci furent eftimés des Princes qu'ils fervoient. Celui-ci mourut (*a*) entre les bras de François premier, & le Titien donna tant de jaloufie (*b*) aux courtifans de Charles-Quint qui fe plaifoit dans la converfation de ce Peintre, que cet Empereur fut contraint de leur dire, qu'il ne manqueroit jamais de courtifans, mais qu'il n'auroit pas toujours un Titien. On fçait encore que ce Peintre ayant un jour laiffé tomber un pinceau en faifant le portrait de Charles-Quint, cet Empereur le ramaffa, & que fur le remerciment & l'excufe que le Titien lui en faifoit, il dit ces paroles, Titien mérite d'être fervi par Céfar (*c*)

Mais fuppofé que l'idée de la Peinture, à la confidérer dans fa perfection, ne foit

(*a*) *Vafari.* (*b*) *Ridolfi.* (*c*) *Ridolfi.*

pas encore bien établie, si celle que l'on conçoit aujourd'hui n'avoit pas un fond de mérite par toutes les connoissances qu'elle renferme & par tout ce qu'elle est capable de produire sur les esprits, d'où viendroit la passion que les grands seigneurs & tant de gens d'esprit ont pour elle, & que ceux mêmes qui ont de l'indifférence pour cet art, n'oseroient l'avouer sans rougir?

C'est un mal, (a) dit un auteur grave, *de n'aimer pas la Peinture, & de lui refuser l'estime qui lui est due: car celui qui le fait par ignorance, est bien malheureux de ne pouvoir discerner toutes les beautés qu'il y a dans le monde; & celui qui le fait par mépris, est bien méchant de se déclarer ennemi d'un art qui travaille à honorer les Dieux, à instruire les hommes, & à leur donner l'immortalité.*

Pour les effets que la poésie & la Peinture font sur les esprits, il est certain que l'une & l'autre sont capables de remuer puissamment les passions; & si les bonnes pieces de théâtre ont tiré & tirent encore tous les jours des larmes de leurs spectateurs, la Peinture peut faire la même cho-

(a) *Dion. Chrysostome. or. 12.*

se quand le sujet le demande, & qu'il est, comme nous le supposons bien exprimé. (a) Grégoire de Nice après avoir fait une longue description du sacrifice d'Abraham, dit ces paroles: *J'ai souvent jetté les yeux sur un tableau qui représente ce spectacle digne de pitié, & je ne les ai jamais retirés sans larmes; tant la Peinture a sçu représenter la chose comme si elle se passoit effectivement!*

La fin de la Peinture, comme de la poésie, est de surprendre de telle sorte que leurs imitations paroissent des vérités. Le tableau de Zeuxis, où il avoit peint un garçon (b) qui portoit des raisins, & qui ne fit point de peur aux oiseaux, puisqu'ils vinrent becqueter ces fruits, est une marque que la Peinture de ces tems-là avoit accoutumé de tromper les yeux en tous les objets qu'elle représentoit. Cette figure ne fut en effet censurée par Zeuxis même, que parce qu'elle n'avoit pas trompé.

Voilà à peu près les rapports naturels que la Peinture & la poésie ont ensemble,

(a) *Or. de la Divin. du Fils & du S. Esprit.*
(b) *Pline* 35. 10.

& qui ont de tous tems, comme dit Horace, permis également aux Peintres & aux poëtes de tout ofer. Mais il ajoûte que cette liberté ne doit pas les porter à produire rien qui foit hors de la vraifemblance, comme à joindre les chofes douces avec les améres, ni les tigres avec les agneaux.

Cette idée générale l'oblige enfuite à nous donner des moyens communs qui puiffent conduire les Peintres & les poëtes par les voies du bon fens & de la raifon : car on voit dans l'une des fatires de cet Auteur *, qu'il aimoit extrêmement la Peinture, & qu'il paffoit pour un fin connoiffeur.

Cependant les préceptes qu'il nous a laiffés ne regardent que la théorie de ces deux arts, lefquels different feulement dans la pratique & dans l'exécution. Cette pratique de la poéfie fe remarque, dans la diction & dans la verfification, fuppofé que la verfification foit de l'effence de la poéfie. On pourroit y ajoûter la déclamation à caufe qu'elle eft le nerf de la parole, &

* *Sat.* 3. 2.

que sans elle on ne sçauroit bien repréfenter les mœurs & les actions des hommes, qui est cependant la fin de la poésie. Et l'exécution de la Peinture, consiste dans le dessein, & dans le coloris.

Ces différentes manieres d'exécuter la Peinture & la poésie, ont leurs prix & leurs difficultés; mais l'exécution de la Peinture demande beaucoup plus d'étude & de tems que celle de la poésie : Car la diction s'acquiert par la grammaire, & par le bon usage, & cela est commun à tous les honnêtes gens par l'obligation où ils sont de bien parler leur langue; quoique la facilité de s'exprimer purement, nettement, & élegamment soit encore le fruit d'une sérieuse étude. La déclamation, dont Quintilien traite fort exactement, sans laquelle, dit-il, l'imitation est imparfaite, & qui est l'ame de l'éloquence, dépend de peu de principes, & presqu'entiérement des talens naturels; & la versification consiste dans la mesure harmonieuse, dans le tour du vers, & dans la rime; & quoique ces choses demandent de la réflexion, de la lecture, & de la pratique, elles s'apprennent néanmoins assez facilement.

Il n'en est pas de même du dessein & du coloris ; l'un & l'autre exigent une infinité de connoissances, & une étude opiniâtre. Le dessein demande un exercice qui produise une si grande justesse de la vue pour connoître les différentes dimensions des objets visibles, & une si grande habitude pour en former les contours, que le compas, comme disoit Michel-Ange, doit-être plutôt dans les yeux que dans les mains.

Le dessein suppose la science du corps humain, non-seulement, comme il se voit ordinairement, mais comme il doit être pour être parfait, & selon la premiere intention de la nature. Il est fondé sur la connoissance de l'anatomie, & sur des proportions tantôt fortes & robustes, & tantôt délicates & élegantes, selon qu'elles conviennent aux âges, aux sexes, & aux conditions différentes : & cela seul demande des études & des réflexions de beaucoup d'années.

Ce même dessein oblige encore le Peintre à posséder parfaitement la géométrie pour pratiquer exactement la perspective, dont il a un besoin indispensable dans tous

tes ſes opérations. Il exige une habitude des racourcis & des contours dont la variété eſt auſſi grande que le nombre des attitudes eſt infini.

Enfin le deſſein renferme encore la connoiſſance de la phyſionomie & l'expreſſion des paſſions de l'ame, partie ſi néceſſaire & ſi eſtimable dans la Peinture.

Le coloris regarde l'incidence des lumieres, l'artifice du clair-obſcur, les couleurs locales, la ſimpathie & l'antipathie des couleurs en particulier, l'accord & l'union qu'elles doivent avoir entr'elles, leur perſpective aëriene, & l'effet du tout-enſemble: Et toutes ces connoiſſances dépendent de la Phyſique la plus fine & la plus abſtraite.

Je n'aurois jamais fait ſi je voulois parcourir tous les moyens qu'a la Peinture d'exprimer tout ce qu'elle médite, & l'on voit aſſez par tout ce que je viens de dire, qu'elle ne manque pas de reſſorts non plus que la poéſie pour plaire aux hommes, pour leur impoſer, & pour ébranler leurs eſprits.

Mais quoique la Peinture & la poéſie

soient deux sœurs qui se ressemblent en ce qu'elles ont de plus spirituel, on pourroit néanmoins attribuer à la Peinture plusieurs avantages sur la poésie, & je me contenterai d'en toucher ici quelques-uns.

En effet, si les poëtes ont le choix des langues, dès qu'ils se sont déterminés à quelqu'une de ces langues, il n'y a qu'une nation qui les puisse entendre: & les Peintres ont un langage, lequel (s'il m'est permis de le dire) à l'imitation de celui que Dieu donna aux Apôtres, se fait entendre de tous les peuples de la terre.

D'ailleurs la Peinture se développe, & nous éclaire en se faisant voir tout d'un coup: la poésie ne va à son but, & ne produit son effet qu'en faisant succéder une chose à une autre. Or ce qui est serré est bien plus agréable, dit Aristote, & touche bien plus vivement que tout ce qui est diffus: & si la poésie augmente le plaisir par la variété des épisodes, & par le détail des circonstances, la Peinture peut en représenter tant qu'elle voudra, & entrer dans tous les événemens d'une action, en multipliant ses tableaux; & de quelque ma-

niere qu'elle expose ses ouvrages, elle ne fait point languir son spectateur: le plaisir qu'elle donne est donc plus vif que celui de la poésie.

On peut encore accorder cet avantage à la Peinture, qu'elle vient à nous par le sens le plus subtil, le plus capable de nous ébranler, & d'émouvoir nos passions, je veux dire par la vue: *car les choses*, dit Horace, *qui entrent dans l'esprit par les oreilles, prennent un chemin bien plus long que celles qui y entrent par les yeux, qui sont des témoins plus fideles & plus sûrs que les oreilles.*

Si après ce premier mouvement on regarde les effets qu'elle produit sur l'esprit, il faut tomber d'accord que la poésie comme la Peinture a la propriété d'instruire; mais celle-ci le fait plus généralement. Elle instruit les ignorans aussi-bien que les doctes; sans son secours il est difficile de bien pénétrer dans le reste des arts; parce qu'ils ont besoin de figures démonstratives pour être bien entendus. Et ce n'est que par la perte de ces mêmes figures que les livres de Vitruve & de Hiéron l'ancien, qui a traité des machines, nous pa-

roissent si obscurs. De quelle utilité n'est-elle pas dans les livres de voyages? & y a-t-il quelque science à laquelle son secours ne soit pas nécessaire pour sa parfaite intelligence? La Topographie, les médailles, les devises, les emblêmes, les livres des plantes, & ceux des animaux peuvent-ils se passer du secours que la Peinture est toujours prête à leur donner?

Pour commencer par l'Histoire Sainte, qu'elle joie pleine de vénération n'aurions-nous pas, si la peinture avoit pu nous conserver jusqu'à présent, le temple que Salomon avoit bâti dans sa magnificence? Quel plaisir n'aurions-nous point à lire l'histoire de Pausanias, lequel nous décrit toute la Grece, & qui nous y conduit, comme par la main, si son discours étoit accompagné de figures démonstratives?

La principale fin du poëte est d'imiter les mœurs & les actions des hommes: la Peinture a le même objet: mais elle y va d'une maniere bien plus étendue: car on ne peut nier qu'elle n'imite Dieu dans sa toute-puissance; c'est-à-dire dans la création des choses visibles. Le poëte peut bien en faire la description par la force de

ses paroles, mais les paroles ne seront jamais prises pour la chose même, & n'imiteront point cette toute-puissance, qui d'abord s'est manifestée par des créatures visibles. Au lieu que la Peinture avec un peu de couleurs, & comme de rien, forme & représente si bien toutes les choses qui sont sur la terre, sur les eaux, & dans les airs, que nous les croyons véritables: car l'essence de la Peinture est de séduire nos yeux & de nous surprendre.

Je ne veux point ici omettre une chose qui est en faveur de la poésie; c'est que les épisodes font d'autant plus de plaisir dans la suite d'un poëme qu'elles y sont inférées & liées imperceptiblement; au lieu que la Peinture peut bien représenter tous les faits d'une histoire par ordre en multipliant ses tableaux: mais elle n'en peut faire voir ni la cause, ni la liaison.

Après avoir exposé le parallele de ces deux arts, il me reste encore à détruire quelques objections que l'on m'a faites.

On m'objecte donc, que la Peinture emprunte de la poésie, qu'Aristote dit, que les arts qui se servent du secours de la main sont les moins nobles, enfin que la poésie

est toute spirituelle, au lieu que la Peinture est en partie spirituelle & en partie materielle.

A quoi je réponds, que le secours mutuel des arts justifie qu'ils ne peuvent se passer l'un de l'autre: Et la Peinture n'emprunte pas plus de la poésie, que la poésie emprunte de la Peinture. Cela est si vrai, que les fausses Divinités qui ont donné lieu aux fables n'ont été employées par les poëtes dans leurs fictions, que parce que les Peintres & les sculpteurs les avoient premiérement exposées aux yeux des Egyptiens pour les adorer.

Ovide tout poëte qu'il est, dit (a) que Venus cette Déesse que la plume des auteurs a rendue si célebre, seroit encore dans le fond des eaux, si le pinceau d'Apelle ne l'avoit fait connoître. De sorte qu'à cet égard, si la poésie a publié les beautés de Vénus, la Peinture en avoit tracé la figure & le caractere.

Horace, qui avoit véritablement beau-

(a) *De Arte amandi.*
Si Venerem Cous nunquam pinxisset Apelles,
Mersa sub æquoreis illa lateret aquis.

coup de goût pour la Peinture, mais qui devoit sa fortune & sa réputation à la poésie, dit que les Peintres & les poëtes se sont toujours donné la permission de tout entreprendre. Ainsi il avoue qu'en matiere de fiction, leur empire est de la même étendue, comme il est sans bornes & sans contrainte.

Si des fables nous voulons passer à l'histoire, qui est une autre source où les Peinte & les poëtes puisent également, nous trouverons qu'à la reserve des écrivains sacrés, la plûpart des auteurs ont écrit selon leur passion, ou selon les memoires qu'on leur a donnés, qu'ainsi ils nous ont laissé des doutes sur beaucoup de faits qu'ils ont souvent rapportés diversement.

Mais les faits historiques les plus constans au sentiment des habiles, sont ceux que nous voyons établis, ou confirmés par les médailles & les bas-reliefs antiques, ou par les Peintures dont les premiers chrétiens ont décoré les lieux soûterrains où ils faisoient l'exercice de leur Religion: & ces lieux se trouvent à Rome, & en d'autres endroits d'Italie. Bironius dit, que le peuple romain ayant découvert une

autre

autre ville sous terre, fut ravi d'y voir représenté en Peintures les choses qu'il avoit lues dans ses histoires. En effet Bosius & Severan qui ont écrit de gros volumes de la Rome souterraine nous découvrent dans les Peintures qui s'y sont conservées jusqu'aujourd'hui, l'antiquité de nos Sacremens, la maniere dont les premiers chrétiens faisoient leurs prieres, & dont ils enterroient les martyrs, & plusieurs autres connoissances qui regardent les mysteres de notre Religion.

Que n'apprenons nous pas des médailles & des sculptures antiques, la diversité des temples, des autels, des victimes, des vases, des ornemens du pontificat, & de tout ce qui servoit aux sacrifices, toutes les sortes d'armes, de chariots, de navires; les instrumens servant à la guerre pour attaquer & pour défendre les villes; toutes les couronnes différentes pour marquer les diverses sortes de dignités & de victoires : tant d'ornemens de têtes pour les femmes, tant d'habits différens selon les tems & les lieux, dans la paix & dans la guerre. Y a-t-il des livres qui puissent nous donner des connoissances aussi cer-

taines sur les coutumes & sur les autres choses qui étoient en usage chez les romains, que celles que nous tirons des sculptures qui ont été faites de leur tems. Les bas-reliefs des colonnes Trajane & Antonine sont des livres muets où l'on ne trouve pas, à la vérité, les noms des choses, mais les choses mêmes qui servoient dans le commerce de la vie, du tems au moins des Empereurs dont ces colonnes portent le nom.

Ceux qui ont écrit de la Religion des anciens romains, de leur maniere de camper, des symboles allégoriques, de l'iconologie, & des images des Dieux, n'ont point eu de meilleures raisons pour prouver ce qu'ils ont enseigné, que les monumens antiques des bas-reliefs & des médailles. Enfin ces ouvrages & les Peintures anciennes dont on vient de parler sont les sources de l'érudition la plus assûrée. Et c'est de-là que nous voyons dans un grand nombre de sçavans cette vive curiosité des médailles, des pierres gravées, & de tout ce qui dans les beaux-arts porte le caractére de l'antiquité. Il s'ensuit donc de tout ce que je viens de dire touchant

la fable & l'histoire, que la poésie emprunte du moins autant de la Peinture, que la Peinture emprunte de la poésie.

A l'égard de ce que dit Aristote, que les arts qui se servent du secours de la main sont les moins nobles, & de ce que l'on ajoute, que la poésie est toute spirituelle, au lieu que la Peinture est en partie spirituelle & en partie matérielle; on répond, que la main n'est à la Peinture que ce que la parole est à la poésie. Elles sont les ministres de l'esprit & le canal par où les pensées se communiquent. Pour ce qui est de l'esprit, il est égal dans ces deux arts. Le même Horace qui nous a donné des régles si excellentes de la poésie, dit, (a) *qu'un tableau tient également en suspend les yeux du corps & ceux de l'esprit.*

Ce qu'on veut appeller partie matérielle dans la Peinture, n'est autre chose que l'exécution de la partie spirituelle qu'on lui accorde, & qui est proprement l'effet de la pensée du Peintre, comme la déclamation est l'effet de la pensée du poëte.

Mais il faut bien un autre art pour exé-

(a) *Suspendit picta vultum mentemque tabella.* Epist. 1. lib. 2:

cuter la pensée d'un tableau que pour déclamer une tragédie. Pour celle-ci, il y a peu de préceptes à ajouter aux talens extérieurs de la nature, & l'exécution de la Peinture demande beaucoup de réflexion & d'intelligence. Il suffit presqu'uniquement au déclamateur de s'abandonner à son talent, & d'entrer vivement dans son sujet; & je sçais que le comédien Roscius s'en acquittoit avec tant de force, que pour cela seul, il méritoit, dit (a) Ciceron, d'être fort regretté des honnêtes-gens, ou plutôt de vivre toujours. Mais le Peintre ne doit pas seulement entrer dans son sujet, quand il l'exécute, il faut encore qu'il ait, comme nous l'avons dit, une grande connoissance du dessein & du coloris, & qu'il exprime finement les différentes physionomies, & les différens mouvemens des passions.

La main n'a aucune part à toutes ces choses, qu'autant qu'elle est conduite par la tête. Ainsi, à proprement parler, il n'y a rien dans la Peinture qui ne soit l'effet d'une profonde spéculation. Il n'y a pas

(a) *Pro Archias*

jufqu'au maniment du pinceau dont le mouvement ne contribue à donner aux objets l'efprit & le caractére.

On m'oppofe de plus la faculté de raifonner, & l'on dit que ce précieux appanage de l'homme, qui fe rencontre dans la poéfie avec tous fes ornemens, ne fe trouve pas dans la Peinture.

Tout ce que je viens de dire feroit plus que fuffifant pour fatisfaire à cette objection: mais il eft bon de l'éclaircir pour y bien répondre.

Il eft à remarquer que les arts n'étant que des imitations, le raifonnement qui eft dans un ouvrage ne fe paffe que dans l'efprit de celui qui en juge. Il eft donc queftion de faire voir que le fpectateur trouve du raifonnement dans la Peinture, comme l'auditeur dans la poéfie.

On entend par le mot de raifonnement, ou la caufe & la raifon par laquelle l'ouvrage fait un bon effet, ou l'action de l'entendement qui connoît une chofe par une autre, qui en tire des conféquences.

Si par le mot de raifonnement on entend la caufe & la raifon par laquelle l'ouvrage fait un bon effet, il y a autant de

raisonnement dans la Peinture que dans la poésie, parce qu'elles agissent l'une & l'autre en vertu de leurs principes.

Si par le mot de raisonnement on entend l'action de l'entendement qui infere une chose par la connoissance d'une autre, il se trouve également dans la poésie & dans la Peinture, quand l'occasion s'en présente. Le plus sûr moyen de rendre cette vérité sensible, est de la démontrer dans des ouvrages qui soient sous nos yeux, & auxquels il soit aisé d'avoir recours. Les tableaux de la galerie de Luxembourg qui représentent la vie de Marie de Medicis, en seront autant de preuves; & je me servirai de celui où est peinte la naissance de Louis XIII, parce qu'il est le plus connu.

En voyant ce tableau on infere, par exemple, que l'accouchement arriva le matin, parce qu'on y remarque le soleil qui s'éleve avec son char, & qui fait sa route en montant. On infere aussi que cet accouchement fut heureux par la constellation de Castor que le Peintre a mis au haut du tableau, & qui est le symbole des événemens favorables. A côté du tableau est la fécondité, qui tournée vers la Reine

lui montre dans une corne d'abondance cinq petits Enfans, pour donner à entendre que ceux qui naitront de cette Princeſſe iront juſqu'à ce nombre. Dans la figure de la Reine, on juge facilement par la rougeur de ſes yeux, qu'elle vient de ſouffrir dans ſon accouchement: Et par ces mêmes yeux amoureuſement tournés du côté de ce nouveau Prince, joints aux traits du viſage que le Peintre a divinement ménagés, il n'y a perſonne qui ne remarque une double paſſion, je veux dire un reſte de douleur avec un commencement de joie, & qui n'en tire cette conſéquence, que l'amour maternel & la joie d'avoir mis un Dauphin au monde, ont fait oublier à cette Princeſſe les douleurs de l'enfantement. Les autres tableaux de cette galerie qui ſont tous allégoriques, donnent lieu de tirer des conſéquences par les ſymboles qui conviennent aux ſujets, & aux circonſtances que le Peintre a voulu traiter.

Il n'y a point d'habile Peintre qui ne nous ait fait voir de ſemblables raiſonnemens, quand l'ouvrage s'eſt trouvé d'une nature à l'exiger de la ſorte. Car encore

que les raiſonnemens entrent dans la poéſie, & dans la Peinture, les ouvrages de ces deux arts n'en ſont pas toujours mêlés, ni toujours ſuſceptibles : Et les métamorphoſes d'Ovide qui ſont des ouvrages de poéſie, ne ſont la plupart que des deſcriptions.

Il eſt vrai que le raiſonnement qui ſe trouve dans la Peinture n'eſt pas pour toutes ſortes d'eſprits : mais ceux qui ont un peu d'élevation ſe font un plaiſir de pénétrer dans la penſée du Peintre, de trouver le véritable ſens du tableau par les ſymboles qu'on y voit repréſentés, en un mot, d'entendre un langage d'eſprit qui n'eſt fait que pour les yeux immédiatement.

La trop grande facilité que l'on trouve à découvrir les choſes, affoiblit ordinairement les deſirs : & les premiers philoſophes ont cru qu'ils devoient enveloper la vérité ſous des fables, & ſous des allégories ingénieuſes ; afin que leur ſcience fût recherchée avec plus de curioſité, ou qu'en tenant les eſprits appliqués, elle y jettât des racines plus profondes : car les choſes font d'autant plus d'impreſſion dans notre eſprit & dans notre mémoire, qu'elles exercent

cent plus agréablement notre attention. JESUS-CHRIST même s'est servi de cette façon d'instruire, afin que les comparaisons & les paraboles tinsent ses auditeurs plus attentifs aux vérités qu'elles signifioient.

On tire encore de la Peinture des inductions par les attitudes, par les expressions, & par les mouvemens des passions de l'ame. Il y a des tableaux qui nous représentent des conversations & des dialogues, où nous connoissons jusqu'au sentiment des figures qui paroissent s'entretenir. Dans l'Annonciation, par exemple, où l'Ange vient trouver Marie, le spectateur demêle facilement par l'expression & par l'attitude de la sainte Vierge le moment que le Peintre a voulu choisir; & l'on connoît si c'est lorsqu'elle fut troublée par une apparition imprévue, ou si elle est étonnée de la proposition de l'Ange, ou enfin si elle y consent avec cette humilité qui lui fit prononcer ces mots: *Voilà la servante du Seigneur*, & le reste.

Il paroît qu'Aristote même ne fait aucune difficulté d'accorder le raisonnement à la Peinture quand il dit, que cet art in-

struit & qu'il donne matiere à raisonner non seulement aux philosophes, mais à tous les hommes. Et Quintilien (a) avoue que la Peinture pénetre si avant dans notre esprit, & qu'elle remue si vivement nos passions, qu'il paroît qu'elle a plus de force que tous les discours du monde.

Mais la raison ne se trouve pas seulement dans les ouvrages de Peinture, elle s'y fait encore voir ornée d'une élegance & d'un tour agréable; & le sublime s'y découvre aussi sensiblement que dans la poésie. L'harmonie même qui les introduit toutes deux, & qui leur procure un accueil favorable s'y rencontre indispensablement. Car on tire des couleurs une harmonie pour les yeux, comme on tire des sons pour les oreilles.

Mais me dira-t-on, quelque esprit que l'on puisse donner à la Peinture, elle n'exprimera jamais aussi nettement ni aussi fortement que la parole.

Je sçais bien que l'on peut attribuer à la parole des expressions que la Peinture ne

(a) *Pictura tacens opus & habitus semper ejusdem se in imimos penetrat affectus, ut ipsam vim dicendi non magnam superare videatur.* l. 11, c. 3.

peut suppléer qu'imparfaitement: mais je sçais bien aussi que la poésie est fort éloignée d'exprimer avec autant de vérité & d'exactitude que la Peinture, tout ce qui tombe sous le sens de la vue. Quelque description que la poésie nous fasse d'un païs, quelque soin qu'elle prenne à nous représenter la physionomie, les traits, & la couleur d'un visage, ces portraits laisseront toujours de l'obscurité & de l'incertitude dans l'esprit & n'aprocheront jamais de ceux que la Peinture nous expose. L'on a vu plusieurs Peintres qui ne pouvant par le moyen de la parole donner l'idée de certaines personnes qu'il importoit de connoître, se sont servis de simples traits pour les désigner sans qu'on pût s'y méprendre. Ceux-mêmes dont la profession étoit de persuader, ont souvent apellé la Peinture à leur secours pour toucher les cœurs, parce que l'esprit, comme nous l'avons fait voir, est plutôt & plus vivement ébranlé par les choses qui frappent les yeux, que par celles qui entrent par les oreilles: les paroles passent & s'envolent, comme on dit, & les exemples touchent. C'est pour

cela qu'au raport de Quintilien (a) qui nous a donné les régles de l'éloquence; les avocats dans les caufes criminelles expofoient quelquefois un tableau qui repréfentoit l'évenement dont il s'agiſſoit, afin d'émouvoir le cœur des Juges par l'énormité du fait. Les pauvres fe fervoient anciennement du même moyen pour fe défendre contre l'oppreſſion des riches, felon le témoignage du même Quintilien; (b) parce que, dit-il, l'argent des riches pouvoit bien gagner les fuffrages en particulier: mais fitôt que la Peinture du tort qui avoit été fait, paroiſſoit devant toute l'aſſemblée, elle arrachoit la vérité du cœur des juges en faveur du pauvre. La raifon en eſt que la parole n'eſt que le figne de la chofe, & que la Peinture qui repréfente plus vivement la réalité, ébranle & pénetre le cœur beaucoup plus fortement que le difcours. Enfin il eſt de l'eſſence de la Peinture de parler par les chofes, comme il eſt de l'eſſence de la poéfie de peindre par les paroles.

Il n'eſt pas véritable, pourfuivra-t-on,

que la Peinture parle & se fasse entendre par les choses mêmes ; mais seulement par l'imitation des choses.

On répond que c'est justement ce qui fait le prix de la Peinture, puisque par cette imitation, comme nous l'avons fait remarquer, la Peinture plaît davantage que les choses mêmes.

J'aurois pu me prévaloir ici d'une infinité d'autorités des auteurs les plus célebres pour soutenir le mérite de la Peinture, si je n'avois appréhendé de rendre cette dissertation trop longue & trop hérissée.

Je me suis donc contenté de faire observer dans ce petit discours, combien l'idée que l'on avoit de la Peinture étoit imparfaite dans la plupart des esprits, & que de-là venoit la préference que quelques uns ont voulu donner à la poésie. J'ai tâché de faire voir la conformité qui se rencontre naturellement dans ces deux arts ; j'ai touché quelques avantages qu'on peut attribuer à la Peinture & à la poésie : j'ai répondu aux objections que l'on m'a faites : & enfin j'ai fait mon possible pour conserver à la Peinture le rang qu'on lui vouloit ôter.

Description de deux ouvrages de sculpture, qui appartiennent à M. le Hay, faits par M. Zumbo gentilhomme sicilien.

ON a souvent oui dire à l'Auteur de ces deux ouvrages, dont l'un représente la Nativité, & l'autre la sépulture de Jesus-Christ, qu'il a voulu représenter ces deux sujets, pour avoir occasion d'exprimer deux passions contraires: la joie & la tristesse. C'est pour cela qu'il a choisi dans l'histoire de la Nativité l'arrivée des pasteurs, lorsqu'ils viennent reconnoître & adorer le Sauveur, qui selon les paroles de l'Ange, devoit être à tout le monde le sujet d'une grande joie.

Dans l'histoire de la sepulture, il s'est attaché à représenter le moment où Joseph d'Arimathie, ayant obtenu le corps de Jesus-Christ, la Vierge & les saintes femmes qui l'accompagnoient, donnent des marques de leur douleur.

Et comme ce génie heureux a bien senti que la couleur releveroit infiniment son ouvrage, & qu'elle feroit valoir ses expressions, il s'est servi du coloris, pour

mettre le vrai dans ſes carnations & dans ſes draperies.

LA NATIVITÉ.

Pour ſuivre le texte de l'Evangile, l'auteur a mis la ſcene de ſon ſujet dans un lieu dénué de toutes choſes, & qui paroît par les ruines qui en reſtent, avoir été autrefois un temple d'idoles ; mais qui ne peut plus ſervir que de retraite aux animaux, & tout au plus d'une étable abandonnée au premier venu.

L'auteur dans ſa compoſition a voulu faire entrer des reſtes de magnificence, pour rendre plus ſenſible par cette oppoſition la pauvreté de Jeſus-Chriſt, & pour établir ſur le débris de l'Idolâtrie la Religion chrétienne. Il a conſidéré de plus, que pour contribuer à la joie qu'il vouloit exprimer, il pouvoit, ſans détruire l'idée de la pauvreté du lieu, y introduire quelque ouvrage de ſculpture antique, & par-là réveiller le goût de ſon ſpectateur, & le plaiſir que donne aux connoiſſeurs la vue de ces précieux reſtes. Ajoutez que, comme il n'y a rien de plus humble, ni de plus grand que la Naiſſance du Fils de Dieu,

l'auteur y a voulu faire allusion, en mêlant la destruction d'un bâtiment magnifique avec la beauté de quelques restes qui en faisoient partie.

Notre illustre sculpteur a fait entrer dans son sujet vingt-quatre figures, & six animaux de différentes especes. Il a placé la Vierge avec son Fils au milieu de la composition. Elle y paroît d'un caractére modeste, mais d'un agrément infini ; & le Christ, en conservant la figure d'un enfant nouveau-né, fait concevoir en son action quelque chose de plus qu'humain.

On remarque une grande variété dans les figures de cette histoire, par la différence des physionomies, des caractéres, des sexes, des âges, des attitudes & des expressions. Quatre bergers sont attentifs à considérer de près l'enfant & la mere que l'Ange leur avoit indiqués.

A côté droit, quatre autres sont autour de saint Joseph, qui leur explique le mystere, dont ils sont témoins. Ces bergers font voir en diverses manieres les effets de la grace, en exprimant la joie que leur cause cette instruction.

D'autres plus craintifs, qui sont sur le

devant de la composition de cet ouvrage, adorent de plus loin le Sauveur qui leur étoit né.

A côté gauche, quelques bergers s'entretiennent de ce qu'ils voient. Il y en a un entr'autres qui paroît appeller les plus éloignés, & qui les incite de se hâter, pour jouir de la nouveauté du spectacle.

L'auteur a fait entrer dans la composition de son sujet quatre Anges qui sont en l'air au-dessus du Christ & de la Vierge, supposant qu'ils sont envoyés de la cour céleste, pour faire reconnoître aux pasteurs leur divin Maître, & pour l'adorer avec eux.

Les ajustemens, les draperies, les coëffures, & tout ce qui accompagne les figures, leur convient si parfaitement, que ceux qui en voudront examiner le détail, en admireront la diversité & la vraisemblance. Les expressions, sur-tout, en sont si vives, qu'on est forcé d'y entrer par l'impression qu'elles font sur les esprits, lorsqu'on y veut faire quelque attention. L'un y exprime l'admiration, l'autre la simplicité; l'un la surprise, l'autre la devotion; &

chaque objet marque parfaitement le choix d'un beau caractére.

Les figures y font deſſinées d'une exacte juſteſſe, d'un goût grand, & d'une maniere convenable à leur qualité. On y peut admirer la tendreſſe des carnations, les beaux plis des draperies, la vérité & le contraſte des attitudes, la diſpoſition des grouppes, & la dégradation des terreins.

Tout eſt extrémement fini dans cet ouvrage, & il n'y a pas juſqu'aux plantes & aux autres minuties, dont l'exacte vérité ne faſſe plaiſir. Les couleurs mêmes, qui font d'ordinaire peu convenables à la ſculpture; y font ménagées avec une certaine modération qui jette dans le tout une plus grande vraiſemblance, & entr'autres dans les ſtatues qui font ſi bien imitées d'un vieux marbre tout taché, & tout altéré par le tems, que l'œil y eſt trompé.

Enfin toutes ces choſes enſemble font une merveilleuſe harmonie, & concourent à exprimer le ſujet avec tout l'agrément imaginâble.

LA SEPULTURE.

L'Auteur de cet excellent ouvrage a fait choix, comme nous l'avons déja dit, du moment que Joseph d'Arimathie, ayant fait détacher de la croix le corps de Jesus-Christ, le laisse voir pendant quelque tems aux principales personnes qui avoient aimé le Sauveur pendant sa vie.

La situation du lieu qui est plein de rochers fait juger que la scene de ce qui se passe ici, n'est pas loin de l'endroit que l'on avoit destiné pour la sepulture.

Le Christ, la Vierge sa mere, saint Jean, & les trois Maries, trois Anges, Joseph d'Arimathie, Nicodéme, & le Centénier qui reconnut la Divinité de Jesus-Christ incontinent après sa mort, font la composition de cette histoire.

Le Christ est placé au milieu de la scéne, étendu négligemment, mais naturellement, sur une pierre couverte d'un linceul, & dans une disposition convenable à un corps qui n'a plus de mouvement; mais qui se trouve tourné comme par hazard à émouvoir jusqu'aux larmes la compassion du spectateur. La figure est d'une propor-

tion si noble & si délicate, qu'en la voyant on est aisément porté à croire, qu'il y a sous ces apparences quelque chose de divin.

La Vierge est auprès de ce corps. Elle en a appuyé la tête sur ses genoux pour le mieux contempler. Elle a le corps plié & les bras élevés, en action d'exprimer sa tendresse, & tout ce qu'elle sent sur l'état, où elle voit son fils & son Dieu.

Les saintes femmes qui accompagnoient, la Vierge le cœur rempli de douleur, font voir chacune à sa manière ce que peut la compassion à la vue d'un spectacle si touchant. Les notions qu'avoient ces saintes femmes de la Divinité de Jesus-Christ, pouvoient bien mettre le calme dans leurs esprits, & effacer toutes les marques de leur affliction : mais l'amour qu'elles avoient pour leur maître, les outrages auxquels elles l'avoient vu exposé pendant sa vie, le supplice honteux de sa mort, ne leur permettoient pas d'oublier entièrement les opprobres qu'il venoit tout récemme a souffrir à leurs yeux.

Il est vrai que Jesus-Christ leur avoit parlé de la nécessité de ses souffrances, &

de la prochaine Résurrection : mais tout ce que put faire l'espérance de voir arriver bientôt la Résurrection, fut d'adoucir les transports démesurés auxquels une tristesse extrême nous conduit ordinairement. On ne verra donc point ici l'expression extérieure du dernier abandon à la douleur, on y observera seulement toutes les marques d'un cœur, qui dans l'excès de son amour est à la vérité fort sensible au triomphe prochain de Jesus-Christ, mais qui est encore plus occupé du souvenir de ses souffrances.

S. Jean placé du côté gauche, appuyé sur un rocher, dans une attitude abattue, tient les clous qui ont attaché son maître à la Croix, & paroît faire ses réflexions sur les douleurs dont ils ont été les instrumens.

L'auteur a placé la Magdelaine du même côté aux pieds du Christ. Elle les baise avec amour, & semble les baigner de ses larmes, qu'elle est prête d'essuyer de ses cheveux épars, comme elle fit dans la maison de Simon le Pharisien.

Les deux autres femmes sont, l'une à genoux près de la Vierge, & l'autre de-

bout. Celle-ci a le corps panché, & la tête gracieusement inclinée sur l'épaule, comme pour essuyer ses larmes avec le linge qui lui sert de voile. Ces deux femmes expriment fortement, & sans aucun mouvement exagéré, le mélange de douleur & de tendresse, dont leur cœur est pénétré.

Les deux vieillards qui sont derriere ces femmes, au coin de la composition, dont l'un paroît être Nicodéme, & l'autre le Centénier qui reconnut la Divinité de Jesus-Christ incontinent après sa mort, s'entretiennent assez vivement de la maniere injuste dont les Juifs avoient condamné l'innocence même.

Joseph d'Arimathie, un peu plus avancé sur le devant, & debout, une main sur la hanche, & l'autre sur la poitrine, dans une attitude majestueuse, les yeux tournés vers le Christ, fait attention à ce qu'il voit: mais on juge facilement par toute son action, qu'il est encore plus occupé de la foi qu'il a reçue, & de la grandeur du mystere de la Rédemption.

Le goût du dessein dans cette histoire est merveilleusement convenable aux figu-

res qui la composent. Il est svelte, élegant, & noble dans le Christ & dans les femmes. Il est plus fort & plus prononcé dans les trois hommes qui sont plus avancés en âge. Il s'y trouve diversement selon la diversité qui se voit ordinairement dans la nature. Car pour S. Jean, son caractere de dessein est entre la délicatesse du Christ & la proportion plus pesante des trois autres figures, dont je viens de parler. Cependant toutes les proportions sont observées dans leur genre avec toute la justesse que l'on peut attendre de l'art.

Trois Anges sont en l'air au dessus du Christ, & composent un groupe agréablement varié par leurs attitudes contrastées, & par la diversité de leurs expressions & de leurs coloris. Ils sont, dans leur caractére d'enfans, dessinés comme les femmes, c'està-dire, de la même délicatesse.

Quelque difficile que soit la pratique du coloris dans la Sculpture, il est étonnant que l'auteur s'en soit acquitté, comme il a fait, avec un heureux succès. Les carnations y sont variées avec tant de ménagement & d'intelligence, que dans la justesse qui leur convient, il y a une finesse d'op-

position & de différence qu'on ne peut assez admirer. Notre ingénieux sculpteur ne s'est pas contenté des couleurs locales, c'est-à-dire, de celles qui conviennent à chaque chose en particulier, il a encore cherché comme un Peintre habile, à faire valoir la couleur d'un objet par l'opposition de la couleur d'un autre objet. Le linceul, par exemple, qui est sous le corps du Christ, donne à la carnation un plus grand caractere de vérité par la comparaison de ces deux couleurs.

L'auteur voulant attirer sur le Christ les yeux du spectateur, comme sur l'objet le plus important, s'est servi d'un brun doux, dont il a habillé la Vierge & la Magdelaine, pour rendre la lumiere qui est sur le Christ, plus vive & plus sensible.

La femme qui est à genoux entre la Vierge & l'autre Marie, ne contribue pas peu à l'effet du clair-obscur, en distinguant par son obscurité les figures qu'elle sépare.

La couleur des vêtemens de Nicodéme & du Centénier détache & pousse en devant, comme de concert, la figure qui leur est proche.

Et Joseph d'Arimathie est habillé d'une pourpre

pourpre, qui non seulement désigne une personne de qualité; mais qui, selon les regles de l'art, étant d'un ton fort & vigoureux, convient aux figures que l'on veut mettre sur le devant, & contribue dans l'assemblage des couleurs à l'harmonie du tout-ensemble.

Mais ce n'est pas seulement par la couleur de son habit que cette figure est plus sensible que les autres. L'ouvrage de la tête est un chef-d'œuvre de l'art. C'est un vieillard dont le visage est couvert de rides, mais de rides sçavantes par la maniere dont elles sont placées, & dont elles sont exécutées. Car elles expriment la physionomie d'un homme de bon esprit, & imitent la nature de ce caractere d'une maniere la plus forte, la plus tendre, & la plus accomplie. Mais quoique cette tête soit travaillée dans la derniere exactitude, elle ne sent point du tout la peine: le travail y est tout spirituel, il y coule de source, & la patience qu'il a exigée est plutôt l'effet du plaisir que l'auteur y a pris, que de la nécessité de le terminer. Tout est donc fini dans cette figure particuliere; mais tout y est de feu, & l'adresse de la main soutenue de la force

R

d'un beau genie, & d'une science profonde, ont rendu cet ouvrage digne certes de la plus grande admiration.

C'est ainsi que notre sçavant sculpteur, en joignant à ce triste sujet toutes les graces dont il est susceptible, & en répandant d'ailleurs toutes les marques d'une science aussi profonde qu'ingénieuse, a consacré cet ouvrage à la postérité.

Mais quelque soin que l'on ait pris de rendre fidéles ces deux déscriptions, il est impossible, en les lisant seulement, sans voir les ouvrages mêmes, de se faire une idée bien juste de toute leur beauté.

LA BALANCE DES PEINTRES.

QUELQUES personnes ayant souhaité de sçavoir le degré de mérite de chaque Peintre d'une réputation établie, m'ont prié de faire comme une balance dans laquelle je misse d'un côté le nom du Peintr & les parties les plus essentielles de son ar dans le degré qu'il les a possédées, & d l'autre côté le poids de mérite qui leur con vient; en sorte que ramassant toutes les par ties comme elles se trouvent dans les ou vrages de chaque Peintre, on puisse juge combien pese le tout.

J'ai fait cet essai plutôt pour me divertir que pour attirer les autres dans mon sentiment. Les jugemens sont trop différens sur cette matiere, pour croire qu'on ait tout seul raison. Tout ce que je demande en ceci c'est qu'on me donne la liberté d'exposer ce que je pense, comme je la laisse aux autres de conserver l'idée qu'ils pourroient avoir toute différente de la mienne.

Voici quel est l'usage que je fais de ma balance.

Je divise mon poids en vingt degrés, le vingtieme est le plus haut, & je l'attribue à la souveraine perfection que nous ne connoissons pas dans toute son étendue. Le dix-neuvieme est pour le plus haut degré de perfection que nous connoissons, auquel personne néanmoins n'est encore arrivé. Et le dix-huitieme est pour ceux qui à notre jugement ont le plus approché de la perfection, comme les plus bas chiffres sont pour ceux qui en paroissent les plus éloignés.

Je n'ai porté mon jugement que sur les Peintres les plus connus, & j'ai divisé la Peinture en quatre colonnes, comme en ses parties les plus essentielles, sçavoir, la composition, le dessein, le coloris, & l'ex-

pression. Ce que j'entens par le mot d'expression, n'est pas le caractere de chaque objet, mais la pensée du cœur humain. On verra par l'ordre de cette division à quel degré je mets chaque Peintre dont le nom répond au chiffre de chaque colonne.

On auroit pu comprendre parmi les Peintres les plus connus, plusieurs flamans qui ont représenté avec une extrême fidélité la vérité de la nature & qui ont eu l'intelligence d'un excellent coloris; mais parce qu'ils ont eu un mauvais goût dans les autres parties, on a cru qu'il valoit mieux en faire une classe separée.

Or comme les parties essentielles de la Peinture sont composées de plusieurs autres parties que les mêmes Peintres n'ont pas également possédées, il est raisonnable de compenser l'une par l'autre pour en faire un jugement équitable. Par exemple, la composition résulte de deux parties; sçavoir, de l'invention & de la disposition. Il est certain que tel a été capable d'inventer tous les objets nécessaires à faire une bonne composition, lequel aura ignoré la maniere de les disposer avantageusement pour en tirer un grand effet. Dans le dessein il y a le gout & la correction; l'un peut se

trouver dans un tableau fans être accompagné de l'autre, ou bien ils peuvent fe trouver joints enfemble en différens degrés & par la compenfation qu'on en doit faire, on peut juger de ce que vaut le tout.

Au refte, je n'ai pas affez bonne opinion de mes fentimens pour n'être pas perfuadé qu'ils ne foient févérement critiqués : mais j'avertis que pour critiquer judicieufement il faut avoir une parfaite connoiffance de toutes les parties qui compofent l'ouvrage & des raifons qui en font un bon tout. Car plufieurs jugent d'un tableau par la partie feulement qu'ils aiment, & comptent pour rien celles qu'ils ne connoiffent ou qu'ils n'aiment pas.

F I N.

NOMS des Peintres les plus connus.	Composition.	Dessein.	Coloris.	Expression.
A				
Albane.	14	14	10	6
Albert Dure.	8	10	10	8
Andre del Sarte.	12	16	9	8
B				
Baroche.	14	15	6	10
Bassan, Jacques.	6	8	17	0
Bastian del Piombo.	8	13	16	7
Belin, Jean.	4	6	14	0
Bourdon.	10	8	8	4
Le Brun.	16	16	8	16
C				
Calliari P. Ver.	15	10	16	3
Les Caraches.	15	17	13	13
Correge.	13	13	15	12
D				
Dan. de Volter.	12	15	5	8
Diepembek.	11	10	14	6
Le Dominiquin.	15	17	9	17
G				
Giorgion.	8	9	18	4
Le Guerchin.	18	10	10	4
Le Guide.		13	9	12
H				
Holben.	9	10	16	13
J				
Jean da Udine.	10	8	16	3
Jaq. Jourdans.	10	8	16	6
Luc. Jourdans.	13	12	9	6

NOMS des Peintres les plus connus.	Composition.	Dessein.	Coloris.	Expression.
Josepin.	10	10	6	2
Jules Romain.	15	16	4	14
L				
Lanfranc.	14	13	10	5
Léonard de Vinci.	15	16	4	14
Lucas de Leide.	8	6	6	4
M				
Mich. Bonarotti.	8	17	4	8
Mich. de Caravage.	6	6	16	0
Mutien.	6	8	15	4
O				
Otho Venius.	13	14	10	10
P				
Palme le vieux.	5	6	16	0
Palme le jeune.	12	9	14	6
Le Parmesan.	10	15	6	6
Paul Veronese.	15	10	16	3
Fr. Penni il fattore.	0	15	8	0
Perrin del Vague.	15	16	7	6
Pietre de Cortone.	16	14	12	6
Pietre Perugin.	4	12	10	4
Polid. de Caravage.	10	17		15
Pordenon.	8	14	17	5
Pourbus.	4	15	6	6
Poussin.	15	17	6	15
Primatice.	15	14	7	10
R				
Raphaël Santio.	17	18	12	18
Rembrant.	15	6	17	12

NOMS des Peintres les plus connus.	Composition.	Dessein.	Coloris.	Expression.
Rubens.	18	13	17	17
S				
Fr. Salviati.	13	15	8	8
Le Sueur.	15	15	4	15
T				
Teniers	15	12	13	6
Pietre Teste.	11	15	0	6
Tintoret.	15	14	16	4
Titien.	12	15	18	6
V				
Vanius.	13	15	12	13
Vandelk.	15	10	17	13
Z				
Tadée Zuccre.	13	14	10	9
Fréderic Zuccre.	10	13	8	8

TABLE DES MATIERES,

Contenues dans ce volume.

A.

Accidens. Ce que c'eſt en Peinture. 163
Allégorie eſt une eſpece de Langage. 46
Anatomie, l'uſage qu'on en doit faire. 31
Elle a fait échouer pluſieurs Peintres, & en a fait eſtimer pluſieurs autres. 31 & 140
Antique dans la Peinture. Son origine & ſon utilité, ſon autorité chez les auteurs anciens & modernes. Sa beauté, ſon approbation univerſelle, & ſon élevation. 122 & ſuiv.
Appeller le ſpectateur doit être le premier effet d'un tableau. 13
Les tableaux qui appellent le ſpectateur ſont rares, & pourquoi. 13
La partie du coloris eſt ce qui contribue davantage à appeller le ſpectateur. 15
Attitude. La bien choiſir. 78
L'Aveugle de Cambaſſi, & ſon hiſtoire. 260 & ſuiv.

C

Caractere. Ce que c'eſt en Peinture. 144
Charge, & charger. Ce que c'eſt en Peinture, & en quel cas on en peut louer la pratique. 29 & 30
Ciel. Son caractere. 166
Connoiſſeur. Les demi-connoiſſeurs jugent &c.

TABLE DES MATIERES

dinairement de la Peinture, sans connoissance de cause. 21
Contraste. Ce que c'est. 79
Clair-obscur. Ce que c'est. 286
Trois moyens pour arriver au clair-obscur. 288 & suiv.
Quatre preuves pour démontrer sa nécessité. 292
Copier avec profit. 271
Coloris. Ce que c'est. 239
Cette partie de la Peinture est très-peu connue, même des plus habiles. 239
Différence entre couleur & coloris. 238
Couleur simple & couleur locale. Leur différence. 239
Deux sortes de couleurs, la naturelle & l'artificielle. 240
Maximes touchant l'emploi des couleurs. 278
Correction du dessein. 118

D.

Dessein. Sa définition. 116
Ses parties principales. 118
Devant du tableau. 177
Disposition. En quoi elle consiste. 41 & 75
Elle contient six parties. 74
 1. La distribution des objets en général. 75
 2. Les grouppes. 76 & 77
 3. Le choix des attitudes. 78
 4. Le contraste. 79
 5. Le jet des draperies. 82
 6. L'effet du tout-ensemble. 99
Disposition. Son effet. 74
Les draperies. Ce que c'est. 96

TABLE DES MATIERES

Contiennent trois choses.
1. L'ordre des plis. 82 & 96
2. La diverse nature des étoffes. 89 & 98
3. La variété des couleurs dans les étoffes. 93 & 98

Le traité des draperies en abregé. 96
Les draperies sont d'une grande utilité pour le contraste. 84
Les couleurs des draperies peuvent contribuer extrêmement à l'effet du clair obscur. 95 & 98

E.

Eaux. 175
Ecorce des arbres & leur variété. 185
Elégance en Peinture. 143
Sa définition. 143 & 144
Elle se fait sentir quelquefois dans les ouvrages peu châtiés. 143
Enthousiasme. 106
Moyen de disposer l'esprit à l'Enthousiasme. 111
Esprit. L'esprit s'éleve avec le beau sujet, & le sujet s'éleve avec le bel esprit. 49
Notre esprit est une plante qui veut être cultivée. 50
Estampes de passage excellentes pour étudier, quand elles sont de grands maîtres. 189
Exagération générale nécessaire en Peinture, & la particuliere selon l'occasion. 241 & 243
Elle doit être menagée avec prudence. 214
Expression. Sa différence d'avec la passion. 145
Ecole d'Athenes, tableau de Raphaël. Sa description. 59. Vasari repris dans la description qu'il en a faite du tems même de Raphaël. ibidem.
Augustin Vénitien repris pour le même sujet. 60

TABLE DES MATIERES.

F.
Fabriques. 173
Fabriques propres au paſſage. 173

G.
Galeries de Luxembourg. 272
Gazoſſ. 170
Glacis. Ce que c'eſt. 267
Goût. Goût du deſſein. 142
Grace. Il n'y a rien dans l'imitation des objets, où l'on ne puiſſe faire entrer de la grace. 78
Grouppes en quoi ils conſiſtent. 76
Il y en a de deux ſortes par rapport au deſ-ſein & par rapport au clair-obſcur. Leur relation. 76 & ſuiv.

H.
Harmonie, & ſes différens genres dans la Peinture. 105
Hiſtoire. Ce que c'eſt en Peinture. 42
L'Hiſtoire doit avoir trois qualités, la fidélité, la netteté, & le bon choix. 53
Comment le Peintre doit faire connoître le ſujet de ſon hiſtoire, & de beaux exemples à cette occaſion. 55

I.
Jabac, grand curieux. Son témoignage ſur la pratique de van Dyk au ſujet des portraits. 229
Idée. Ce que c'eſt. 1
Deux idées de la Peinture. Idée générale pour tout le monde. 2
Idée particuliere pour les Peintres. 4
L'on doit tirer les véritables idées des choſes de leur eſſence & de leur définition. 2
Idée véritable de la Peinture, & le vrai no

TABLE DES MATIERES.

font que la même chose. 16
Idées particulieres ou secondes qui regardent les Peintres seulement. 4
Obligation où sont les Peintres de bien posséder ces secondes idées. 5
Les idées des choses entrent dans l'esprit par les organes des sens. 7
Invention. Ce terme a produit différentes idées dans l'esprit de différens auteurs. 39 & 40
Définition de l'Invention. 41
L'invention est une des deux parties de la composition, dont l'autre partie s'appelle disposition. 40
Sa différence d'avec la disposition. 41
Le moyen de rendre l'invention relevée. 54
L'Invention se peut considérer de trois manieres, comme historique simplement, comme allégorique & comme mistique. 42
Bel exemple de l'invention mistique. 47
Par l'invention on juge du génie du Peintre. 49
Elle ne peut produire que les choses dont notre esprit est rempli. ibid.
L'Invention à ses différents stiles. 42
L'Invention allégorique exige trois choses; d'être intelligible, d'être autorisée, & d'être nécessaire. 56

L.

Le linge est un bon moyen de juger de la carnation du naturel par la comparaison. 233
Lointains & montagnes. 168
Longin, son exemple dans le sublime. 111

TABLE DES MATIERES.

M.
Miroir convexe. Son utilité. 103

N.
Nuages, leurs caracteres. 165

O.
Ordre qu'il faut tenir dans l'étude de la Peinture. 306
Ordre dont on a placé les parties de la Peinture & pourquoi. 16

P.
Parallele de la Peinture & de la Poësie. 332 & suiv.
Passions de l'ame. 145 & suiv.
Le Brun a écrit des passions de l'ame sur le modele de Descartes. 147
Deux sortes de Peintres. 32
Peinture. Sa definition. 2
La véritable Peinture est celle qui appelle son spectateur. 6
La Peinture peut se considérer de deux manieres, par rapport à l'instruction, & par rapport à l'exécution. 39
La Peinture doit instruire & divertir, & comment. 52
Palais de la Peinture élevé par ses différentes parties, selon la diversité de leurs propriétés. 17
Le Paysage est le plus agréable de tous les talens de la Peinture. 157
Deux principaux stiles dans le paysage, l'héroïque & le champêtre ou pastoral. 158
Leurs Descriptions. 158 & 159
La jonction des deux stiles en fait un troisieme. 158
Les Parties du paysage. 161

TABLE DES MATIERES.

Observations sur le paysage.	198
Plantes.	178
Portraits, Maniere de les bien faire.	204
S'il est à propos de corriger les défauts du naturel dans les portraits.	210
Le coloris dans les portraits.	213
L'attitude dans les portraits.	217
Comment il faut habiller les portraits.	221 & suiv.
Pratique spéciale pour les portraits.	225
Politique pour faire réussir les portraits.	234

R.

Raphaël a possédé plus de parties qu'aucun autre Peintre, & cité pour cela.	10
Raphaël n'a point appellé son spectateur dans le général de ses ouvrages, & rarement dans quelques-uns.	16
Exemple récent de M. de Valincour sur les ouvrages de Raphaël qui sont au vatican.	18
Pourquoi on s'est servi de l'exemple de Raphaël.	20
Roches.	171
Rubens peu connu à fond.	21
Rubens a rendu le chemin qui conduit au coloris plus facile qu'aucun autre.	273
Son sentiment sur l'antique.	127
Objection & réponse au sujet de Rubens.	274

S.

Seneque, son sentiment sur le plaisir que donne la Peinture dans le tems qu'on l'exerce.	277
Les sites parties du paysage.	157 & 161
Les sites bizarres & extraordinaires plaisent & réjouissent.	162
Sujet, le bien choisir.	51

TABLE DES MATIERES.

Le caractere du sujet doit frapper d'abord le spectateur. 75

Si le Peintre a le choix de son sujet, il doit préférer celui qui est, le plus propre à son génie. 50

Les jeunes-gens doivent s'exercer sur toutes sortes de sujets. Belle comparaison à cette occasion. 50

T.

Tableau. Le premier effet du tableau est d'appeller le spectateur. 3

Un tableau qui contient une des parties de la Peinture par excellence, doit être loué & peut tenir place dans un cabinet de curieux. 254

Exemple de Rembrant sur ce sujet. 8

Terreins. 172

Terrasses. 173

Le tout-ensemble, en quoi il consiste. 99 & 100

V.

Unité d'objet. Sa nécessité & sa démonstration. 101 & suiv.

Le vrai doit prévenir le spectateur & l'appeller. 6

Sa description. 23

Trois sortes de vrai dans la Peinture. 24

L'idée que Raphaël avoit du vrai. 28

De quelle conséquence est le vrai dans la Peinture. 33

Lettre de M. l'Abbé du Guet, au sujet du traité du vrai dans la Peinture. 35

Fin de la Table des Matieres.

Texte détérioré — reliure défectueuse

NF Z 43-120-11

Contraste insuffisant

NF Z 43-120-14

www.ingramcontent.com/pod-product-compliance
Lightning Source LLC
Chambersburg PA
CBHW051353220526
45469CB00001B/225